일러두기

1. 이 책은『월간미술』2020년 6월호~2021년 12월호에 게재된 연재 기사를 바탕으로 가필, 수정한 것입니다.

2. 미술 작품명은〈 〉, 전시명은《 》, 단행본 및 정기간행물은『 』, 논문·기사·시·단편소설 등 개별 문헌은「 」로 표기했습니다.

3. 옮긴이가 작성한 주석은 ⊕로 표기했습니다.

4. 작품의 실제 크기를 가늠하는 데 도움이 되고자 도판 아래에 스케일 표를 넣었습니다. 선의 길이가 도판 상의 10cm에 해당합니다. 단, 사이즈가 불명확하거나 작품의 부분만 수록한 경우와 입체(조소) 작품은 스케일 표를 생략했습니다.

나의 일본미술 순례 *1*
일본 근대미술의 이단자들

서경식 지음

연립서가

책
머
리
에

　　예전부터 나는 한국 독자를 주요 대상으로 일본
근대미술을 소개하는 글을 써 보고 싶은 바람이 있었다。
'일본 근대미술'이라고 일괄해서 말했지만, 그 안에는 과감한
개혁자나 비극적인 패배자도 적지 않다。 그들은 '일본'이라는
질곡 아래 발버둥 치면서 보편적인 '미'의 가치를 추구하며
싸워 나간 작가였다。 이러한 '이단자'야말로 일본미술계의
'선한 계보'를 체현해 왔다고 생각한다。 가능하다면
이 책에서는 그런 '이단자의 계보'를 소개해 보고 싶다。
　　일본에서 나고 자란 내가 조국(조상의 출신지)인
한국 땅을 처음 밟았던 해는 1966년, 열다섯 살이었다。
그 후 두 형이 한국에서 정치범으로 투옥되는 등 여러 일이
있었지만 나와 조국의 관계는 단속적이고 불안정했다。 그렇게
거의 반세기의 시간이 흐르는 동안 서양미술을 다룬 책을
몇 권 썼고, 한국에서도 번역되는 행운을 얻었다。 그랬던 내가
오랫동안 회피해 온 영역이 있다。 첫 번째는 '내 민족(조선)'의
미술이다。 인생 대부분을 일본에서 보냈기에 '조선 민족'이
만들어 온 미술에 대한 지식은 대부분의 일본인과 비슷한
수준이었고, 작품을 실제로 접할 기회도 거의 없었기

때문이다. 그러다 2014년에야 겨우 『나의 조선미술 순례』(반비, 2014)라는 책을 펴낼 수 있었다.

또 하나 미답의 영역이 '일본미술'이라고 말하면 독자들은 의아해할지도 모르겠다. 나는 일본에서, 그것도 문화적으로 유서 깊은 도시인 교토京都에서 태어나 물과 공기처럼 자연스럽게 '일본미술'을 접하며 자랐다. 나에게 일본미술은 단순히 친근하다고 말하고 끝낼 수는 없는 대상이다. 나라는 인간의 '미의식'은 '미각'이나 '음감'과 마찬가지로 어쩔 수 없이 일본미술에 깊이 침윤되어 있다. 그래서 더욱 일본미술에 애증이 뒤섞인 굴절된 마음을 품어 올 수밖에 없었다.

그럼에도 불구하고 이제 한국 독자를 대상으로 '일본 근대미술'을 이야기해 보려는 이유는 무얼까. 첫 번째는 (역사적으로 보면 그럴 만한 까닭이 있지만) 한국에서는 일본 근대미술이 너무나 알려져 있지 않다는 생각 때문이다. 지금 두 나라 사람들 사이의 왕래는 (일본 정부에 기인하는) 양국 관계의 악화와 코로나19COVID-19 탓으로 답답하게 가로막혀 있다. 하지만 불과 얼마 전까지만 해도 많은 한국 관광객이 일본을 찾아왔다. 유학이나 사업 때문에 체재하는 사람도 적지 않았다. 교류는 언제 재개될 수 있을까. 일본에는 좋은 미술관이 꽤 많고 한국인이 찾아볼 만한 가치가 있는 곳도 적지 않은데 실제로 방문하는 사람은 그다지 많지 않은 점은 특히 아쉽다.

'일본미술'이 뛰어나다고 선전하려는 의도는 물론 아니다. 생각해 보면 내 자신이 그래 왔듯 근대라는 시대, 수십 년에 걸쳐 식민지 지배를 받았던 '조선인'의 감성에는 어쩔 수 없이 '일본'이 깊이 스며들어 있음은 자명한 이치다. '조선인이라는 존재'는 식민지 경험을 통해 종주국의 미의식에 침투당한 사람들이라는 의미 또한 갖고 있다. '일본'을 진정으로 비판하기 위해서는 자기라는 존재가 무엇에 침식당했고 또 어떻게 형성되었는가를,

'미의식'의 수준으로까지 파고들어가 똑바로 응시하지 않으면
안 된다. 진정한 자기 이해, 진정한 정신적 독립을 위해서
필요한 태도다. 내가 일본미술을 한국 독자에게 소개하는
또 하나의 이유다. 이는 '패배주의'도, '식민지 근대화론'도
아니며, '일본 찬미'는 더더욱 아니다.

　　이 책에서 주로 다룬 미술가는 나카무라 쓰네, 사에키
유조, 세키네 쇼지, 아이미쓰, 오기와라 로쿠잔, 노다 히데오,
마쓰모토 슌스케, 이렇게 일곱 명이다. 그밖에도 필요에 따라
그들과 관련 있는 미술가를 조금씩 언급했다. 일곱 명 모두
개인적으로 편애하는 미술가다. 한국에서 친구나 지인이
찾아오면 꼭 보여 주고 싶다고 생각한다. 일본에서 나고 자란
조선 민족의 일원인 내가 왜, 그리고 어떻게 이들을 사랑하게
되었을까. 그 이유를 '조국'의 사람에게 이야기해 보고 싶다는
마음이 내겐 있었다. 그들의 작품에서 내가 느낀 매력을
'조국'의 사람과도 과연 공유 가능할까, 그런 점도 궁금했다.
그들은 대부분 1920년대부터 1945년까지 짧은 시기 동안만
활동했다. '다이쇼 데모크라시'에서 시작해서 일본이 패전에
이르는 시기라고도 말할 수 있다. 일본미술사의 주류로부터는
'이단자'로 여겨지기 쉽지만, 지금은 그들을 제외하고는 일본
근대미술을 이야기할 수 없다고 말할 만큼 거듭 상기되고
언급되는 존재다. 의식적이건, 무의식적이건 평생 '일본
근대미술'이라는 어려운 문제와 온몸으로 격투하다가
불행하게 요절한 이들이다. 그들이 살았던 시대는 역병(주로
결핵)과 전쟁이라는 시커먼 그림자가 드리워져 있었다.
작품과 삶을 바라보면 '근대 일본'이라는 문제가 또렷하게
모습을 드러내며 떠오른다. 그 '문제'는 일본의 식민지 지배에
의해 '근대'로 '끌려 들어간' 조선 민족에게 한층 더 복잡한
'응용 문제'로 던져져 있는 셈이다.

본론에 들어가기에 앞서, 요즘 상황을 보며 빠트려서는
안 되는 이야기를 조금 덧붙여 두고 싶다. 코로나19가
전 세계에서 맹위를 떨치기 시작하고 2년 이상 흘렀지만 아직
완전히 진정될 조짐은 없다. 게다가 올해 2월 말부터 러시아가
우크라이나를 침공하여 지금도 전쟁이 진행 중이다. 세계는 점점
앞을 내다볼 수 없는 혼돈 속으로 빠져들어 간다. 아프리카나
라틴아메리카 같은 개발도상국의 앞날까지 상상하면 암담한
마음을 금할 길이 없다. 수많은 근대미술가가 고투했던, 전쟁과
역병의 시대가 그대로 현재까지 이어지고 있다. 이런 시점에서
'미술'에 대한 이야기를 한다는 것에 의미가 있을까. 계속
떠오르는 이런 의구심 속에서도 나는 "그렇다."라고 믿는다.
이유에 대해서는 차차 이야기해 나가려고 한다.

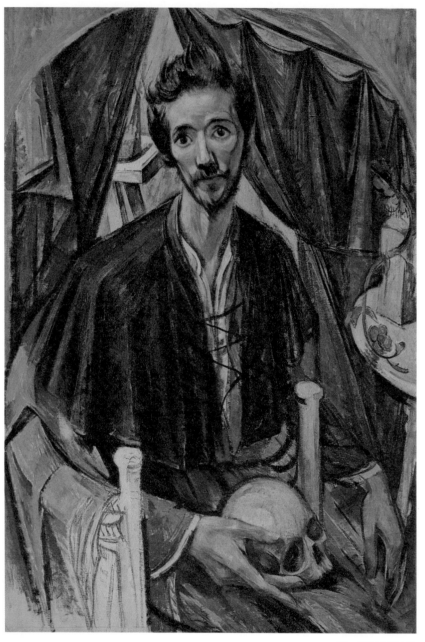

0 10om

죽음을 들고

평온한 남자

나카무라 쓰네
〈두개골을 든 자화상〉

과
거
를

돌이켜 보면 역병이 휩쓸어 세상에 죽음의 그림자가
짙게 드리워졌을 때 뛰어난 미술 작품이 만들어지곤 했다。페스트
창궐 이후 탄생한 르네상스 시대의 명작이 대표적이다。북방
르네상스를 대표하는 화가 피테르 브뤼헐Pieter Bruegel the Elder의
〈죽음의 승리〉⑦ →는 좋은 예다。20세기에는 오스트리아의
화가 에곤 실레Egon Schiele의 작품, 그중에서도 〈죽음과
소녀〉⑩ →→를 들 수 있겠다。실레의 작품은, 제1차 세계대전
당시인 1918~1920년 사이 크게 유행하며 세계 각국에서 수많은
사망자를 낳은 인플루엔자(속칭 '스페인 독감')가 만연하던
시절에 제작됐다。화가 자신도 이 병으로 삶을 마감해야 했다。
　역병의 참화 속에서도 어째서 인간은 예술을 필요로 하는
걸까。왜 거기서 뛰어난 예술이 생겨났을까。'피할 수 없는 죽음'의
기운이 바짝 다가옴을 느끼면서, 죽음의 의미를(바꿔 말하면
삶의 의미를) 스스로에게 되물을 수밖에 없었기 때문이다。
요컨대 그런 상황 자체에 어찌할 수 없이 '인간'에 대한 근원적인
물음이 내포되어 있기 때문이다。근원적 질문을 앞에 두고
온몸으로 맞섰던 예술가의 행위가 시공을 넘어 지금 우리 내면에
도사린 공포, 불안, 비탄, 절망과 (어렴풋한) 희망 같은 감정을
불러일으키며 공명한다。
　스페인 독감의 대유행은 현재 코로나19 상황과 매우
닮았다。난폭하게 낫을 휘두르는 사신死神이 물러간 다음 무엇이
남을지 예측하기란 쉽지 않다。역사의 교훈에 따르면 이러한
사건에 연동하여 일어나는 일은 불황이었고, 파시즘의 발호나

전쟁이기도 했다. 현재 일본의 상황이나 지난 트럼프
정권의 언동을 보면, 어두운 예감은 점점 짙어만 간다.
이런 때에 '일본 근대미술'을 이야기해야 한다면 누구의, 어떤
작품에서 시작해야만 할까. 이래저래 망설이다가 첫 번째
작품은 나카무라 쓰네中村彝(1887~1924)의 〈두개골을 든
자화상〉←■을 골랐다. 그가 다뤘던 테마가 지금 상황과도
호응한다고 생각했기 때문이지만, 동시에 개인적으로도 잊기
힘든 그림이라는 까닭도 있다.

삶과 죽음의 콘트라스트

내가 처음 쓰네의 그림을 본 것은 중학교
2학년 때이다. 수학여행 코스였던 오카야마岡山현
구라시키倉敷시에 위치한 오하라大原미술관↓에서였다. 일본을
대표하는 근대미술의 보물창고다. 사춘기에 막 들어섰다고
말할 수 있는 시기에 이곳을 방문한 경험은 내 인생에
결정적이라고 할 수 있을 만큼 큰 영향을 미쳤다. 루오, 모네,
르누아르, 수틴, 모딜리아니……. 놓쳐서는 안 될 작품이 무척

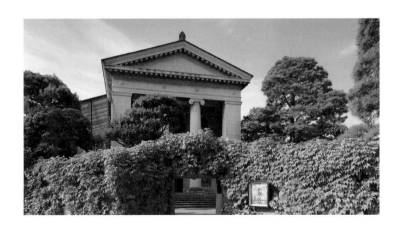

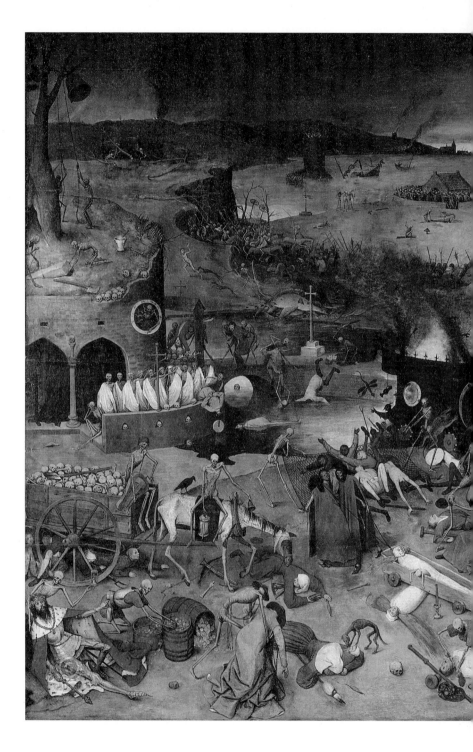

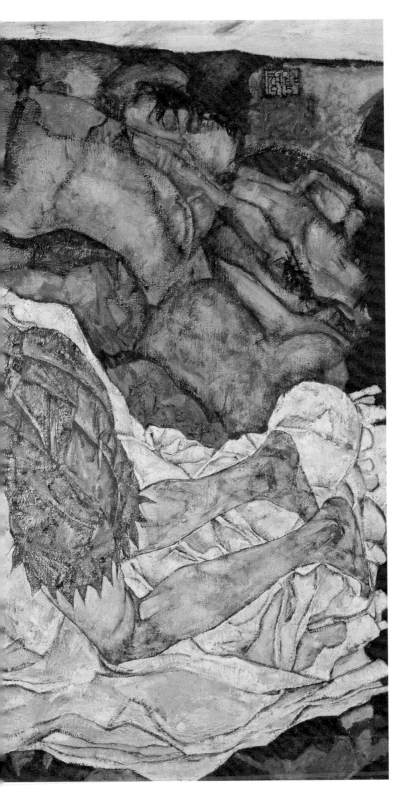

10 cm

0

많았다. 서양 근대회화 컬렉션을 보는 것만으로도 완전히 녹초가 되어 '일본의 서양화' 섹션은 건성건성 훑어보며 끝내 버리고 말았다. 하지만 여행을 마치고 교토로 돌아온 후에도 〈두개골을 든 자화상〉의 인상만큼은 마음속에 조용히 자리 잡았다.

화가에 관해서도, 시대 배경에 대해서도 알지 못했던 그림이었다. 나카무라 쓰네, 이름조차 처음 접했다. 어려운 한자 '彝'를 쓰고 그 글자를 '쓰네'로 읽는다는 것, 마치 여자 이름 같구나, 라고 생각했던 아이 같은 감상 정도만 남았다. 그럼에도 그림 속 삐쩍 마른 남자의, 약간 사팔눈을 한 듯한 시선이 머릿속에서 좀처럼 떠나지 않았다. 미열 때문에 뺨은 발그스름하게 물들어 있었던 그이는 무릎 위에 해골을 올려놓았다. 그렇지만 조금도 무섭다는 인상을 주지 않았던 점도 이상했다. 아직 열세 살이던 내게도 그림의 테마가 '죽음'이라는 사실이 어렴풋하게나마 느껴졌다. 허나 그때까지 품고 있던 유치한 선입관과는 달리, 그림 속에서 풍기는 죽음의 이미지가 서글프기는 했어도 두렵지는 않았다. 오히려 희미한 어떤 동경 비슷한 감정까지 느꼈다.

날씨는 따뜻했고 구라시키 거리에는 가랑비가 내렸다. 단체 관람을 마친 우리는 자유시간에 삼삼오오 모여 촉촉하게 젖은 버드나무가 곱게 가지를 늘어뜨린 운하 주변을 산책했다. 자연스레 몇몇 커플이 생겼고 내게도 어느 여학생이 우산을 받쳐 줬다. 평소에는 말을 건네 본 적이 없는 친구였다. 조금은 기뻤지만 또 조금은 어색한 기분 속에서 잠시 걸었다. 하지만 그 여학생은 너무 얌전한 데다 말수가 적었고, 지금 막 보고 나온 미술 작품이 전해 준 흥분에 대해, 특히 나카무라 쓰네에 관해 이야기를 나누고 싶었던 나와 전혀 대화가 이어지지 않았다.

오하라미술관은 지방 도시에 있기 때문에 부담 없이 몇 번씩 찾아가기란 쉽지 않다. 중학생 시절로부터 반세기 넘게 시간이

흘렀지만, 그 사이 서너 번밖에 가 보지 못했다. 그때마다 옛날과 마찬가지로 서양 근대회화 컬렉션에 푹 빠져서 관람하다가 지친 나머지 나카무라 쓰네는 늘 차례가 뒤로 밀리는 편이었다. 20대 무렵 이 그림 앞에 섰을 때는 분노 비슷한 감정이 일기도 했다. 베트남 전쟁, 학생운동, 한국의 반독재 투쟁과 같은 시대상과 맞물리며 나라는 인간의 마음에도 광풍이 거칠게 불어닥치던 때였다. 불행에 불행을 거듭한 끝에 죽어 갔으면서 어째서 이 남자는 미칠 듯 노여워하지도, 울부짖지도 않고 이렇게 달관한 듯 고요한 표정일 수 있는가? 인간이란 정말 그런 존재인가? 거짓이다! 거짓말이다! 이건 기만이 아닐까? 부자연스럽게 꾸며 낸 자기 위안은 아닐까……. 그런 생각을 했다.

17세기 화가 조르주 드 라 투르Georges de La Tour의 작품 〈회개하는 막달라 마리아〉③→를 보다가 나카무라 쓰네를 떠올린 것은 또 한번 시간이 훌쩍 흘렀던 1983년, 파리에서였다. 열세 살 때의 인상이 20년 후에 되살아났던 셈이다. 부모님 모두 투병 끝에 막 세상을 등진 무렵이고, 나 역시 병든 몸이었다. '죽음'의 기운은 내 주위를 가득 메우고 있었다. 서양미술에 익숙해짐에 따라 해골은 그다지 드문 도상이 아니며, 오히려 '죽음'이야말로 서양 회화의 중심 테마라는 사실을 알게 됐다. 그 후로 줄곧 서양 회화에 등장하는 '죽음'의 도상에 매혹당해 왔다.

50대에 도쿄의 한 대학에서 교편을 잡게 되면서 학생들을 인술하여 구라시키와 히로시마廣島로 여행을 떠난 적이 있다. 세미나 수업에서 하라 다미키原民喜의 소설 「여름 꽃夏の花」을 읽었다. 하라는 히로시마 원폭 당시 피폭되어 간신히 살아남은 후, 참상의 증언을 문학으로 남긴 작가이며 「여름 꽃」은 그 대표작이다. 하라는 피폭 체험에서 목숨을

부지했지만 미국 대통령 트루먼이 한국전쟁에 원자폭탄 사용을 검토 중이라는 뉴스를 접하고는 철로에 몸을 던졌다. 과거로부터 배우려 하지 않는 인간이라는 존재에 절망했기 때문이리라. 자살 현장은 현재 JR 주오선中央線 니시오기쿠보西荻窪 역 부근, 내가 근무했던 대학 바로 근처다.

그런 하라 다미키가 쓴 「알프스의 한낮」이라는 짧은 에세이가 있다. (미야자키 하야오가 애니메이션으로도 만든) 『바람이 분다風立ちぬ』의 원작자로도 유명한 소설가 호리 다쓰오堀辰雄가 쓴 「그림엽서」라는 소품을 읽은 후, 갑자기 예전에 봤던 조반니 세간티니Giovanni Segantini의 그림이 다시 보고 싶어졌다는 내용이다. 바로 오하라미술관에 소장되어 있는 〈알프스의 한낮〉④→이다. 전후의 혼란과 빈곤의 한복판이던 도쿄에서 하라 다미키는 무척 혼잡하여 '연말 살인열차'라고까지 불렸던 기차에 몸을 싣고 훌쩍 구라시키로 떠났다. 겨우 도착한 미술관 1층은 인적 없이 고요했다. 천정 창을 통해 내리쬐는 햇볕을 반사하는 듯한 〈알프스의 한낮〉 앞에서 하라는 "바늘로 꼭꼭 찔리는 듯한" 느낌이 들었다고 한다. 바로 옆에는 엘 그레코El Greco의 〈수태고지〉⑤→가 걸려 있어 "큼지막한 그림자를 이쪽으로 내던지듯 드리우고 있었다."라고도 썼다.

세간티니의 그림은 고원 지대의 눈부시고 투명한 대기를 묘사했다. 엘 그레코의 작품은 불온한 암운을 떠올리게끔 한다. 하라는 이 두 그림 앞에서 삶과 죽음의 강렬한 콘트라스트를 보았는지도 모른다. 머지않아 자신에게 찾아올 죽음의 기운마저도. 한여름의 히로시마에서 원폭의 섬광을 경험했던 그에게 밝음과 눈부심은 생명의 광휘를 의미하지 않았다. 세간티니는 고원의 투명한 대기를 그리기 위해 높은 산악지대를 전전하다가 결국 복막염에 걸려 세상을 떠났다.

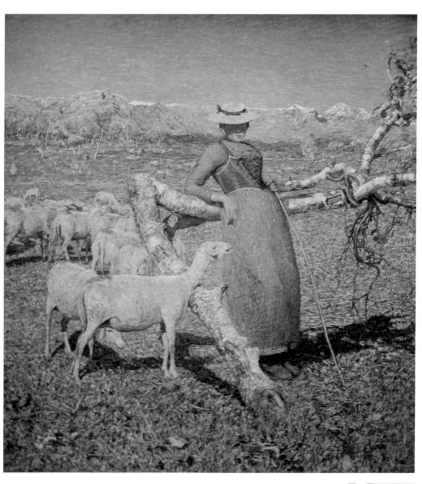

0 ——————— 10 cm

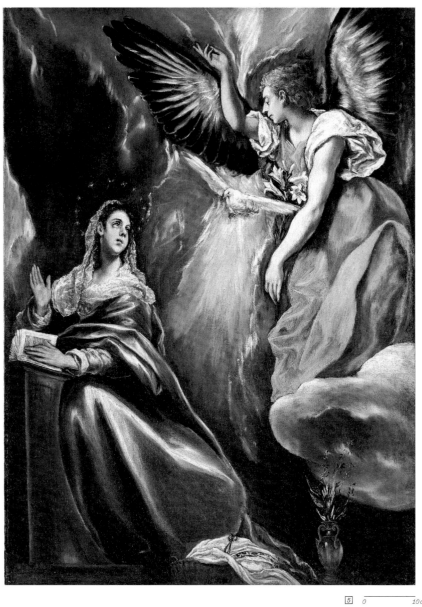

마치 밝은 빛을 빨아들이다가 증발해 버린 듯한 삶이었다.

　지금도 오하라미술관에 가면 이 두 작품을 볼 수 있다. 나는 학생들을 데리고 히로시마의 피폭 터를 탐방할 계획이었는데 떠나기 전 학생들에게 하라 다미키의 소설을 읽도록 권했다. 그리고 오하라미술관에서 직접 엘 그레코와 세간티니의 작품을 보여 주고 싶다고 말했다. 그날도 이렇게 서양미술에 집중하느라 얼마 남지 않은 폐관 시간에 신경 쓰며 서둘러 나카무라 쓰네를 보러 갔다. 학생들 대부분은 죽음과 삶, 전쟁과 기억, 그리고 이를 둘러싼 표상이라는 문제에 부딪힐 때마다 (어디까지가 본심인지는 모르겠지만) "실감이 나지 않아요." "경험이 없으니까 잘 모르겠어요."라는 말을 반복한다. 가르치는 사람으로서는 답답하게 앞을 가로막는 벽이다. 어떻게든 그 장벽을 돌파하여 '실감'에 육박하게끔 해 주고 싶다고 항상 생각한다. 이 여행은 그러기 위한 하나의 도전이었다. 그 의도가 성공했는지는 알 수 없지만.

　어쨌건 확실히 기억하건대 그해 여행에서 재회한 나카무라 쓰네에게서 내가 받은 인상은 지금까지와는 꽤 달랐다. 예전에는 노여움에 가까운 감정도 품곤 했지만, 그때 이후로 '인간은 이렇게도 죽음을 맞이할 수 있는 존재인가. 어떻게 하면 그것이 가능할까?' 하는 그런 생각, 굳이 말하자면 화가를 향한 어떤 '친밀감' 같은 기분이 뒤섞이게 되었다. 서른일곱에 세상을 떠난 나카무라 쓰네. 나는 이미 그 나이를 훌쩍 지나 버린 시점이었다. 한 화가의 같은 작품을 10대 사춘기, 20대 청춘기, 그리고 초로에 접어든 50대, 이렇게 세 번에 걸쳐 보러 왔던 셈이다. 그때마다 조금씩 인상이 달라진 까닭은 상황 자체가 변한 탓도 있겠지만, 내 자신이 분명히 '죽음'에 가까워지고 있기 때문이기도 하리라.

나카무라 쓰네와 그의 시대

　　　나카무라 쓰네의 생애는 결핵이라는 병마와의 싸움이었다. 작품 제작 자체도 병마의 산물이었다. 이 병 없이는 그의 미술도 존재할 수 없었다고 말할 정도다. 결핵은 당시의 '시대병'이었다. 아직 특효약도 없어서 결핵에 걸린 수많은 사람이 손도 못 쓰고 목숨을 잃었다. 이 책에서 다루려는 일본 화단의 이단아들도 예외일 수 없었지만, 그들은 사신에게 다그침을 당하듯 짧은 생명을 미술로 불태웠다. '죽음'이 그들의 예술에 또렷한 윤곽을 부여해 준 것이다.

　　　나카무라 쓰네는 1887년 미토水戸(지금의 이바라키현) 지방에서 다섯 남매 중 막내로 태어났다. 구체제에 속한 지방 사무라이 출신이었던 아버지는 아들도 군인이 되기를 바랐다. 하지만 아버지는 쓰네가 태어난 이듬해에 죽었고, 열한 살 때는 어머니마저 세상을 떠났다. 열네 살 때 육군유년학교 생도였던 둘째 형이 사고사를 당했고, 다음 해에 큰누나도 사망했다. 열일곱 살에는 러일전쟁에 종군 중이던 큰형의 전사 소식을 들었고, 바로 직전 결핵을 진단받은 쓰네는 육군유년학교에서 퇴학을 당했다. 할머니와 둘째 누나와 함께 살게 되었지만 할머니도 죽고 누나도 결혼해서 집을 떠나자 스무 살부터는 가족을 모두 잃고 완전히 혼자 남았다. 이 무렵 친구의 권유로 교회에 다니며 세례를 받기도 했지만 기독교인으로서의 삶은 오래 이어지지 않았다. 오히려 열아홉 무렵부터 미술 단체였던 백마회양화연구소, 스무 살에는 태평양화회연구소에 다니며 그림 공부에 몰두하면서 나카하라 데이지로中原悌二郞 ⊕나 쓰루타 고로鶴田吾郞 ⊕ 같은 동료를 얻었다. 나카하라는

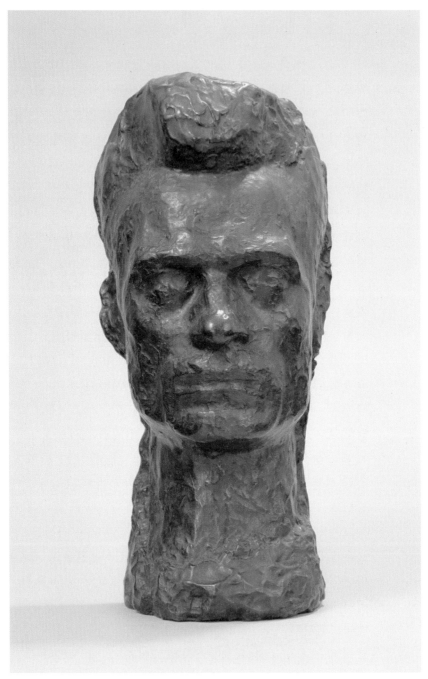

이후 서양화에서 조각으로 전향했는데 대표작 〈젊은 백인〉回으로 알려졌다. 이들과의 교류는 이후 신주쿠新宿에 있던 제과점 '나카무라야中村屋'에서 전개된 예술가 서클을 만나는 데 결정적이고도 중요한 역할을 했다. 신주쿠 나카무라야 살롱에 관해서는 앞으로 다른 미술가를 다루면서 더 이야기해 볼 셈이다.

당시도 지금처럼 미술품의 수집이나 미술관 설립 같은 사업에는 막대한 자금이 들었다. 미술과 음악 같은 문화 사업이 숙명적으로 떠안은 아이러니는 패트런patron(부유한 지원자)을 필요로 한다는 점이다. 파리, 런던, 베를린, 빈, 마드리드처럼 예로부터 세계적 제국의 중심부에는 훌륭한 미술관이 세워졌다. 제2차 세계대전 이후 미술의 중심이 뉴욕으로 옮겨진 상황도 단적으로 말하면 그곳에 부가 집중되었기 때문이다. 이들과 비견할 수준은 아니라고 해도 비슷한 의미에서 동아시아의 제국주의 국가 일본에서도 미술의 중심지가 형성됐다. 오하라미술관은 대표적인 사례다. 그렇다고 해서 볼만한 가치가 없다거나 배격해야만 한다고는 생각지 않는다. 여기에 관한 내 의견은 단순하다. 미술 작품은 결국 인간이 펼친 노동의 성과물인 동시에 지금 누구에 의해서, 어디에 소장되어 있건 모든 인류가 누려야 할 소유물이라는 사실, 그게 전부다.

일본은 제1차 세계대전에서 연합국으로 참전하면서 전쟁의 참화를 거의 입지 않았고 오히려 어부지리로 지배층이 막대한 부를 축적할 수 있었다. 일본의 대표적인 서양미술 컬렉션인 국립서양미술관의 소장품은 이 시기 조선업으로 막대한 재산을 불린 마쓰카타松方 재벌가의 수집품이다. 오하라미술관 역시 재벌이던 오하라 가문의 의뢰를 받아 화가 고지마 도라지로兒島虎次郎가 1920년과

1922~1923년에 걸쳐 유럽에서 수집했던 미술품을 기초로 1930년에 설립되었다.

나카무라 쓰네 등이 살았던 다이쇼大正 시대(1912~1926)는 일반적으로 '다이쇼 데모크라시'라고 불린다. 제1차 세계대전, 러시아 혁명, 중국의 신해혁명, 일본의 '쌀 폭동' 등으로 대표되는 사회 변동으로 말미암아 메이지明治 시대(1868~1912)의 봉건적이고 권위주의적 풍조가 흔들리자 자유와 민주(당시는 '민본주의'라고 칭했다)의 기운이 피어올랐다. 그러나 자유로운 공기는 다이쇼 데모크라시의 종언과 함께 일거에 무너졌고 일본은 중국 침략과 태평양전쟁을 일으키며 나락으로 떨어져 갔다. 1923년에 '간토關東 대지진'이 일어나자 조선인 학살 사건⊕도 발생했다. 1925년에는 자유와 민주의 숨통을 끊는 '치안유지법'⊕이 제정되었다.

다이쇼 데모크라시는 제1차와 제2차 세계대전 사이의 골짜기에 자리했던, 한순간의 꿈같던 '자유로운 공간'이었다고 말할 수 있다. 그 덧없는 공간에서 야심과 재능으로 가득 찼지만 끝내 불행했던 예술가가 많이 배출됐다. 젊은 예술가들은 1910년 창간된 잡지 『시라카바白樺』⊕(1923년 폐간) 동인이 들여온 동시대 유럽의 문예사조, 미술가로 말하자면 반 고흐, 르누아르, 세잔, 로댕 같은 이에게 큰 자극을 받았다. 나카무라 쓰네 역시 그러한 신사조의 소용돌이 속으로 스스로를 던져 넣은 젊은 예술가 중 한 명이었다. 그랬던 '이단의 청춘화가'는 대부분 빈곤과 병으로 스러져 갔다.

열망과 절망

 1910년에 완성한 작품 〈모자를 쓴 자화상〉⑦→은 나카무라 쓰네의 초기 대표작이다. 렘브란트풍 그림이라고 평가받는다. 쓰네는 바로 한 해 전에 독일어판 렘브란트 화집을 입수하여 철저하게 연구했다고 한다. 이 자화상을 그린 때가 스물 셋이고 〈두개골을 든 자화상〉은 그로부터 14년 후, 죽기 바로 전해의 작품이다. 이토록 짧았던 14년 남짓의 시간이 화가로서 살아간 생애의 전부였다.

 다음 해인 1911년 나카무라 쓰네는 제과점 신주쿠 나카무라야의 경영자이자 예술가의 후원자이기도 한 소마 아이조相馬愛蔵, 소마 곳코相馬黑光 부부의 도움을 받아 가게 뒤뜰에 마련된 아틀리에로 거처를 옮겼다. 5장에서 이야기할 조각가 오기와라 로쿠잔荻原碌山이 낡은 민가를 개조해서 만든 곳이었다. 하지만 얼마 지나지 않아 로쿠잔은 결핵 때문에 심하게 피를 토하고 삶을 마감했고, 소마 곳코를 모델로 삼았다고 알려진 조각상 〈여인〉〚147쪽〛을 남겼다. 나카무라 쓰네는 미국과 유럽에서 미술 공부를 하고 돌아온 로쿠잔을 만나 많은 영향을 받았다. 로쿠잔이 떠난 후 쓰네가 아틀리에에 머물렀던 것은 소마 부부, 특히 부인 곳코가 마음을 써 줬기 때문이다. 하지만 쓰네 역시 각혈이 시작됐다.

 이 무렵 작품으로 가메오카 다카시亀岡崇라는 친구가 구두끈을 묶는 모습을 그린 〈벗의 초상〉⑧→이 있다. 꽤 큰 작품으로 국가의 공식 미술 공모전이었던 《문부성미술전람회》에 출품할 작정이었지만 몸 상태가 나빠져 미완성으로 끝난 그림이다. 그다지 언급되지 않는 작품이지만, 신주쿠 나카무라야 본점 갤러리에서 직접 본 이후, 인상이 내 마음속 깊숙이 각인되었다. 화가의 친구는 무심한 포즈로

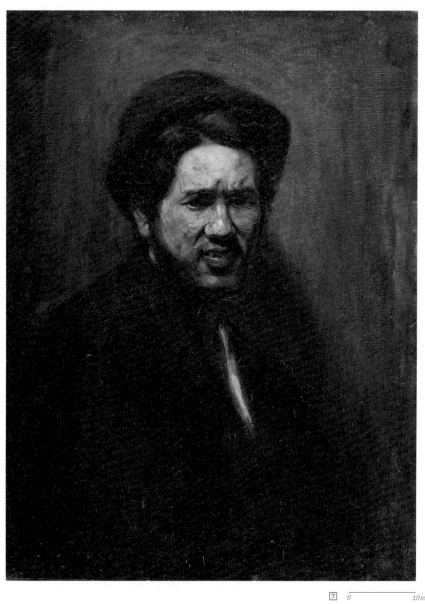

0 ────────── 10cm

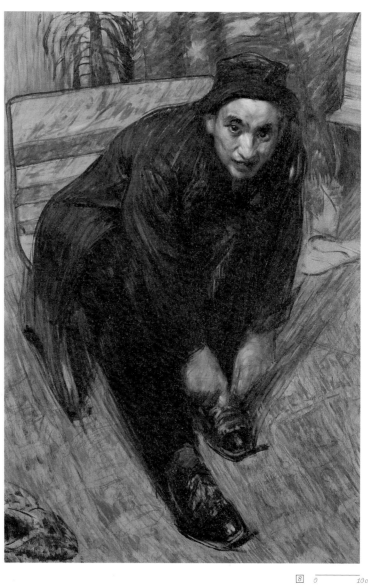

0　　　　　　10cm

0 10cm

아무렇지도 않은 듯한 표정을 하고 있지만 내게는 어릿광대의 모습을 하고서 화가에게 바싹 다가온 사신처럼 보였던 게다. 매일같이 따라붙어 떨어지지 않는 사신. 물론 가메오카가 나카무라를 악의를 품고 대했다는 뜻은 아니다. 나카무라 쓰네도 그런 의도로 그렸을 리는 없었을 테지만.

그 무렵, 시골에서 지내고 있던 소마 부부의 장녀 도시코俊子가 나카무라야로 돌아왔다. 생명력의 화신과도 같았던 이 아가씨는 쓰네의 창작욕을 북돋았고, 1912년부터 다음 해에 걸쳐 그녀를 모델로 초상화 여러 점을 그렸다. 그중 〈소녀〉回는 르누아르풍이 강하게 느껴지는 그림이다. 동료 나카하라 데이지로의 회상에 따르면, 그 무렵 쓰네는 일본에 들어온 지 얼마 되지 않았던 르누아르의 화집을 친구에게 빌려, 3일 동안 잠도 자지 않고 들여다보았다고 한다. 소마 도시코는 쓰네가 르누아르의 화풍을 실천하기 위한 둘도 없는 모델이었을 것이다. 르누아르에 대한 애정과 도시코를 향한 사랑, 그 둘이 혼연일체가 되어 '생명' 그 자체를 향한 사랑으로 변한 듯한 그림이었다. 당연히 도시코를 향한 연애 감정이 싹텄고 점점 불타올랐다. 하지만 당시 불치병으로 여겨지던 결핵에 걸린 가난한 화가와, 유복한 집안 규수의 앞날은 약속된 듯 불행한 결말로 끝날 수밖에 없었다. 작정하고 청혼을 했지만 부모인 소마 부부의 반대로 나카무라 쓰네의 사랑은 끝내 결실을 맺을 수 없었다.

결국 1916년 나카무라야를 떠난 쓰네는 도쿄 교외 시모오치아이에 화실을 마련하고 새 출발을 도모했다. 그해 《제10회 문부성미술전람회》에 〈다나카다테 박사의 초상〉1回ㅐ을 출품하여 특선을 받았지만 이때부터 각혈은 더 심해졌다. 1917년과 1918년 연보를 보면 "거의 병상에

0 10cm

0 10cm

누워서 시간을 보내다."라고 적혀 있다. 가끔씩 붓을 들어 봤지만
금세 녹초가 되었고 병세가 도져 다시 몸져눕는 생활을 반복했다.

1920년에 그린 〈에로센코 씨의 초상〉← ㄱㄱ은 우크라이나
출신 시각 장애인 시인 바실리 에로센코Vasili Eroshenko ⊕를
모델로 한 작품이다. 아시아 각지를 방랑하다가 가는 곳곳마다
'볼셰비키(혁명파)' 혐의로 국외 추방을 당했던 이 시인을 쓰네의
친구였던 화가 쓰루타 고로가 도쿄 메지로ㅌㅂ역에서 우연히
만나 모델을 서 달라고 부탁했다. 시인도 나카무라야에 머물던
식객이었기에 소마 곳코가 쓰네의 아틀리에로 데리고 왔다.
쓰네와 쓰루타 두 사람 모두 열중해서 에로센코의 초상화를
그렸는데 쓰루타는 훗날 이렇게 회상했다.

> 나카무라의 흥분은 엿새나 이어졌다. "어이 나카무라 군,
> 오늘은 그만해도 되지 않아?" 내 그림은 벌써 완성했다는
> 시늉을 하며 그렇게 말했지만 사실은 더 이상 계속 그리다간
> 또 피를 토할 것이 뻔히 보였기 때문이었다.
> ─쓰루타 고로, 「에로센코와 나카무라 쓰네」

이렇게 목숨과 맞바꿀 듯 매달려서 완성한 〈에로센코
씨의 초상〉은 같은 테마를 다룬 쓰루타 고로의 작품과
함께 《제2회 제국미술원전람회》의 출품 기한에 맞출 수
있었다. 또한 1922년에 파리 그랑 팔레Grand Palais에서 열린
《일본미술전람회》에도 선보였다. 지금은 도쿄국립근대미술관이
소장 중인 이 작품은 나카무라 쓰네의 가장 대표작이라고
말할 수 있다.

고독하게 살아왔지만 멈칫거림이 없었던 이 사람이 지닌
고요한 생명의 발열을 화가는 꿰뚫어 보았다. 감긴 눈을

안쪽으로만 향해 열어 두고, 그 안에 틀어박혀 섣불리
타인을 들이지 않는 모습이었지만, 구태여 들어가 보지
않더라도 (……) 자신도 그와 비슷한 운명을 쫓고 있다는
공감이 에로센코의 깊숙한 내면으로 쓰네를 이끌었다.
— 하라다 히카루, 「생명과 맞서서」,
『신초 일본미술문고 37, 나카무라 쓰네』

　　　　1923년 발생한 간토 대지진으로 나카무라 쓰네의
아틀리에 건물도 쓰러져 결핵을 앓던 몸으로 사흘 밤을
마당에서 노숙을 해야만 했다. 그해 11월부터 〈두개골을 든
자화상〉을 그리기 시작했지만 고열로 작업은 중간 중간
중단됐다. 다음 해 1924년 10월에는 마지막 작품
〈노모상〉 ⒈⒉→을 《제5회 제국미술원전람회》에 출품했지만
크리스마스이브에 심한 각혈을 겪은 쓰네는 결국 질식해
숨을 거두었다.

어째서 격노하지 못했는가

　　　　37년의 짧은 생애였다. 메이지 시대 군인
집안에서 태어나 어린 나이에 불치의 시대병에 걸렸던
나카무라 쓰네는 차례차례 가족을 잃고 혼자가 되었다.
그림만이 삶의 증거였다. 다이쇼 데모크라시의 시대,
서양에서 쏟아져 들어오는 신사조와 신문화의 빛을 탐닉하듯
쬘 수밖에 없었던 화가. 단 한 번, 온몸이 불타오르는 사랑에
빠졌지만 이 역시 허무하게 잃었고, 인생의 막바지에 해골을
품고 있는 자기 자신을 남기고 떠났다. 미술평론가 하라다
히카루는 이 자화상을 두고 "화가라는 본분에 철저했던

나머지 종교인으로 승화한 모습"이라고 쓰기도 했다.

　　나도 거의 비슷한 생각을 하지만, "정말 이대로 정화되고 승천해도 좋은 걸까? 어째서 조금 더 미칠 듯 격노하지 못했는가?"라는, 이 그림을 마주한 젊은 날에 느꼈던 갑갑증도 여전히 남아 있음을 부인하지 못하겠다. 그 감정은 내가 '일본 근대미술'과 마주할 때마다 느끼는 하나의 수수께끼이자, 일본의 '근대' 그 자체가 가진 성격과도 관련된 수수께끼이기도 하다.

나카하라 데이지로(1888~1921)

홋카이도 출신의 화가, 조각가. 백마회연구소와 태평양화회연구소 서양화부에서 그림을 배우며 나카무라 쓰네와 친교를 맺기 시작했다. 이후 로댕과 오기와라 로쿠잔(5장 참고)에게 감화를 입어 조각으로 전향했다. 사실에 기초하면서 견고하게 구축해 나가는 조각 작업으로 알려진 나카하라는 인물의 내면 표현에도 뛰어난 기량을 보였지만 1921년 32세의 나이로 요절했다. 대표작 〈젊은 백인〉은 아시아를 방랑하던 어느 러시아인을 모델로 삼았다고 한다. 나카무라 쓰네의 아틀리에에서 제작했다고 전해지기에 쓰네의 〈에로셴코 씨의 초상〉과도 관련이 있다고 여겨지는 작품이다.

쓰루타 고로(1890~1969)

도쿄에서 태어난 서양화가. 1912년부터 1914년까지 조선에서 체재하며 『경성일보』회화부 소속으로 근무했다. 『매일신보』에도 풍속 삽화를 그렸고 연재소설 「우중행인」, 「비파성」, 「장한몽」 등의 삽화를 맡았다. 1920년 〈눈먼 에로셴코 씨의 초상〉으로《제국미술원전람회》에 입선 이후, 정부가 주최한 공모 미술전람회에서 활약하며 심사위원도 역임했다. 아시아태평양 전쟁 기간인 1942년에는 인도네시아 전선의 팔렘방 전투를 묘사한 대표적인 전쟁화 〈신의 병사, 팔렘방에 낙하하다〉를 그렸다.

조선인 학살 사건

1923년 9월 1일 발생한 간토 대지진 이후 관헌과 민간인 자경단이 조선인이나 조선인으로 오인했던 중국인, 일본인을 살해한 사건. 지진에서 비롯된 사회적 혼란을 우려했던 정부는 계엄령을 내리고 "혼란을 틈타 조선인이 흉악 범죄, 폭동 등을 획책하고 있기에 주의를 요한다."라고 발표했다. 이 내용은 이후 행정 기관, 언론, 민간을 통해 다양한 유언비어로 확산, 증폭되며 학살의 피해가 늘어났다. 희생자 수는 3000~6000명 이상에 달했다고 추정되지만 아직도 정확하게 파악되지 않고 있다. 동시에 자행됐던 오스기 사카에(大杉榮) 등 노동운동가와 공산주의자, 아나키스트 살해 사건까지 포함하여 '간토 대학살 사건'으로 부르기도 한다.

치안유지법

1925년 일제가 황실(천황제)과 사유재산제를 부정하는 반정부, 반체제 운동을 단속할 목적으로 제정한 법률. 무정부주의와 사회주의 운동, 노동운동 등을 조직하고 선전하는 자에게 중형을 가한 법률로 간토 대지진 이후 긴급 포고된 법칙에 근거하여 제정되었다. 식민지 조선에서는 민족해방운동을 탄압하는

수단으로도 활용했다. 일본 패전 후인 1945년 10월 폐지되었지만, 한국에서는 1948년에 대한민국 정부가 좌익 세력을 단속하기 위해 제정한 국가보안법의 모태가 되기도 했다.

『시라카바』
1910년 4월 창간한 일본의 문예(미술) 잡지. 총 160호를 발간했고 간토 대지진의 여파로 1923년 8월에 폐간했다. '다이쇼 데모크라시'로 상징되는 자유주의 분위기를 배경으로 인간의 생명이 지닌 미를 찬미하고 개성주의, 이상주의, 인도주의를 기조로 삼았다. 윌리엄 블레이크나 상징주의 화가를 비롯하여 특히 로댕, 고흐, 세잔 등 인상주의 이후의 유럽 미술가를 소개하고 전람회를 개최하여 미술계에 큰 영향을 끼쳤다. 시라카바 동인으로는 조각가이자 시인인 다카무라 고타로高村光太郎, 무샤노코지 사네아쓰武者小路實篤, 아리시마 이쿠마有島生馬를 비롯하여 민예운동의 선구자로서 조선 예술에 관심을 기울인 야나기 무네요시柳宗悅 등이 있다.

바실리 에로셴코(1890~1952)
우크라이나 출신의 시인이자 언어학자, 교육자, 동화작가, 에스페란티스토. 홍역으로 4세 때 시력을 잃었지만 일본을 비롯해 태국, 미얀마, 중국 등 아시아를 유랑하며 경계인으로서 문학 활동을 펼치며 진보적 문예인과 교류했다. 특히 1919년 두 번째 일본 체류 당시, 신주쿠 나카무라야에 머물면서 아키타 우자쿠秋田雨雀, 에구치 간江口渙 등의 진보적 사회운동가 및 문학가와 친교를 맺었으나 볼셰비키 혐의로 국외 추방을 당했다. 나카무라 쓰네가 그린 그의 초상화는 근대 일본 서양화의 대표작으로 남았다. 1921~1923년엔 중국에 체류하며 베이징대학 에스페란토 전문학교 교수로 지내며 루쉰魯迅, 바진巴金, 후스胡適 등과 돈독하게 교류했다. 일본과 중국 체류 시절에 염상섭, 김동환, 오상순, 박헌영과 만남을 갖기도 했으며 사망하기 직전에는 한국의 전래동화 「선녀와 나무꾼」을 에스페란토어로 남겼다.

■ 나카무라 쓰네, 〈두개골을 든 자화상〉, 1923년, 캔버스에 유채, 101×71cm, 오하라미술관.

1 피테르 브뤼헐, 〈죽음의 승리〉, 1562년 무렵, 패널에 유채, 117×162cm, 프라도미술관.

2 에곤 실레, 〈죽음과 소녀〉, 1915년, 캔버스에 유채, 150×180cm, 벨베데레 오스트리아갤러리.

3 조르주 드 라 투르, 〈회개하는 막달라 마리아〉, 1640~1645년, 캔버스에 유채, 156×122cm, 루브르박물관.

4 조반니 세간티니, 〈알프스의 한낮〉, 1892년, 캔버스에 유채, 86×80cm, 오하라미술관.

5 엘 그레코, 〈수태고지〉, 1590~1603년 무렵, 캔버스에 유채, 109.1×80.2cm, 오하라미술관.

6 나카하라 데이지로, 〈젊은 백인〉, 1919년, 브론즈, 높이 42.5cm, 하코네조각의숲미술관 외.

7 나카무라 쓰네, 〈모자를 쓴 자화상〉, 1909~1910년, 캔버스에 유채, 80.6×61cm, 아티즌미술관.

8 나카무라 쓰네, 〈벗의 초상〉, 1912년, 캔버스에 유채, 116.5×80cm, 개인 소장.

9 나카무라 쓰네, 〈소녀〉, 1913년, 캔버스에 유채, 69.8×65.6cm, 나카무라야살롱미술관.

10 나카무라 쓰네, 〈다나카다테 박사의 초상〉, 1916년, 캔버스에 유채, 74×62.5cm, 도쿄국립근대미술관.

11 나카무라 쓰네, 〈에로센코 씨의 초상〉, 1920년, 캔버스에 유채, 45.5×42cm, 도쿄국립근대미술관.

12 나카무라 쓰네, 〈노모상〉, 1924년, 캔버스에 유채, 100×72.7cm, 도쿠가와뮤지엄.

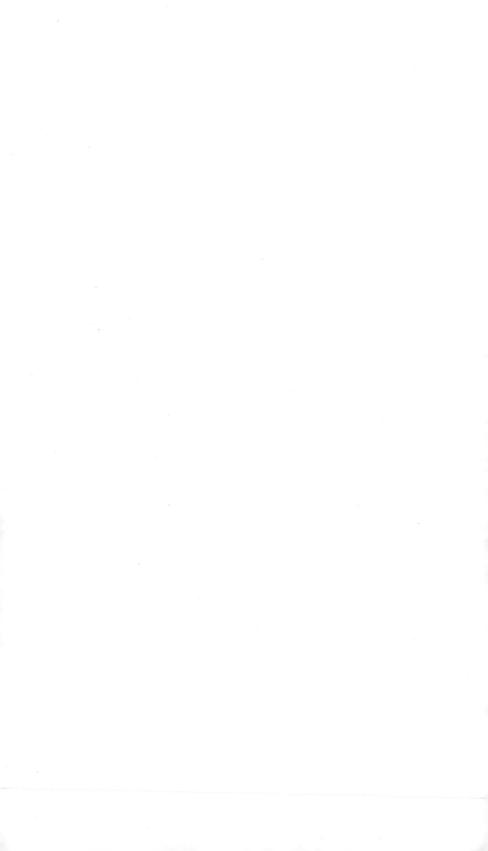

저리도 격렬하게 아름다운

노랑,

빨강,

검정이라니

사에키 유조,
〈러시아 소녀〉

　　　　사에키 유조佐伯祐三(1898~1928)는 나보다 윗세대
미술 팬이라면 모르는 사람이 없을 만큼 스타와 같은 존재였다.
"'였다.'라고 과거형을 쓴 까닭은 지금도 마찬가지일지, 사에키에
대한 선명하고 강렬한 기억을 여전히 간직한 이가 과연 얼마나
남아 있을지 알 수 없기 때문이다. 한국 독자에게는 더욱 낯선
화가일지도 모른다. 그럼에도 불구하고 일본 근대미술을
이야기할 때 빼놓을 수 없는 존재라는 점은 분명하다.
　　　〈러시아 소녀〉☜■는 짧았던 30년 생애 중 가장 마지막
시기에 그린 작품이다. 주로 풍경이나 거리를 즐겨 다룬 사에키가
남긴 드문 인물화이기도 하다. 거친 필치로 빠르게 그려 낸
소녀상. 처음 접했을 때, 이 그림을 뛰어난 솜씨라고 말해도
좋을지 종잡을 수 없었다. 다만 말로는 표현하지 못할 매력으로
나를 사로잡았던 점만은 틀림없다. 특히 저리도 격렬하게
아름다운 노랑과 빨강, 검정이라니.

　　어둡고 차갑고 추레한 파리
　　————————————

　　　　차가운 봄비가 그치지 않았던 1928년 3월, 사에키는
결핵과 신경쇠약이 점점 악화되어 붓조차 뜻대로 잡기 힘들었다.
하염없이 병상에 누워 지내던 어느 날, 낯선 젊은 여인이 방문을
두드렸다. 어머니와 둘이서 러시아에서 도망쳐 나온 그녀는
모델 일을 찾고 있다고 했다. 러시아 혁명 이후 수많은 망명자가

파리로 모여들던 시기였다. 그런데 러시아 여인은 완성된 작품을 보고 그다지 기뻐하지 않았던 것 같다. 사에키 특유의 빠른 붓질이 마음에 들지 않았는지도 모른다. 사에키의 아내 요네코의 회상에 따르면, 모델료를 받고 떠나면서 이렇게 중얼거렸다고 한다. "슬픈 일은 하나가 생겨나면 꼭 두셋이 겹치며 뒤따르는 법이죠." 사에키가 정신병원에서 삶을 마감한 날은 그때로부터 5개월 남짓 지난 8월 17일이었다.

1990년대부터 나는 대학 교단에 서며 책도 쓰게 되었다. 그중 『프리모 레비를 찾아가는 여행』(아사히신문사, 1999; 한국어판 제목 『시대의 증언자 쁘리모 레비를 찾아서』, 창비, 2006)을 담당했던 편집자 K씨는 무척 강한 개성의 소유자였다. 흰 피부에 눈이 큼지막했고, 그러데이션을 살려 금발로 염색을 했다. 원고에 대한 의견을 흐린 녹색 잉크로 써 보내와서 읽기가 힘들었지만 코멘트는 언제나 정확했다. 어느 정도 연배 있는 여성이 쓰는 몹시 정중한 말투였지만, 뜨끔하게 찌르는 듯 신랄한 지적을 아끼지 않는 편집자였다. "K씨는 '러시아 소녀' 닮았어요." 허물없는 사이가 되었을 무렵 그녀에게 문득 이렇게 말을 건넸다. K씨는 곧바로 "아! 사에키 유조가 그린? 어쨌든 기쁘네요."라고 대답했다. 이 사람은 사에키 유조를 알고 있구나. 게다가 이런 비유를 마음에 들어 하는구나. 이런 생각을 하니 덩달아 기분이 좋아졌다. 생각해 보면 나보다 꽤 연상이었던 그녀에게 사에키 유조는 우상과도 같은 화가였다는 사실은 전혀 이상하지 않았다. 당시 일본에서 사에키 유조는 그런 존재였다. 그랬던 K씨는 교통사고로 너무 빨리 세상을 떠나고 말았다. 교차로에 서 있다가 돌진한 자동차에 머리를 다쳐 입원했지만 결국 회복하지 못했다. 나에게 〈러시아 소녀〉는 이런 개인적인 추억과도 연결된 특별한 작품이다.

〈러시아 소녀〉를 실물로 처음 본 것은 1978년 교토국립근대미술관에서 대대적으로 열렸던 《사후 50주년 기념 사에키 유조》 전시에서였다. 도쿄, 나고야名古屋, 후쿠오카福岡를 순회했는데 지금도 전시 도록을 곁에 두고 종종 펼쳐 본다. 대학은 그럭저럭 졸업했지만 미래에 대한 희망 하나 없이 교토 한 구석에서 하루하루를 울분에 차 흘려보내던 무렵이었다. 그런 상황 속에서 나는 사에키 유조에게 강하게 끌렸다. 돌이켜 보면 사에키는 나 같은 사람이 동경할 법한 요소를 전부 갖추고 있었다.

먼저 서른 살에 '요절'했다는 점. 당시 나는 스물일곱이었지만 너무 오래 살았다고 생각했던 것 같다. 죽고 싶다고 생각하진 않았지만, 오래 살고 싶다는 마음은 더욱 없었다. 폴 니장Paul Nizan의 『아덴 아라비아Aden-Arabie』를 애독했는데 책의 첫머리는 이러했다.

나는 스무 살이었다. 그때가 인생에서 가장 아름다운 시기라고 말하는 자가 있다면 누군들 가만두지 않으리라.

사에키에게 끌렸던 두 번째 요소는 그가 파리 거리를 즐겨 그렸다는 점이다. 그것도 '그림엽서'처럼 그린 게 아니라, 어둡고 차갑고 어딘가 추레하기까지 한 그런 아름다움으로. 사에키가 그린 거리는 1920년대 파리였지만, 나중에는 폴 니장과 사르트르가 함께 오가던 거리이자, 1960년대 학생운동이 투쟁하던 무대였다. 나에게 파리는 오랜 기간 격하게 동경하면서도 결코 발을 들일 수 없을 것 같던 장소였다. 도쿄에 있는 대학의 불문학과에 입학했지만 친구들이 하나둘씩 유학을 떠나는 모습을 배웅할 따름이었다. 프랑스 유학 같은 일은 헛된 꿈에 불과했다. 경제적인 이유는 물론이려니와 무엇보다 한국의 유신독재 정권이 정치범의 동생인 나에게 여권을 발급해

줄 리 없기 때문이었다. 사에키 사후 50주년 기념 전시를
본 것은 바로 그 무렵이었다. 나는 사에키의 눈을 통해
파리를 건너다보았다. 사실은 중학생 무렵부터 소설이나
영화를 통해 머나먼 파리 거리를 마음속으로 거닐었다.
레마르크의 『개선문』은 제2차 세계대전 직전 나치 독일을
피해 파리로 숨어든 망명자를 그린 베스트셀러 소설이다.
샤를르 보와이에Charles Boyer와 잉그리드 버그만Ingrid Bergman이
주연한 영화로도 만들어졌다(루이스 마일스톤 감독, 1948).
영화 속에는 러시아 귀족 출신 도어맨 모로소프가 주인공의
친한 벗으로 등장한다. 불법 체류가 적발되어 나치에게
끌려가는 행렬 속에서 두 친구는 "전쟁이 끝나면 '후케'에서
만나세!"라고 약속한다. 몰래 나눈 암호 같은 이 대사는
그 후로도 오랫동안 뇌리에 남아 있었다. 이 영화는 알게
모르게 내 마음속에 파리의 이미지를 형성해 주었을 것이다.
1983년, 서른두 살 나이로 처음 파리에 발을 디뎠을 때 슬쩍
'후케'라는 카페를 찾아가 보았다. 하지만 그곳은 관광객으로
북적거리는 그저 그런 고급 찻집이 되어 있었다.

　세 번째 요소는 말할 필요도 없겠지만 사에키가 화가라는
사실이다. 나는 음악가나 소설가를 향해서도 비뚤어진 선망을
품곤 하지만, 특히 화가에게는 특별한 감정을 갖고 있다.
파리가 닿을 수 없는 도시였던 것처럼, 화가는 그저 멀리서
동경할 뿐인 존재였다. 반 고흐, 모딜리아니, 에곤 실레…….
창작의 열정에 제 몸을 불살랐던 그들은 언제나 내 선망의
대상이었다. 사에키 유조는 이들과 많은 공통점을 가졌고,
게다가 직접 유럽을 찾아가지 않고 일본에서도 그림을 통해
만날 수 있는 존재였다. 물론 작품이 평범했다면 이야기는
달라지겠지만, 사에키는 전혀 그렇지 않았다.

　'요절, 파리, 화가'라는 세 가지 요소는 나에게(또한 세상

49

사람들이 그를 '신화'로 만드는 데도) 결정적인 역할을 했다.
여기에 그의 성격, 요컨대 광적이라고 말할 정도의 '순수함'을
덧붙일 수 있겠다. 하지만 실제로 사에키를 접할 기회는 생각만큼
쉽게 주어지지 않았다. 작품이 일본 각지에 조금씩 흩어져 있어서
어느 정도 망라된 화업 전체를 조망하기 어려웠기 때문이다.
1978년에 사후 50년 기념 전시가 열리자 서둘러 달려갔던 이유가
그래서였다. '야마모토 하쓰지로山本發次郎 컬렉션'을 중심으로
사에키의 작품을 많이 소장한 오사카 나카노시마大阪中之島미술관이
2021년에 드디어 개관했다. 나처럼 반세기 넘게 기다려 온
사람에게는 꿈이 실현되는 시간이 다가온 셈이다.

'사에키 자신'이 되다

　　　　　사에키 유조는 1898년 4월 28일, 오사카에서
태어났다. 생가는 고토쿠지光德寺라는 유서 깊은 절이다. 살림은
넉넉했고 부모와 형제의 사랑 속에서 자랐다고 한다. 오사카 부립
기타노중학교를 다녔는데 동급생 중에는 사에키 전기의
결정판『사에키 유조』(일동출판, 1970)를 집필한 사카모토
마사루阪本勝(전 효고현미술관장 겸 전 효고현 지사)가 있다.
출간 당시 막 대학에 진학했던 나 역시 이 책의 애독자였다.
사카모토에 따르면 사에키는 학업 성적이 그리 좋지는 않았고
특히 영어 같은 과목이 약했다고 한다. '말수 적은 아이'였지만
그저 과묵했다기보다 "일본어 자체를 이상하게 쓰고 말투가
어눌했다." 절에서 태어나서인지 살생을 극도로 기피했고
친구들이 곤충을 잡으며 노는 걸 보는 일조차 질색했다고 한다.
'즈보'라는 별명은 오사카 사투리로 '즈보라', 즉 '매사 귀찮아하는
녀석'이라는 말에서 왔다. 한겨울에도 외투를 입지 않고 양말도

신지 않았다. 훗날 누나들이 연인 요네코에 대해 물었을 때
말로는 잘 표현하지 못하겠다고 얼굴을 그려 보여 주며
"비너스야."라고 한마디를 던졌다고 한다.

1917년 기타노중학교를 졸업한 사에키는 이듬해
도쿄미술학교 예비과에 입학한 뒤 9월 본과로 진급했다.
연인 이케다 요네코를 만난 건 1919년이었다. 요네코의 부친은
상아를 취급하는 유복한 무역상이었다. 1920년 요네코와
결혼하여 도쿄의 나카오치아이에 아틀리에 딸린 집을
지었는데 나카무라 쓰네의 아틀리에와도 가까웠다. 사에키는
나카무라를 꽤 의식했던 것 같지만 두 사람이 직접 만난 적은
없었다.

1920년 아버지가 세상을 떠나고 이듬해에는 동생이
결핵으로 사망했다. 아마 사에키는 이 무렵부터 죽음을
강하게 의식하기 시작했을 것이다. 1922년에는 장녀 야치코가
태어났다.

1923년 도쿄미술학교를 졸업하며 제작한 작품
〈자화상〉⑦㈜에는 나카무라 쓰네의 영향이 엿보인다.
친구이자 화가였던 야마다 신이치山田新一는 작품 속 사에키가
눈만 감고 있다면 나카무라 쓰네가 그린 〈에로센코 씨의
초상〉과 꼭 닮았다며 다음과 같이 말했다.

> 〈자화상〉은 나카무라의 사색적인 걸작 〈에로센코
> 씨의 초상〉—이 그림의 모델인 눈이 먼 러시아 시인
> 에로센코는 다이쇼 15년 5월에 국외로 추방됐다—을
> 의식했는지 구도 면에서 거의 똑같고, 옷깃 언저리
> 선이나 얼굴 방향, 의자 등받이 라인은 특히 비슷하다.
> 이상한 상상이지만 에로센코 씨가 감은 눈을 문득
> 뜬다면 사에키 자화상이 되지 않을까 싶을 정도로

1 ⊢─────────────────────────────┤
 0 10cm

대칭적이었다.

　　— 야마다 신이치, 『맨 얼굴의 사에키 유조』,

　　중앙공론미술출판, 1980

　　사에키 유조는 졸업 무렵부터 유럽행을 준비했지만
간토 대지진으로 자택이 피해를 입어 싸 놓은 짐이 전부 불에
타 버리고 말았다. 그래도 지진이 일어나고 두 달이 지난
11월에 아내와 딸, 친구 두 명과 함께 프랑스로 출발했다.

　　1924년 1월 파리에 도착한 사에키는 훗날 일본을
대표하는 야수파 화가가 된 사토미 가쓰조里見勝蔵⊕를 찾아가
그의 소개로 우선 팡테옹 광장에 있는 호텔 데 그랑좀에
머물렀다(1983년에 처음 파리를 찾았을 때 나도 같은
호텔에서 숙박한 적이 있다. 사에키가 나를 이끌었다고 말해도
좋을까). 그해 3월에 파리 교외 클라마르로 이사를 갔고 봄이
찾아오자 사토미를 따라 반 고흐가 삶을 마감한 마을 오베르
쉬르 우아즈Auvers sur Oise를 찾았다. 저명한 야수파 화가 모리스
블라맹크Maurice de Vlaminck를 만나기 위해서였다. 그 만남은
사에키의 인생을 결정지었을 뿐만 아니라, 그로 인해 일본
근대미술사에서 지나쳐서는 안 되는 어떤 '사건'이 일어났다.

　　사에키는 사토미의 권유로 블라맹크에게 보여 주기 위해
자기의 작품 〈나부〉를 가지고 갔다. 하지만 블라맹크는 그림을
흘깃 보고 나서 "이렇게 아카데미에 찌든 작품이라니!"라며
강하게 나무랐다. 사토미와 블라맹크 부인이 분위기를
누그러트려 보려고 애썼지만 "벌거벗은 이 여인에게는
생명이라고는 한 구석도 찾아볼 수 없어!"라며 블라맹크의
호통은 한 시간 반이나 계속됐다. 시종 말이 없던 사에키는
돌아오는 길에 눈물을 흘리면서 사토미에게 "고마워, 너무
미안해."라고 말했다고 한다. 오베르 쉬르 우아즈까지 함께

왔던 요네코와 딸 야치코는 역 앞 호텔에서 기다리고 있었다. 사에키 가족과 사토미는 그날 밤 이 호텔에서 묵었는데 사에키는 반 고흐가 죽었던 바로 그 방에 머물렀다. 혹시 사에키는 밤새도록 고흐의 혼과 대화를 나누지는 않았을까.

훗날 사에키는 작가 세리자와 고지로芹澤光治良에게 이렇게 말했다. "블라맹크에게 그림이란 내면의 고백이었어. 그러니까 난 그에게 '자기'를 그리라는 가르침을 받았던 셈이지." 이 사건을 계기로 사에키의 고투가 시작된다. 지금까지 살아온 자기를 파괴하고, 자신만의 새로운 예술을 창조하기 위한 힘겨운 싸움이었다. 미술평론가 요네쿠라 마모루米倉守는 "구로다 세이키黒田清輝⊕에서 시작한 일본 서양화의 역사를 마무리 짓기 위해 고투했던 화가로서 나카무라 쓰네를 꼽는다면, 사에키 유조는 그런 정통적인 그림을 향한 반역을 통해 새롭게 시작하려 했던 선구자였다."라고 언급했다(『아사히 그래프 별책 사에키 유조』, 아사히출판사, 1983). 이러한 평가를 단적으로 뒷받침해 주는 작품이 '블라맹크 사건' 이후 완성한 〈서 있는 자화상〉圖이다. 한 해 전에 그렸던 졸업 작품 〈자화상〉과 비교하면 사에키를 통렬하게 뒤덮은 충격이 얼마나 컸는지 쉽게 상상할 수 있다. 졸업 때 제작한 〈자화상〉은 그때까지 사에키가 수련해 온 작업의 집대성인 동시에, 당시 일본 서양화계에 형성되고 있던 '정통파'(아카데미즘) 작품이다. 반면 〈서 있는 자화상〉에서는 그때껏 쌓아 오고 만들어 온 미학과 기법을 근본적으로 파괴하려는 충동이 표현되었음을 볼 수 있다. 유럽에서 주로 야수파가 시도하고 도전했던 길이고, 자기 나름대로 앞으로 나아가겠다는 사에키 유조의 선언이기도 했다. 이 사건을 계기로 사에키는 비로소 '사에키 자신'이 되었다고도 할 수 있다. 충격을 온몸으로 받아들였다는 것 자체가 사에키가 지닌 뛰어난 예술적 자질이었다고도 말해야 하겠다.

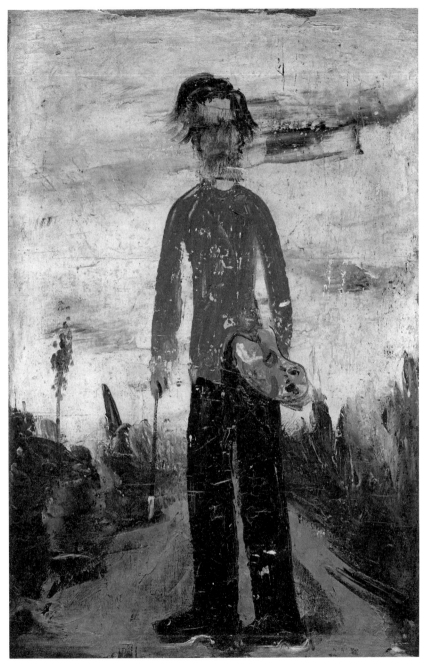

　0　　　　　　　　　　　　　　10cm

그림에 '미친' 자

'블라맹크 사건' 이후, 사에키는 모리스 위트릴로Maurice Utrillo에게 깊은 관심을 갖게 되었고 이 시기의 대표작 〈벽〉③과 〈구둣방〉④㉑을 완성한다. 하지만 1926년 파리를 찾은 형의 설득으로 이탈리아를 경유해 일본으로 돌아왔다. 사에키의 건강을 염려한 어머니의 뜻을 헤아릴 수밖에 없었기 때문이다. 귀국한 해, 사에키는 선배 화가 이시이 하쿠테이石井柏亭의 추천을 받아 9월에 열린 《이과회二科會미술전람회》(이과전)㊉에 프랑스에서 제작했던 19점을 전시하며 협회상을 받았다. 화단에 센세이션을 일으키며 등장한 당시 상황을 사카모토 마사루는 "화단을 뒤흔들었다."라고 표현하며 다음과 같이 기억했다.

> 젊은 화가나 서양화 애호가는 너나없이 이과전으로 몰려들었고 (사에키의 작품이 걸린) 특별 진열실은 흥분으로 들끓었다. 사람들은 경탄을 거듭했고, 또는 놀라움에 당황하면서 이제껏 미의 기준을 이루던 축이 뒤틀어진 것은 아닐까 생각했다. 나는 그 틈에 섞여 어떤 젊은 아가씨가 흐느껴 우는 모습을 보았다. (……) 일본미술사에서 일어난 신비로운 한 순간이었다.
> ─ 사카모토 마사루, 『사에키 유조』, 일동출판, 1970

먼 나라 도시 파리의 쓸쓸한 거리를 그린 그림이 그렇게까지 흥분을 불러일으킨 까닭을 지금으로서는 상상하기 쉽지 않다. 사에키의 명성은 단숨에 높아졌다. 메이지 시대 이후 서양으로 건너간 일본인 서양화가라면 대부분 이러한 영예에 만족했을 것이다. 이제 고국 땅에서 저명한 화가로서 풍요로운 생활이

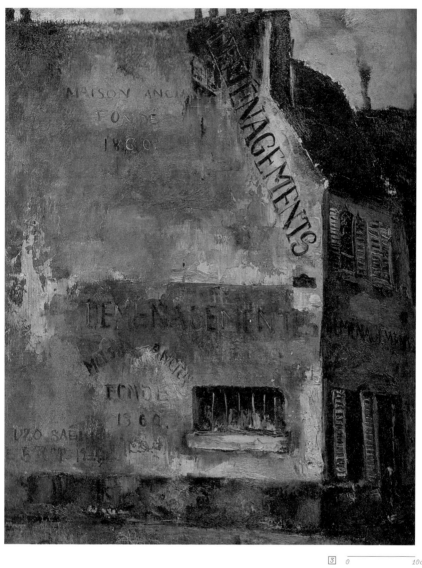

4 0 ————————— 10cm

약속되기 때문이다. 하지만 사에키는 돌아온 고국에서
〈시모오치아이 풍경〉⑤↗과 〈정박한 배〉⑥↗ 같은 작품을
그리기도 했지만 늘 '우울한 얼굴'이었다고 한다. 까닭을 묻는
오랜 친구 사카모토에게 "안 돼. 일본에서는 도대체 그릴 수가
없어. 일본의 풍경은 도무지 내 그림이 되질 않아. 파리로
돌아갈까 생각 중이야."라고 말했다고 한다. 친구가 건강을
염려해서 만류하자 "어차피 오래 살지도 못 해. 그림만 그릴 수
있다면야 일본에서 살아 있는 것보다 파리에 가서 죽는 편이
낫겠지."라고 말을 이었다.

　　블라맹크가 고함을 지르면서까지 사에키에게
강조했던 내용은 대상의 실물감이나 중량감을 그리라는
것이었다. 석조 건물의 도시 파리에서는 사에키가 자기를
파괴하면서까지 온 힘을 다해 도전하기에 충분한 대상이
있었다. 하지만 일본에서는 어땠을까.

　　일본은 하이쿠俳句의 나라, 단카短歌의 나라, 단시短詩
　　형태 문학의 나라다. 유카타浴衣(목욕 뒤나 여름철에
　　간편히 입는 홋겹의 전통 의상)와 훈도시褌(남자의
　　사타구니를 가리는 좁고 긴 천)의 나라다. 오월 단오에
　　고이노보리鯉のぼり(천이나 종이로 만들어 장대 끝에 매단
　　잉어 모양 깃발)가 휘날리는 나라다. 나무와 종이의
　　나라, 몽롱한 산수와 운무雲霧에 취미가 있는 나라다.
　　이러한 풍토에서 사에키 유조의 예술은 도저히 뿌리
　　내릴 수 없었다.
　　　　― 사카모토 마사루, 『사에키 유조』, 일동출판,
　　　　1970

귀국하고 겨우 1년 남짓 지나 사에키는 아내와 아이를

0 10cm

데리고 다시 파리로 떠났다. 가는 길에 먼저 식민지 조선의
경성에 들러 미술학교 시절의 친구 야마다 신이치와 만난 후,
만주 하얼빈과 모스크바를 경유하는 기차를 타고 파리에
도착했다. 한여름의 길고 가혹했던 기차 여행이 그렇지 않아도
결핵으로 쇠약했던 사에키의 몸에 큰 부담을 안겨 주었다.

두 번째로 찾은 파리에서 사에키는 활기를 되찾은 듯
보였다. 왕성한 창작 활동이 다시 시작되어 이 시기에 그린
대표작 〈가스등과 광고〉⑦는 현재 도쿄국립근대미술관에,
〈테라스의 광고〉⑧게는 아티즌미술관(브리지스톤미술관에서
개명)에 소장되어 있다. 광고판의 문자는 검은 선으로 마구
휘갈겨 쓴 듯 그렸지만 아름답다. 검정색 선은 절에서 나고
자란 사에키가 무의식적으로 받았을 선종화禪宗畵나 서예의
영향이라고 지적하는 사람도 있다. 어쨌거나 사에키의 개성과
특징이 유감없이 발휘된 걸작이다. 제2차 파리 체류를 시작하고
5개월 만에 107점을 제작했고, 6개월째는 145점을 그렸다고
하니 놀라울 정도의 다작, 아니 차라리 병적이고 광적이라 부를,
일종의 흥분 상태였다고 볼 수도 있다.

하지만 1928년이 시작되자 사에키는 슬럼프를 호소하기
시작했다. 2월에는 기분 전환 삼아 일본에서 찾아온 화가들과
함께 전원 마을 모랭Morin으로 떠났다. 말이 기분 전환이었지
친구들과 경쟁이라도 하듯 새벽부터 해가 저물 때까지
물감투성이가 되어 그림과 씨름하는 나날이었다. 이때
그린 〈모랭 교회〉⑨게는 내가 가장 좋아하는 작품이다. 굵은
윤곽선을 대담하게 그은 교회 모습은 소박해 보이지만 배경인
겨울 하늘에는 불길한 기운이 감돈다. 젊은 시절, 이 작품을
인쇄한 그림엽서를 친한 이들에게 자주 보내곤 했다. 어딘가 당시
내 고독감을 대변해 주는 듯한 생각이 들었기 때문인지도 모른다.
〈카페 레스토랑〉⑩⑪게은 당시 머물렀던 어느 호텔의 레스토랑

0 10cm

0 10cm

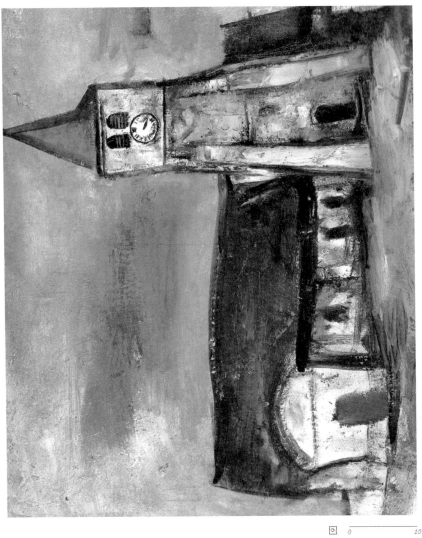

0 10cm

풍경을 그렸는데 이 그림을 본 호텔 주인은 "저 사람, 미친 거 아니에요?"라고 물었다고 사에키의 아내는 회상했다.

3월에 모랭에서 돌아와서도 사에키는 물감 상자와 이젤을 들고 비 내리는 파리 거리를 쏘다니다가 결국 몸져 눕고 말았다. 존경하는 고흐를 향한 오마주로도 보이는 〈우편배달부〉[1][1]ㅓ와 앞서 언급한 〈러시아 소녀〉는 이 무렵 병상에서 겨우 몸을 일으켜 그린 작품이었다. 실외 제작은 〈문〉[1][2]ㅓ과 〈노란 레스토랑〉[1][3]ㅓㅓ이 마지막이었다고 알려졌다. 저 '문' 너머에는 무엇이 있었을까. 사에키 특유의 깊고 검은 암흑만이 느껴질 따름이다. 사에키는 그 문 너머로, 어둠 속으로 사라져 갔다. 붓도 들지 못할 만큼 쇠약해진 몸에 정신착란까지 일어나 "죽고 싶어.", "죽고 싶지 않아."를 반복했다던 사에키는 6월 어느 밤, 조용히 방을 빠져나갔다. 필사적으로 찾아 나선 친구와 가족이 불로뉴 숲을 떠돌고 있는 그를 발견했다. 목을 매 자살을 기도했지만 실패했다는 설도 있는데 진상은 확실히 밝혀지지 않았다. 그 후 에브라 정신병원에서 지내게 되었는데 예전에 로댕의 제자이자 연인이었던 카미유 클로델Camille Claudel도 입원했던 병원이다. 사에키는 8월 16일, 이곳에서 홀로 숨을 거뒀다. 죽기 전날 밤 하염없이 눈물을 흘리던 모습을 보았다고 병원 직원이 전했다. 요네코가 남편의 임종을 지키지 못했던 이유는 아직 여섯 살이던 딸 야치코도 호텔 방에서 아버지와 같은 병으로 앓아누웠기 때문이었다. 2주 후 야치코도 아버지의 뒤를 따랐다.

도쿄미술학교 입학 이후 약 10년, '블라맹크 사건'이 안겨 준 자각으로부터 햇수를 꼽으면 불과 4년 정도에 불과했던, 화가로서 너무나 짧은 인생이었다. 사에키 유조는 분명 '요절한 천재'의 전형이라고 말할 수 있지만, 예컨대

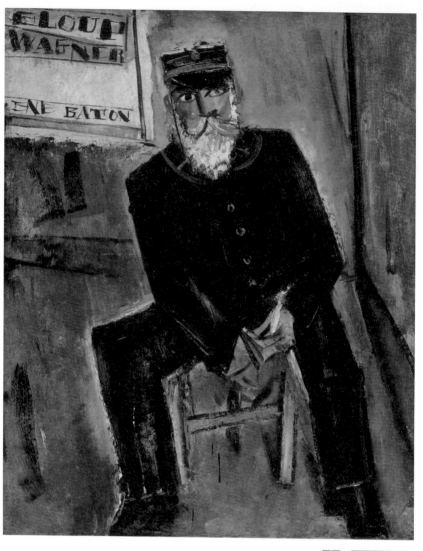

1 2 0 ————— 10cm

모딜리아니나 일본인 화가 하세가와 도시유키長谷川利行⊕처럼
자유분방하고 자기파괴형 인물은 아니었다. 대인관계는
원만했고 경제적으로도 여유가 있었으며 친구나 선배에게
사랑받았다. 다만 그의 관심은 오로지 그림으로 향해 있었다.
얼핏 보면 단순하게 여겨지는 이러한 성향 때문에 자신의
모든 것을 다 바칠 수 있었던 셈이다. 말로 표현하기 힘들 만큼
한결같이 그림만을 향한 순수함이었다. 사카모토가 쓴 평전
첫머리에는 사에키가 남긴 메모가 그대로 수록되어 있다.
죽음까지 이르게 했던 '광적인 순수함'을 웅변해 주는 듯한
글귀다.

> 뒈질쏘냐. 어디 두고 봐라. 미즈고리(부처님 앞에 냉수를
> 뒤집어써 심신을 깨끗하게 하는 전통적 종교의식)를
> 해서라도 해내고야 말겠다. 나는 꼭 해낼 거다. 여기서
> 그만둘쏘냐. 죽음－병－작업－사랑－생활.

조선이 일본에 '병합'된 해, 일본에서는 잡지
『시라카바』가 창간되어 다카무라 고타로, 무샤노코지
사네아쓰, 아리시마 이쿠마 등이 고흐를 비롯하여 마네, 세잔,
고갱, 로댕, 마티스 같은 당시 최첨단 예술 사조를 소개하기
시작했다. 1920년대에 접어들며 일본은 제1차 세계대전
'전승국'의 일원이 되었고 많은 화가가 유럽으로 유학을
떠났다. 그들의 '성지'는 고흐가 삶을 마감했던 땅 오베르
쉬르 우아즈였다. 적지 않은 이가 프랑스에서 미학을 배우고
미술 기법을 익혀 귀국한 뒤, 일본 화단에서 지도자의 지위를
얻었다. 그들 중에는 사에키보다 13년 빨리(1913년) 프랑스로
건너갔던 후지타 쓰구하루藤田嗣治처럼 큰 성공을 거둔 화가도
있었다.

‘다이쇼 데모크라시’라고 불렸던 비교적 자유로운 시대가
찾아왔지만 짧은 한때에 불과했다. 간토 대지진이 일어나자
조선인과 중국인, 일본인 무정부주의자 등이 자경단이나
경찰에게 학살당했다. 사에키가 처음 파리에서 체류 중이던
1925년에는 치안유지법이 공포됐다. 두 번째로 파리로 떠나고 난
1928년에는 3·15 공산당 탄압 사건이 일어나 친구였던 화가
마에타 간지前田寛治⊕가 경찰에 체포당했다. 그림 말고는
아무 관심도 없었던 사에키조차 천천히 목을 죄어 오는 듯한
억압을 느끼지는 않았을까. 그림만 그려도 되는 시대는 급속히
저물어 가고 있었다. 아무리 화가라고 해도 저런 광풍 바깥에서
그저 그림만 그리며 살아가기란 힘들어졌다. 사에키 유조는 그런
시대를 살아갔다. 순수한 영혼에게 겨우 숨통이 트였던 때는
두 차례 세계대전 사이에 끼어 지극히 짧았던, 허구의 평화가
잔존했던 시기에 지나지 않았다. 그런 짧은 기간에도 일본은
군국주의를 강화하고 본격적으로 중국 침략을 준비해 갔다.
1931년에 만주사변을 일으키고 조선에서는 1930년대 중반부터
‘황민화’ 정책이 강행됐다. 서양에서 최첨단 예술과 접했던
화가들도 곧 전쟁 정책에 동조, 혹은 협력하며 전의를 고양하는
전쟁화를 그리기 시작했다. ‘유백색 피부’가 돋보이는 아름다운
누드화로 에콜 드 파리École de Paris⊕의 총아로 떠올랐던 후지타
쓰구하루는 피칠갑을 한 듯한 전투 장면을 수도 없이 그렸다.
국가의 비호 아래 후지타는 전쟁기 일본 서양화단의 지도자로
우뚝 섰다. 아이미쓰靉光나 마쓰모토 슌스케松本竣介처럼 몇 안 되는
예외가 있었지만, 후지타뿐 아니라 화가 대부분은 많건 적건
전쟁에 협력했다. 후지타의 경우 전쟁이 끝나도 전혀 주눅 들지
않고 화가가 ‘솜씨 하나’만으로 조국을 위해 봉사하는 일은
당연하다고 주장했다. 일본을 떠나 유럽으로 가서 가톨릭으로
개종하면서 이름마저 ‘레오나르 후지타Léonard Foujita’로 바꿨다.

화풍도, 사상과 신조도, 신앙까지도 그때그때 시류에 맞춰 자유자재로 바꾼 셈이다. 어떤 의미에서는 '솜씨 하나'만큼은 진실로 놀랍다고 말할 수 있다.

당시 일본 서양화단에서 사에키 유조는 하늘에서 내려온 듯한 대스타였다. 국가 입장에서도 이용할 가치가 컸음에 틀림없다. 사에키가 만약 살아 있었다면 어떤 상황이 벌어졌을까. 그 역시 후지타처럼 전쟁화를 그렸을까. 답은 누구도 알 수 없지만, 아마 그러지는 않았으리라 생각해 본다. 아니, 그릴 수 없었다고 말해야 좋을지도 모른다. 사에키가 어떤 식의 반전사상이나 반국가 의식을 가지고 있었다는 뜻이 아니다. 그는 자신에게 중요한 모티프, 예컨대 파리의 광고판이나 벽에 온통 마음을 사로잡혔던, 말 그대로 그림에 '미친' 자였다. 야마다 신이치가 회상하기를, 사에키는 젊은 시절부터 좋은 모티프를 만나 예술적 흥분을 느끼면 갑작스런 변의를 느끼곤 했다. 그럴 때면 "바바야!(똥이야!)"라고 오사카 사투리로 외치며 가까운 풀숲으로 뛰어들어가 일을 보았다고 한다. 예술적 흥분이 신체와도 직결했다고 말해도 좋을까. 정말이지 '그림에 미친 화가'다운 에피소드다.

사에키는 후지타가 지닌 '솜씨 하나' 같은 것은 전혀 갖추지 못했음이 틀림없다. 일본의 습윤한 풍토를 그려야 한다는 것만으로 그렇게도 괴로워했던 사에키가 전쟁터나 병사를, 그것도 국가의 취향에 맞춰 그릴 수 있으리라고는 상상할 수 없기 때문이다. 사에키에게 그림을 그린다는 행위는 '솜씨 하나'를 멋지게 발휘하는 것과는 전혀 다른 차원의 세계였다.

사에키와 식민지 조선의 인연

간접적이긴 하지만 사에키 유조와 조선(한국) 사이에는 꽤 다양한 인간관계가 얽혀 있다. 오사카에서 기타노중학교를 졸업한 사에키는 도쿄로 올라와 가와바타화학교에 입학하여 후지시마 다케지藤島武二 ⊕의 지도를 받았다. 후지시마는 구로다 세이키가 초빙하여 도쿄미술학교 서양화과 조교수 자리에 오르고 백마회 창설에도 관련했던 일본 서양화단의 중진이었다. 1905년부터 1910년까지 유럽에서 유학한 후지시마는 1913년부터 한 달 동안 조선에 체류하며 〈꽃 바구니〉 1 4 같은 작품을 남겼고 1935년에는 《조선미술전람회》⊕의 심사를 맡았다.

이시이 하쿠테이도 사에키의 도쿄미술학교 선배 중 한 명이다. 1910년부터 2년간 유럽에 머물렀던 그는 1914년에 재야 미술단체 이과회를 결성했다. 앞서 언급했듯 파리에서 일시 귀국한 사에키의 《이과전》 출품에 힘을 보탰던 일로 잘 알려져 있다. 1918년 이후 종종 조선을 방문하여 《조선미술전람회》의 심사를 두 번이나 맡았다. 이 전람회는 당시 조선에서 거의 유일하다고 말해도 좋을 화가의 등용문이었지만, 심사위원은 모두 일본인 중심으로 구성되어 당시 조선인의 미술 관념에 적지 않은 영향을 미쳤다. 유럽 유학이 여의치 않았던 조선 출신 화가 중 많은 이가 이렇게 '왜곡된 창'을 통해 서양미술을 접할 수밖에 없었다.

사에키는 가와바타화학교에서 만났던 야마다 신이치와 도쿄미술학교에 함께 진학하며 친한 벗으로 지냈다. 그 후 야마다는 조선에 부임한 아버지를 따라 경성으로 건너가 경성 제2고등보통학교 등에서 교편을 잡았다. 1924년 《조선미술전람회》에 출품한 이후 이 전시회의 심사 참여

0 10cm

자격을 얻어 '조선미술계의 귀족'으로 불렸던 화가다.
야마다는 전쟁 중에 종군화가로 참전했고 패전 후에는
GHQ(연합국최고사령부) 아래에서 전쟁화를 수집하는 업무를
맡았다. 해방(일본의 패전) 때까지 조선에서 살다가 일본으로
돌아온 후 교토에서 여생을 보냈다. 야마다는 사에키가
죽기 직전 파리로 가서 만났던 친구의 마지막 모습을『맨 얼굴의
사에키』라는 회고록으로 남기기도 했다.

사에키의 마지막을 지켰던 친구 가운데 야마구치
다케오山口長男라는 화가도 있다. 아버지가 사업차 1884년 조선으로
건너갔기에 야마구치는 한성(서울의 당시 이름)에서 태어났다.
경성중학교를 마치고 일본으로 가서 도쿄미술학교에 입학했고
1927년에 졸업 후 1931년까지 파리에서 유학 생활을 했다.
그때부터 사에키와 알게 되어 장례식까지 입회했다고 한다.
유학 후 경성으로 돌아와 가업을 도우면서 계속 그림을 그렸고
그 무렵에 김환기와도 친교를 맺었다. 패전 후 일본으로 돌아가
추상화로 화풍을 바꿔 일본 초창기 추상화단을 이끌며 활동했다.

그림에 '미친' 희대의 화가 사에키 유조가 남긴 짧은
생애에는, 그리고 그의 삶과 교차했던 사람들의 모습 속에는 일본
근대미술의 단면이 선명하고 강렬하게 비치고 있는 셈이다.

사토미 가쓰조(1895~1981)

교토에서 태어난 서양화가. 도쿄미술학교를 졸업하고 1921년부터 1925년까지 파리에서 유학했다. 블라맹크에게 영향을 받아 원색과 격렬한 붓 터치로 형태를 왜곡하는 포비즘(야수주의) 화풍을 익혔다. 블라맹크가 반 고흐에게 충격을 받았던 것처럼, 사토미 가쓰조와 사에키 유조 역시 잡지『시라카바』를 통해 접한 고흐의 〈해바라기〉에 감동을 받아 모사하기도 했다. 1926년에 사에키 유조, 마에다 간지 등의 동료와 '1930년협회'를 결성했고, 이후 '독립미술협회'에서 포비즘 경향의 작품을 이어 갔다. 그 무렵 한국 근대기의 야수파 경향을 대표하는 화가 구본웅이 도쿄에서 사토미를 사사했다.

구로다 세이키(1866~1924)

가고시마 출신의 서양화가이자 미술교육자, 미술행정가. '근대 일본미술의 아버지'로 불릴 정도로 일본 근대 화단에 결정적인 영향을 끼쳤다. 구로다가 라파엘 콜랭 등의 스승을 통해 프랑스에서 습득한 외광파는 고전적 아카데미즘 미술을 기조로 삼아 대상의 형태를 무너트리지 않으면서도 인상파가 선보였던 부드러운 빛의 효과를 절충했던 기법이었다. 이러한 기법을 풍경화와 인물화의 온건한 주제를 통해 구사한 화풍은 구로다 세이키가 교장으로 있던 도쿄미술학교와 관설 미술공모전의 제도적 뒷받침 아래 일본 서양화단의 주류로 자리 잡았다.

이과회, 이과전(이과회미술전람회)

1914년 결성된 일본의 재야 미술단체. 관설 미술공모전인 《문부성미술전람회》의 보수적 경향에 불만을 품은 서양화가들이 새로운 감각의 작품을 모은 '2과' 설치를 요구했고 결국 분리하여 그대로 단체의 이름으로 삼았다. 이시이 하쿠데이, 쓰다 세이후, 아리시마 이쿠마 등이 주도하며 반관전을 표방한 최대의 재야 미술단체였으나 내실은 온건한 화풍에서 선진적인 경향까지 포괄하며 다채롭게 전개됐다. 이 책에 등장하는 많은 화가도 《이과전》을 자신의 활동 거점이자 초창기 발표의 장으로 삼았다.

하세가와 도시유키(1891~1940)

교토 출신의 서양화가이자 시인. 1920년대 모던한 도쿄의 소란스런 풍경과 인물상을 자유분방한 필치와 밝은 색채로 그려냈다. 청년기에 문학에 뜻을 두다가 30세 무렵 그림에 뜻을 두고 독학한 것으로 알려졌다. 생각이 떠오르면 빠르게 그림을 그리는 속필, 물감의 질감이 두드러진 특성과 파란만장한 생애가 어우러져 '일본의 고흐'로 불리기도 한다. 30대 중반에《이과전》과

《1930년협회전》에서 거듭 상을 받으며 열광적인 지지자와 컬렉터가 생기기도
했다. 아이미쓰 등 이케부쿠로 몽파르나스의 작가들에게도 큰 영향을 끼쳤다.
하지만 방랑벽과 주벽으로 곳곳을 전전하며 불안정한 생활을 하다가 1940년,
49세의 나이로 병사했다. 서경식은『청춘의 사신』에서 파시즘과 국가주의에
얽매였던 미술과 결을 달리했던 하세가와 도시유키의 격렬한 삶과 예술에 공감을
표했다.

마에타 간지(1896~1930)
돗토리현 출신의 서양화가. 도쿄미술학교를 졸업하고 1922년부터
3년간 프랑스에서 체재하는 동안 구스타프 쿠르베의 사실주의를 연구하며
마르크스주의자와 교류했다. 귀국 후 도쿄 스미나가에 '마에타 사실연구소'를
개설하고 후진을 양성하면서 작업을 이어 갔다. 사에키 유조, 사토미 가쓰조 등과
함께 '1930년협회'를 결성했지만 협회 동료가 주로 포비즘을 일본에 소개하는
역할을 했던 것에 비해, 마에타는 묵직한 질감과 물질감을 살리고 공간감과
양감을 분석하는 회화관을 견지했다.《제국미술원전람회》에서 특선을 거듭하며
심사위원으로 뽑히기도 했으나 병으로 쓰러져 1930년에 요절했다.

에콜 드 파리
1920년대 제1차 세계대전 이후 2차 대전이 일어나기 전까지 파리의 몽마르트와
몽파르나스 지역으로 모여들었던 다국적 화가들의 모임. 파리파派라고도
부르지만 특정한 양식이나 운동을 지향한 유파로서의 성격은 희박했다. 대표적
화가로 피카소, 수틴, 모딜리아니, 미로, 샤갈, 키슬링 등을 들 수 있고 일본의
후지타 쓰구하루도 에콜 드 파리의 총아로 활동했다. 자국 미술의 전통성과
정서를 지니면서도 내셔널리즘에 얽매이지 않는 멜랑콜리하고 자유로운
분위기를 표현했다.

후지시마 다케지(1867~1943)
가고시마에서 태어난 서양화가. 구로다 세이키의 추천으로 도쿄미술학교
교수로 부임하여 반세기에 걸쳐 후진을 양성하며 화단의 아카데미즘
화풍을 이끌었다. 구로다가 이끈 백마회를 비롯하여《문부성미술전람회》와
《제국미술원전람회》등 관설 전람회에서 활약했다. 1900년대 초반에는 낭만주의,
상징주의 계열의 문학잡지『묘조明星』에서 당시 유행하던 아르누보 양식을
구사한 표지화 및 삽화를 담당했다. 1913년부터 1개월 동안 조선에 체재하며
오리엔탈리즘적 시선이 결부된 풍경화, 인물화를 제작했는데 당시의 조선 체험이
후지시마의 화풍을 장식적으로 전환하는 실마리가 되었다는 평가도 있다.

한국적 인상주의 화풍을 완성했던 화가 오지호의 도쿄미술학교 시절 스승으로도
잘 알려져 있다.

조선미술전람회
1922년부터 1944년까지 총 23회에 걸쳐 조선총독부가 주최한 미술 공모전.
식민지 문화 정책의 일환으로 창설되어 미술가의 등용문이자 창작 활동의
기반이 되었다.《제국미술원전람회》의 제도를 이식하여 일본 아카데미즘 계열의
화가가 심사위원으로 파견되었고 소재와 작품 경향으로 향토색을 장려하여
제국의 이국취미에 부합하는 경향이 드러나기도 했다. 서구 미술이 일본을
통해 유입되는 창구 역할을 하며 일본 아카데미즘 미술과 유사성이 현저해져
한국 근대미술의 자율적 성장을 위축시켰다. 한편 식민지 미술계의 엘리트층을
양산하며 화단의 양적 성장과 활성화에 기여하기도 했다. 동양화 부문의 김은호,
노수현, 이상범, 김기창, 서양화 부문의 이인성, 김인승, 박수근, 조각의 김경승,
윤효중 등이 배출되었고 이들은 해방 후 한국 현대미술의 중추적 역할을
담당했다.

■ 사에키 유조, 〈러시아 소녀〉,
1928년, 캔버스에 유채,
65.3 × 53.5 cm, 오사카
나카노시마미술관.

1 사에키 유조, 〈자화상〉, 1923년,
캔버스에 유채, 60.3 × 45.2 cm,
도쿄예술대학미술관.

2 사에키 유조, 〈서 있는
자화상〉, 1924년, 캔버스에
유채, 80.5 × 51.8 cm, 오사카
나카노시마미술관.

3 사에키 유조, 〈벽〉, 1925년,
캔버스에 유채, 73.1 × 60.8 cm,
오사카 나카노시마미술관.

4 사에키 유조, 〈구둣방〉, 1925년,
캔버스에 유채, 72.4 × 59 cm,
아티즌미술관.

5 사에키 유조, 〈시모오치아이
풍경〉, 1926년, 캔버스에
유채, 50 × 60.5 cm,
와카야마현립근대미술관.

6 사에키 유조, 〈정박한
배〉, 1926년, 캔버스에
유채, 53.0 × 65.0 cm,
요코하마미술관.

7 사에키 유조, 〈가스등과
광고〉, 1927년, 캔버스에
유채, 65 × 100 cm,
도쿄국립근대미술관.

8 사에키 유조, 〈테라스의
광고〉, 1927년, 캔버스에 유채,
51.5 × 63.4 cm, 아티즌미술관.

9 사에키 유조, 〈모랭
교회〉, 1928년, 캔버스에
유채, 60 × 73 cm,
도쿄국립근대미술관.

10 사에키 유조, 〈카페 레스토랑〉,
1928년, 캔버스에 유채,
59.9 × 73.0 cm, 오사카
나카노시마미술관.

11 사에키 유조, 〈우편배달부〉,
1928년, 캔버스에 유채,
80.8 × 65.0 cm, 오사카
나카노시마미술관.

12 사에키 유조, 〈문〉, 1928년,
캔버스에 유채, 73.3 × 60.4 cm,
다나베시립미술관.

13 사에키 유조, 〈노란 레스토랑〉,
1928년, 캔버스에 유채,
73.0 × 60.8 cm, 오사카
나카노시마미술관.

14 후쿠시마 다케지,
〈꽃바구니〉, 1913년, 캔버스에
유채, 63.0 × 41.0 cm,
교토국립근대미술관.

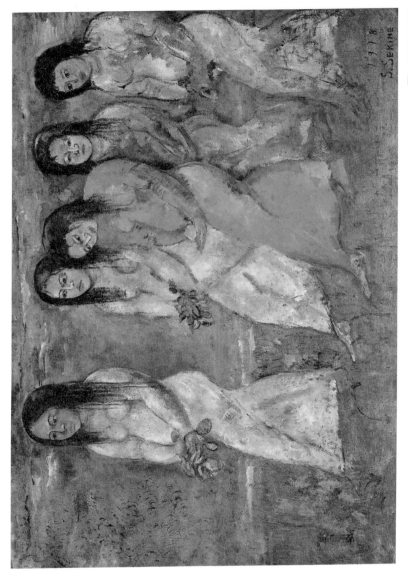

열아홉 소년이

그린

'비애'

세키네 쇼지
〈신앙의 슬픔〉

나
카
무
라

　　쓰네와 사에키 유조에 이어서 이야기할 화가는
세키네 쇼지関根正二(1899~1919)다. 한국에서는 역시 낯선 화가일
것이다. 하지만 세키네는 나카무라와 사에키에 뒤지지 않을 만큼
일본 근대미술을 말하는 데 있어 불가결한 존재다.

멈추기 힘겨운 삶과 성의 환희가 죄의식에 물들어, 슬픔의
표정으로 변했다. 낙원에서 스스로를 쫓아내는 모습.
두 손바닥에 과일(분명 '금단의 열매'이리라)을 올려놓고서,
사랑이 왜 죄가 되어야 하느냐고 눈으로 묻고 있다. 그녀들은
조금도 후회하지 않는다. (……) 하지만 보이지 않는
신과 같은 심판자의 힘에 이끌려 걸어간다.
　　　　─ 마카베 진,「삶을 서두른 행성들」,『아트 톱』,
　　　　1975

　　세키네 쇼지의 대표작〈신앙의 슬픔〉◖ ▨을 언급한 이는 적지
않다. 예컨대 화가 야마모토 가나에山本鼎 ⊕는 "대낮에 귀기鬼氣를
쐰 듯한 기분이다."라고 평했다(『중앙미술』1918년 10월호).
'귀기'라니, 실로 말 그대로다. 그렇지만 내 마음에 가장 깊숙하게
와닿은 문장은 마카베 진真壁仁이라는 시인이 쓴 위의 글이다.
　　마카베는 야마가타山形에서 태어났고, 세키네 쇼지의 고향은
후쿠시마福島이니 두 사람 모두 도호쿠東北 지방 출신이다. 저명한
'농민 시인'이었던 마카베는 농민운동에 투신했기 때문에
전쟁기에는 검거되기도 했다.

불가사의하면서도 무서운

　　내가 세키네 쇼지의 작품과 처음 만난 곳은
나카무라 쓰네와 마찬가지로 중학교 수학여행에서 방문한
오하라미술관이었다. 그때 소장품인 〈신앙의 슬픔〉을 보았을
테지만, 나카무라 쓰네의 〈두개골을 든 자화상〉에 비교하면
인상이 그다지 선명하지는 않다. 당시 열세 살이던 나는 아직
어렸기에 이 작품에서 무언가를 간파할 감성이 아직 길러지지
않았던 탓일지도 모른다. 아니, 조금 솔직히 말하면 분명
무언가를 느꼈지만 정체를 알 수 없는 자신의 감정에 놀라
움찔대며 무의식적으로 그 감정을 봉인해 버린 것 같다.

　　꽤 세월이 흘러 마흔이 넘은 나이가 돼서야 「광기와
비애」라는 제목으로 이 작품을 다룬 에세이를 썼다(『청춘의
사신』, 창비, 2002). 글의 첫머리를 잠깐 소개해 보려 한다.

　　이 여자들은 누구일까? 소녀 같지만 젖가슴이나 엉덩이는
　　풍만하고, 아랫배가 부드럽게 부풀어 올라 모두 임신한 듯
　　보이기도 한다. 얼굴 윤곽은 불화 속 보살 같지만,
　　강한 의지가 담긴 눈빛으로, 굳게 입을 다문 채 맨발로
　　들판을 걷는다. 칙칙한 하늘빛은 이 세상의 것이 아니다.
　　그녀들은 어디에서 왔을까. 어디로 가고 있을까.
　　중학생 시절, 나는 오하라미술관에서 이 그림을 보았다.
　　보자마자 당황스러워 눈을 내리깔아 버렸다. 같은 반
　　여학생들과 이야기할 때에도 이 그림을 화제로 삼기가
　　꺼려졌다. 아직 열세 살이던 나는 이 그림에서 금단의
　　향기를 맡은 것이다. 난생처음 맡는 불가사의하고도
　　무서운, 그러면서도 감미로운 냄새였다.

마카베 진의 글을 읽고서 나는 〈신앙의 슬픔〉과 다시 만났다고 말할 수 있다. 내가 '삶과 성의 환희'를 알고, '죄의식'과 '슬픔'을 알아가기 시작할 무렵의 일이다. 세키네가 이 작품을 완성하고 《제5회 이과전》에 출품하여 신인상에 해당하는 '조규상樗牛賞'을 받았던 때는 불과 열아홉 살이었다. '조숙했다'는 말만으로 형용하기는 턱없이 부족하다. 아직 십 대였던 젊은이가 어찌 이렇게 '인간성의 심연'에 이르는 직감을 소유하고, 또 표현해 낼 수 있었을까. 경이롭다고밖에 달리 할 말이 없다. 세키네는 상을 받고 이듬해 만 스무 살 나이에 폐병(앓고 있던 결핵에 스페인 독감까지 겹쳤다고 한다)으로 숨을 거뒀다. '(그림에) 미쳐서 죽었다.'는 표현이 어울릴 법한 죽음이다.

〈신앙의 슬픔〉은 세키네가 어느 날 히비야 공원 공중변소에서 걸어 나오는 여성의 행렬을 보고('환시'라는 표현이 어울릴지도 모르겠다) 그린 그림이라고 한다. 미술 잡지 『미즈에みづゑ』(1918년 10월호)에 실린 설문조사에서 세키네는 이렇게 답했다.

나는 극도로 신경이 쇠약해진 상태지만 결코 미치지는 않았다. 여러 '암시'나 '환영'이 정말로 눈앞에 나타난다. 밤낮으로 찾아오는 고독과 쓸쓸함 때문에 아무에게라도 빌고 싶은 기분이 들 때면, 저런 여인들이 삼삼오오 짝을 지어 내 눈앞에 나타난다.

간접적이나마 『구약성서』「창세기」3장에 나오는 '낙원 추방'에서 착상을 얻은 작품이라는 점은 분명하다[3]. 하지만 서양에서 유래한 발상으로만 간단히 정리해 버릴 수 없는 느낌이 든다. 어딘가 이 땅과 풍토에 뿌리내린 흙 내음이랄까, 날것의 비린내 같은, 서양적 감각과는 다른 이해하기 어려운 맛이

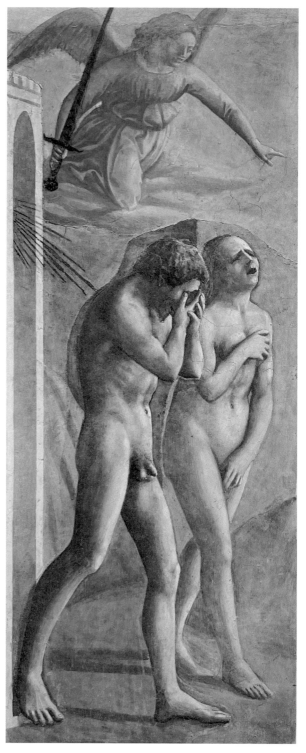

0 10 cm

있다. 세키네와 같은 지역 출신인 어느 평론가는 이 그림에서
'자란포'를 보는 듯한 광경이 떠오른다고 한다(이시이 주우에,
『청춘을 질주한 남자―요절 천재화가 세키네 쇼지 평전』,
근대문예사, 1994). '자란포'는 세키네가 태어난 지역 방언으로
장례 행렬을 뜻한다.

　　여담이지만 나는 최근 김훈의 소설 『흑산』을 읽고 큰 감명을
받았다. 일본어판 번역자인 도다 이쿠코戶田郁子 씨가 추천해
준 책이다. 조선 후기에 벌어진 천주교 박해를 다루고 있는
이 소설에서 내 관심을 끈 요소는 주제는 물론이거니와, 소설
속에 묘사된 여성들(국밥집 주모 같은 서민)이 과묵함 속에서도
보여 주는 어떤 관능성이었다. 이 관능성은 틀림없이 '순교'의
잔혹함과 얽혀 있을 것이다. 작가는 참으로 솜씨 있게 이를
묘사해 냈다. 내가 『흑산』을 읽으며 〈신앙의 슬픔〉을 몇 번씩이나
떠올린 것도 생각해 보면 자연스럽다.

　　자연과학자이자 저명한 수필가인 데라다 도라히코寺田寅彦 ⊕는
〈신앙의 슬픔〉을 접한 뒤 "모든 종교는 음산한 에로티시즘의
요소를 갖고 있다는 사실을 이 그림이 암시하는 듯하다."라고
썼다. 데라다다운 평문이다. "음산한 에로티시즘"이라는 말이 꼭
부정적인 의미만은 아니라고 생각한다. 오히려 인간성의 본질을
건드리는 지적이다. 장례식도 순교도 모두 인간의 죽음과 관련이
있으며 음산하면서 동시에 관능적이기도 하다.

　　이 "음산한 에로티시즘"의 암시 때문에 열세 살의 내가
그림 앞에서 움찔했던 것은 아니었을까. 그리고 그런 암시가
스무 살이 지난 무렵의 나를 깊게 매료했던 것도 같다.

'비애'에 사로잡히다

지난 장에서 다뤘던 나카무라 쓰네나 사에키
유조 모두 '요절한 천재'라고 이름 붙여도 부끄럽지 않은
존재다. 하지만 이 천재들과 비교해 보더라도 세키네는 20년
2개월이라는 특히 짧은 시간만을 이 땅에서 보낸 후 세상을
등졌다.

세키네 쇼지는 1899년 후쿠시마현 시라카와白河 지방
농촌 마을에서 4남 5녀 중 넷째(차남)로 태어났다. 아버지는
농사를 지으며 나무껍질로 지붕을 잇는 기술로 생계를 꾸려
갔다. 세키네가 다섯 살 때 러일전쟁이 일어났고, 다음 해부터
2년에 걸쳐 시라카와를 포함한 도호쿠 지방에 큰 흉년이 들어
홋카이도로 이주하거나 타향으로 돈벌이를 나가는 사람이
늘었다. 여덟 살이 된 세키네만 1907년에 홀로 고향에 남고
가족 모두 도쿄 후카가와深川로 떠난 까닭도 이런 힘겨운 가난
때문이었던 듯하다. 도쿄 동쪽 저지대 습지였던 후카가와는
빈곤하고 신분이 낮은 사람들이 밀집해서 살던 곳이었다.

다음 해, 아홉 살 세키네도 상경해서 가족과 함께
살게 되고, 1910년 여름 무렵에는 나중에 일본화로 이름을
날리게 되는 이토 신스이伊東深水⊕와 만나 친한 친구가
되었다. 그해는 잡지『시라카바』가 창간되고 다카무라
고타로⊕가「녹색의 태양」을 발표했다. 바로 그 무렵 (전국의
사회주의자·무정부주의자가 메이지 천황의 암살을 계획한)
대역사건大逆事件⊕과 관련한 검거가 시작되고 8월에는 조선을
강제 병합했다. 해가 바뀌고 1월에는 고토쿠 슈스이幸德秋水⊕ 등
대역사건 피고 열두 명의 사형이 집행됐다.

친구였던 이토 신스이는 도쿄인쇄주식회사 후카가와
지사의 활판인쇄공으로 일하면서 미인화로 두각을 보이던

일본화가 가부라키 기요카타鏑木淸方 ⊕의 문하생으로 그림 공부에 힘을 쏟았다. 초등학교를 졸업한 세키네 쇼지는 다시 만난 어린 시절 벗 이토 신스이에게 삶의 곤궁함을 호소했고, 그의 소개로 도쿄인쇄주식회사 본사 도안부의 급사 자리를 얻을 수 있었다.

그 무렵에는 직장 동료였던 고바야시 센小林專이라는 화가가 세키네 쇼지에게 큰 영향을 끼쳤다. 고바야시를 통해 세키네는 니체와 오스카 와일드를 알게 되었다. 특히 와일드의 『옥중기』에 나오는 다음 구절에 깊이 심취했다고 한다.

세상에 비애와 비견할 만한 진리는 없다.
비애가 있는 곳에는 성지가 있다.

아직 십 대 중반이었던 소년의 마음을 붙잡았던 '비애'는 어떤 것이었을까. 빈곤이었을까, 병마였을까, 거듭된 실연이었을까. 혹은 목숨을 걸고 예술의 진수를 추구하다가 결국에는 도달하지 못한 채 생명이 끊어지리라는 운명적 예감이었을까.

이토 신스이는 〈신앙의 슬픔〉이 제작 단계에서는 '즐거운 국토'라는 제목이었다고 말했다. 이 언급을 떠올려 보면 세키네에게 비애란 결코 단순한 괴로움이 아니라, 체념을 동반하면서도 더없이 행복한 경지였던 동시에 환희의 낙원이었다고도 이해할 수 있다. 세키네에게 '즐거운 국토'는 단순한 낙원이 아니라, 비애라는 진리를 통해서야 볼 수 있는 진실한 세계는 아니었을까?
— 오카베 마키히코, 「비애의 성지로」, 『세키네 쇼지와 그의 시대』, 후쿠시마현립미술관, 1986

서양풍도, 일본풍도 아닌

1913년, 세키네 쇼지는 야마나시山梨, 나가노長野, 니가타新潟로 무전여행을 하며 방랑했다. 여행길에서 서양화가 고노 미치세河野通勢⊕와 만나 의기투합했는데, 고노는 세키네보다 세 살 연상인 열여덟이었다. 고노의 집에 잠시 머물면서 당시로서는 구하기 힘들었던 뒤러, 미켈란젤로, 레오나르도 다 빈치, 렘브란트의 화집을 보게 된 세키네는 마음이 크게 흔들렸다. 열일곱 살 무렵 펜으로 그린 〈자화상〉圖꒱에서는 예사롭지 않은 재능과 더불어 자기 식으로 뒤러를 공부해 소화한 듯한 흔적이 느껴진다.

1990년대의 일이다. 후쿠시마 시내에 내가 좋아하는 햐쿠텐미술관百点美術館이라는 사립 미술관이 있었다. '있었다'라는 말은 지금은 폐관했기 때문이다. 그 미술관에는 설립자 고노 야스오河野保雄 씨가 젊은 시절부터 공들여 수집한 아오키 시게루青木繁, 무라야마 가이타, 하세가와 도시유키, 고가 하루에古賀春江의 작품을 비롯하여 명작이 많았다. 나는 고노 씨와 알기 전부터 햐쿠텐미술관이 소장한 명작을 보고 싶어 후쿠시마에 간 적이 있다. 손님은 거의 없었다. 아마 미술관 경영이 벅찼음이 틀림없다. 그 후 미술관은 문을 닫고 고노 씨의 소장품은 후쿠시마현립미술관과 도쿄의 후추시府中市미술관에 보관됐다. 고노 씨는 후쿠시마 원전 사고 후 2년이 지난 2013년 세상을 떠났다.

후쿠시마의 실업가였던 고노 야스오 씨는 미술애호가이며 음악평론가이기도 했다. 이른바 후쿠시마 지역에 뿌리를 내린 '재야 문화인'이라고 말할 수 있다. 당시 내게 미지의 땅이던 후쿠시마와 인연이 생긴 것은 고노 씨 덕분이었다. 시인 사이토 미쓰구齋藤貢⊕ 씨도 고노 씨의 소개로 알게 되었다.

사이토 씨의 시 중에서도 「창세기」의 '낙원 추방'에서 모티프를
얻은 작품이 있다. 이 시 「너는, 티끌이니」의 마지막 3행은
이렇다.

　　땅 끝까지 떠돌 수밖에 없는 그대와 나라면
　　이 목마름은
　　언제야 채워질 수 있을까.

햐쿠텐미술관을 방문하고 얼마 지나지 않아, 생각지도
못했는데 고노 씨가 졸저 『소년의 눈물』을 읽고서 일면식도 없던
나와 아내를 모임에 초대했다. 내 기억으로는 이때 잠깐 후쿠시마
현립미술관에 들러 세키네 쇼지의 〈죽음을 생각한 날〉←③과
만났다. 세키네가 열여섯 살 때 그린 작품이다.
　"아아, 진짜 천재다."
　애처로운 심정으로 이 그림을 응시했던 순간을 잊을 수 없다.
'천재'란 그림의 기량을 두고 하는 말이 아니다. 열여섯에 이미
'죽음'을 떠올리고, 작품으로 형상화했던 세키네 쇼지. 오래 살지
못했던 것도 어떤 의미에서 당연한 일이었다.
　세키네는 열아홉 살에 〈신앙의 슬픔〉을 발표하고
다음 해에 삶을 마감했다. 마지막 작품은 〈위로 받으면서도
괴로워하다〉④이다. 너무 쇠약해진 탓에 본인은 사인조차
할 수 없어서 임종을 앞둔 병상에서 어머니가 대신 제목을 적어
넣었다(이 작품은 현재 소재를 알 수 없고 전시회 기념 엽서로만
남았다).
　메이지 시대에 구로다 세이키 등이 프랑스에서 도입한
외광파外光派, Pleinairisme의 영향을 받은 기법이나 미학이 일본
근대미술의 주류를 형성했다는 점은 많은 사람들이 지적한 바
있다⑤←. 그러한 흐름은 사에키 유조를 이야기하면서 다루었듯

故關根正二氏筆　慰められつゝ惱む

0 10cm

수많은 유학생(서양 체험자)이 이어받았다. 일본 근대미술의 저명한 작품이 작가가 실제로 '서양에 갔는지'는 차치하고라도 많건 적건 서구풍, 그리고 도회풍의 분위기를 띠고 있다는 점은 그래서 이상한 일은 아니다. '탈아입구脫亞入歐'와 '화혼양재和魂洋才'를 슬로건으로 내세웠던 일본 근대 자체의 성격과 표리일체를 이룬다고 말해도 좋으리라. 물론 그런 '서구화'를 통한 근대화에 당사자로 관계했던 예술가의 마음속에는 언제나 자신의 '아이덴티티'에 대한 갈등이 있었다. 특히 '일본화'로 대표되는 전통 예술과는 일단 분리되어 '서양화'라는 새로운 범주 안에서 제작에 몰두했던 예술가에게는 "대체 서양화란 무엇인가? 그래서 무엇을 그려 내야 하는가?"라는 질문이 있었을 터다. 목숨을 건 예술적 고투 끝에 일찍 세상을 떠난 사에키 유조와 세키네 쇼지는 이런 의미에서 좋은 대조를 이루며 '일본 근대미술'의 두 측면을 잘 보여 준다.

세키네 쇼지는 정식 미술교육을 거의 받지 못했고 오로지 자기 스타일을 힘겹게 모색하면서 예술적 경지를 개척했다. 그의 작품은 '서양풍', '일본풍' 같은 말로 간단히 분류할 수 없다. 미술평론가 가게사토 데쓰로陰里鉄郎는 이 같은 세키네의 특징을 다음과 같이 이야기했다.

(무라야마 가이타, 다카마 후데코高間筆子 ⊕, 세키네 쇼지) 이 세 화가의 공통점은 모두 거의 아카데믹한 정규 미술교육과는 무관했다는 점이다. (……) 아카데미는 물론이고 재야라고 해도 일본의 서양화는 서구에서 이식된 회화로서의 성격과 이를 반영한 역사를 써 내려 온 것에 지나지 않는다. 그렇다면 자신만의 재능으로 그저 솔직하고 정직하게, 자기가 형성될 무렵을 자연스레

표출하고 표현할 따름이었던 세키네의 회화는 여러 화가
중에서 특출하고 이색적이지 않은가。 이단이 아니라
회화 그 자체로서 오히려 정당하지 않은가。

　—「세키네 쇼지에 대해서」,『세키네 쇼지와
그의 시대』, 후쿠시마현립미술관, 1986

야마모토 가나에(1882~1946)

서양화가이자 판화가, 미술교육자. 일본 근대 판화의 선구자로 활동했다.
도쿄미술학교 재학 시절인 1904년, 낭만주의 문예 잡지『묘조』에 판화 〈어부〉를
발표하며 주목을 받았다. 판화를 단순히 복제를 목적으로 하는 예술이 아니라
독자적인 장르로 파악하며, 그리고 새기고 찍는 작업을 미술가 혼자 담당하는
'창작판화' 개념을 발전시켰다. 프랑스 유학 후 러시아 체류 경험을 바탕으로 평생
농민미술 진흥에도 힘을 쏟았고 어린이가 자유롭게 그림을 그리게끔 지도하는
'자유화 운동'을 제시했다. 아마추어도 쉽게 그릴 수 있게 크레파스를 고안한
것으로도 알려졌다. 5장에 등장하는 화가 무라야마 가이타가 그의 사촌 동생이다.

데라다 도라히코(1878~1935)

물리학자, 수필가, 하이쿠 시인. 자연과학자이면서도 문예에 조예가 깊어
과학과 문학을 조화롭게 결합한 수필을 많이 남겼고 학문 영역의 융합을
시도한 인물로 재평가받고 있다. 나쓰메 소세키의 문하생이기도 하며 소세키의
『나는 고양이로소이다』에 등장하는 괴짜 물리학자 미즈시마 간게쓰의 실제
인물로도 알려졌다. 서경식은『소년의 눈물』에서 데라다 도라히코의 수필집을
독서 인생에서 최초의 책다운 책이었다고 꼽았다. 그의 글을 읽으며 느꼈던
'비타 섹수알리스(성적 자각)'를 비롯하여 사춘기의 초입에 서 있던 시절을
회상한 바 있다(『소년의 눈물』, 돌베개, 2007, 20~33쪽 참조). 세키네 쇼지의
작품 〈신앙의 슬픔〉과 처음 만났을 때 느꼈던 "움찔댔던 열세 살의 감정"과도
상통하는 듯하다.

이토 신스이(1898~1972)

도쿄 출신의 우키요에 화가이자 일본화가. 특히 미인화로 인기를 모았다.
우키요에 우타가와 파의 정통을 계승하면서 일본화가 가부라키 기요가타 문하에
들어가 신스이라는 호를 받았다. 와타나베 쇼자부로渡邊庄三郎를 중심으로
우키요에 판화를 근대적으로 계승하여 부흥을 도모했던 '신판화 운동'의 기수로도
활약했다.

다카무라 고타로(1883~1956)

도쿄 출신의 조각가이자, 화가, 시인. 부친은 전통 불상 조각가이자 도쿄미술학교
조각가 초대 교수인 다카무라 고운高村光雲이다. 아버지의 뒤를 잇고자
도쿄미술학교를 졸업하고 뉴욕, 런던, 파리로 유학을 떠났으나 서양의 근대적
예술과 자아에 각성하고 귀국했다. 고루한 일본미술계에 반항하며 부친과도
갈등을 빚어 도쿄미술학교 취직도 단념했다. 1910년에는 일본 최초의 실험적

화랑 '로켄도'를 열었고, 평론 「녹색의 태양」을 발표했다. "누군가 녹색으로
태양을 그린다고 해도 자신은 비난할 마음이 없다"고 하며 예술가의 절대 자유를
부르짖은 이 글은 다이쇼 시기 개성적 미술운동의 선언서 역할을 하며 문예계에
큰 영향을 끼쳤다. 시인으로도 유명하며, 부인 지에코와의 연애와 결혼 생활을
다룬 연시를 30여 년간 써서 부인 사후에 발표한 시 모음집『지에코 쇼抄』로 많은
사랑을 받았다. 전쟁기에는 천황제를 찬미하는 시를 발표해 오점을 남기기도
했다. 서경식은『소년의 눈물』에서 어린 시절『지에코 쇼』를 최초로 읽은
시집으로 꼽았고『고통과 기억의 연대는 가능한가?』에서는 루쉰과 다카무라
고타로의 시를 비교하면서 국민적 주체의 문제를 언급하기도 했다.

대역사건
천황가를 노려 위해를 가하거나, 가하려 시도한 대역죄에 해당하여 기소된 사건을
총칭하며 주로 정부의 정치적 탄압에 이용되는 경우가 많았다. 1910년 신슈
아즈미노에서 거주하던 미야시타 다키치宮下太吉 등 4명이 천황 암살을 도모하여
폭탄을 제조한 혐의로 검거된 '아카시나明科 사건'이 발생했다. 미야시타가 고토쿠
슈스이와 친분이 있었다는 구실을 붙여 이 사건을 확대한 당국은 사회주의자와
무정부주의자를 탄압하기 위해 26명을 체포하고 1심만으로 24명에게 사형 판결을
내렸다. 결국 이듬해(1911년) 1월에 12명이 사형을 당한 일을 '고토쿠 슈스이
사건'이라고 부른다. 1923년 체포된 조선인 무정부주의자 박열과 아내 가네코
후미코의 천황 암살 계획도 대역사건에 해당하지만 일반적으로 고토쿠 슈스이
사건을 일컫는다.

고토쿠 슈스이(1871~1911)
메이지 시대에 활동한 저널리스트, 사상가, 사회주의자, 무정부주의자.
『자유신문』,『요로즈조호萬朝報』의 기자를 거쳐『20세기의 괴물 제국주의』를
집필하여 제국주의를 비판했다. 사회주의자로 활동하다가 무정부주의를
받아들여 '평민사'를 결성하고 주간지『평민신문』을 창간하여 러일전쟁 반대,
노동자 파업 등을 주장했다. 1910년 일부 급진파가 계획하고 있던 천황 암살
계획에 연루되었다는 혐의로 체포되었으며, 옥중에서는 예수를 군주의 메타포로
파악하며 군주제를 비판한『기독말살론』을 탈고했다. 사회주의자를 제거하기
위해 이 사건을 빌미로 삼은 정부에 의해 1911년에 처형되었다.

가부라키 기요카타(1878~1972)
우키요에 화가, 일본화가, 수필가. 우키요에 화가 우타가와 구니요시歌川國芳의
손제자에 해당하며 이후 일본화가와 삽화가로 길을 걷게 되었다. 삽화가 그룹

자홍회를 결성하고 오합회 등의 단체에서 문학 작품을 주제로 삼은 작품을
다수 발표했다. 전람회에서 감상하는 '회장예술'이나 족자로 제작하여 집
안에 걸어 두며 보는 '도코노마床の間의 예술' 등의 기존 감상법의 대안으로
곁에 두고 즐기는 '탁상예술'을 제창했다. 여성 화가인 우에무라 쇼엔上村松園,
제자였던 이토 신스이와 더불어 근대 일본 미인화의 3대가로 꼽힌다. 기요카타의
인물화(미인화)는 특히 메이지 시대 도쿄의 풍속과 정취를 곁들인 풍속화의
성격과 풍부한 서사성을 겸한 특징이 있다。

고노 미치세(1895~1950)
서양화가로 풍경화와 인물화를 유화로 그렸을 뿐만 아니라 남종화, 동판화,
목판화, 소설 삽화, 책의 장정과 무대미술 등 다양한 장르에 걸쳐 방대한 작품을
남겼다. 초기 서양화가, 사진가, 그리스도교도(정교)였던 아버지 고노 지로의
뒤를 이어 세례를 받고『성서』와 종교적 내용을 담은 작품도 다수 제작했다.
『시라카바』동인이었던 다카무라 고타로, 무샤노코지 사네아쓰와 교류를 했고
서양화가 기시다 류세이의 영향을 받아 그가 이끌었던 초토사에 참가하기도
했다. 대표작인 간토 대지진을 주제로 한 동판화 연작은 풍부한 기록성에
바탕하고 있어 역사적인 자료로서 가치가 있다。

사이토 미쓰구(1954~)
후쿠시마 출신의 시인。1979년부터 후쿠시마 지역 중고등학교에서 교사로
근무하며 시를 창작했고 시집『노을 팔이』로 2019년 제40회 현대시인상을
수상했다。서경식은『시의 힘』(현암사, 2015)의 서장에서 동일본 대지진과
쓰나미를 주제로 쓴 사이토 미쓰구의 시를 통해 상냥한 희망만을 노래할 수 없는
현실을 이야기했다。예컨대 본문에도 인용한 시「너는 티끌이니」마지막 행처럼
지금은 묵직한 '의문형의 희망'으로밖에 말할 수 없는 시대라는 점을 주장했다。

다카마 후데코(1900~1922)
도쿄 출신의 화가。2년 남짓한 짧은 시간 동안 표현주의적이고 박력 넘치는
작품 활동을 펼쳤으나 스페인 독감으로 요절했다。간토 대지진으로 작품이 모두
소실되어 사후 친구가 편집한『다카마 후데코 시화집』에서 그녀의 작품 경향을
엿볼 수 있다。무언관 관장 구보시마 세이치로가 불꽃 같았던 다카마의 생애를
다룬 저서를 썼고 관련 자료를 모아 '그림 없는 미술관'이라는 기념관을 세우기도
했다。서양화가 다카마 소시치高間惣七의 동생이다。

■　세키네 쇼지 〈신앙의 슬픔〉,
　　1918년, 캔버스에 유채,
　　73.0×100.0cm, 오하라미술관.

1　마사초, 〈낙원 추방〉, 1425년
　　무렵, 프레스코, 208×88cm,
　　산타마리아 델 카르미네 대성상
　　브란카치 예배당.

2　세키네 쇼지, 〈자화상〉,
　　1916년경, 종이에 잉크,
　　27×21cm, 가이타 에피타프
　　잔조관.

3　세키네 쇼지, 〈죽음을 생각한
　　날〉, 1915년, 캔버스에
　　유채, 75.7×56.8cm,
　　미에현립미술관.

4　세키네 쇼지, 〈위로 받으면서도
　　괴로워하다〉, 1915년, 사이즈
　　및 소재 불명(제6회 이과전
　　그림엽서).

5　구로다 세이키 〈호반〉, 1897년,
　　캔버스에 유채, 69×84.7cm,
　　도쿄문화재연구소.

'검은손', 그리고 응시하는 '눈'

아이미쓰
〈눈이 있는 풍경〉

나
는

근무했던 대학에서 '예술학'이라는 강의를 맡았다.
2020년 학기에는 '전쟁과 미술'을 테마로 삼아 20세기 독일 출신
판화가 케테 콜비츠Käthe Kollwitz와 화가 오토 딕스Otto Dix, 펠릭스
누스바움Felix Nussbaum, 오스트리아의 에곤 실레, 러시아 출신
유대인 화가 카임 수틴Chaïm Soutine 등을 다뤘다. 여기에 덧붙여
전쟁을 그린 일본인 미술가 가운데 아이미쓰靉光(1907~1946)와
후지타 쓰구하루에 관해서도 이야기했다. 하지만 후지타와
아이미쓰는 대조적인 존재다.
　학기를 마치고 학생들이 제출한 리포트를 읽어 보니 올해는
예년과는 다른 특징이 눈에 들어왔다. 우선 "인상적이었던
미술가는 누구인가?"라는 질문에 콜비츠나 딕스와 더불어
아이미쓰라고 답한 학생이 예상외로 많았다는 점이다.
작년까지와는 달리, 코로나 바이러스가 만연하고 사회
분위기까지 잇달아 불안했던 상황 속에서 아이미쓰가 학생들의
마음을 울렸던 듯하다. 이전에 수업을 들었던 학생 중에는
그의 그림을 보고 호러 영화나 SF 영화, 또는 애니메이션과
만화가 떠올랐다는 대답이 적지 않았지만, 올해는 달랐다.
그저 "무섭다."라든가 "왠지 기분 나쁘다."라는 인상만이
아니라, "자세히 보니 저 눈에는 눈물이 그렁그렁하다."라든가,
"불안감에 겁먹은 눈이다." 혹은 "히로시마에 떨어진 원폭을
예감하고 있는 것 같다."라는 감상을 말하는 학생도 있었다.
표면적으로만 이 작품을 본다면 눈치 채지 못할 감상이다.
〈눈이 있는 풍경〉ŀ⊞은 일본에서 '쉬르리얼리즘(초현실주의)

회화'를 대표하는 그림으로 이야기되곤 하지만 학생들에게는
코로나 시대 속 불안으로 가득 찬 '현실'을 비춰 주는 그림이
된 듯하다.

〈눈이 있는 풍경〉은 아이미쓰의 대표작이다. 젊은 시절
처음 이 그림을 보았을 때, 나는 살바도르 달리Salvador Dalí의
〈내란의 예감〉을 바로 떠올렸다. 스페인 내란이 일어나기
반년 전에 그린 이 그림에 '삶은 콩으로 세운 부드러운
구조물'이라는 제목을 붙였던 달리는 나중에 〈내란의
예감〉으로 바꾸고 "초현실주의에는 미래를 예견하는 힘이
있다."라고 말했다.

아이미쓰가 1938년에 그린 〈눈이 있는 풍경〉은 그해
독립미술협회상을 받았다. 루거우차오(노구교) 사건⊕과
난징南京대학살이 일어난 이듬해, 즉 국가총동원법⊕을 제정한
일본이 침략 전쟁의 진흙탕 속으로 돌진했던 1938년은
독일에서 '크리스탈나하트Kristallnacht(수정의 밤)'로 알려진
대규모 유대인 박해가 일어난 해이기도 하다. 미술계를
포함하여 일본 사회가 온통 전쟁의 나락으로 떨어지기
직전이었다고 말해도 좋을 시기다. 초현실주의였기에 더욱더
그릴 수 있었던 '현실(과 그 예감)'이 〈눈이 있는 풍경〉에
담겨 있다. 코로나 사태 속에 꼼짝없이 갇혀 버린 학생들은
앞선 시대의 불안과 자신의 불안이 서로 통하고 있음을
간파했을 것이다.

전쟁화를 둘러싼 논란

도쿄 중심부 지하철 다케바시竹橋역에서 지상으로
올라오면, 덴노天皇 일가가 사는 황거에 인접한 곳에 모던하고

단순한 상자 형태를 한 도쿄국립근대미술관이 서 있다ㅈ.
단순하지만 빈틈없이 깔끔한 건물 한구석에 이 정체 모를 생물이
눈알을 번득이며 관람자를 기다리고 있다. 도쿄국립근대미술관은
패전 후 7년이 지난 1952년, 일본 최초의 국립미술관으로서 도쿄
교바시京橋에 설립됐고 1969년 6월에 지금 장소로 신관을 세워
재개관했다. 내가 와세다대학에 입학하려고 상경했던 해다.
다음 해인 1970년에는 이곳에서 미국의 사회주의 리얼리즘 화가
벤 샨Ben Shahn의 전시가 열려 큰 화제에 올랐다. 보고 싶었지만
결국 가지 못했다. 세계적으로 뜨거웠던 베트남 반전 운동,
학원 투쟁, 한국 국적 재일조선인이 펼쳤던 출입국관리법 반대
운동, 그리고 한국 땅에서도 뜨겁게 일어났던 3선 개헌 반대
투쟁 등은 기억 속에 선명하게 새겨져 있지만, 이 미술관을
찾았던 기억은 없다. 매일 매일이 '그럴 때'가 아니었다.
미술에도, 미술관에도 관심이 많았지만 그렇게 절박한 정세
속에서 나 혼자 미술관에 돌아다니는 일은 현실 도피일 뿐이라고
외곬으로 생각했던 까닭도 있었다. 또한 나는 '일본미술'이라는
대상(그리고 그 이데올로기)에 대해 '반발'이라고도,
'경계심'이라고도 말할 법한 복잡한 심정을 품고 있었다.

도쿄국립근대미술관은 바로 그런 '일본미술'의 '전당'이라고 예단했다. 그래서 내가 한결같이 좋아했던 곳은 모네의 〈수련〉 같은 서양 근대미술의 명품을 소장한, 우에노上野에 있는 국립서양미술관이었다. 지금은 편협하다고도 말할 수 있고 그때 내 생각이 모두 옳았다고는 여기지 않지만, 나름대로 이유는 있었다고 생각한다. 다만 당시 내가 무지했고 공부가 부족했다는 점만은 부인할 수 없다.

도쿄국립근대미술관은 일본화가 요코야마 다이칸横山大観 ⊕, 히시다 슌소菱田春草 ⊕, 서양화가 기시다 류세이岸田劉生 ⊕를 비롯해서 메이지 시대부터 현대까지 폭넓은 장르에 걸친 일본미술의 명작을 소장하고 있다. 해방 후 남한에서 일본으로 밀항한 뒤 훗날 '북'으로 귀환하여 결국 행방이 묘연해진 재일조선인 화가 조양규의 대표작 〈밀폐된 창고〉②께도 여기에 있다. 또한 다른 미술관에는 없는 특색 중 하나로 제2차 세계대전 중에 제작된 '전쟁기록화'(전의를 고양할 목적으로 제작된 프로파간다 회화를 일본에서는 이렇게 부른다)를 소장하고 있는 점을 꼽을 수 있다. 즉 빼어난 미술 작품을 접할 수 있을 뿐만 아니라, '일본미술 이데올로기'를 비판적으로 검토하기 위해서도 꼭 한번은 찾아야 할 미술관인 셈이다. 이들 근대 일본미술의 대표적 명품 중에서도 아이미쓰의 〈눈이 있는 풍경〉은 특별하다고 생각한다. 뙤약볕에 불타는 듯한 황야, 정체 모를 생명체의 살덩어리, 이쪽을 쏘아보는 붉게 충혈된 눈알 하나. 분노하고 있는 것 같기도, 겁먹은 듯도 한 저 눈동자.

내가 이 작품을 처음 본 것은 1989년 도쿄국립근대미술관에서 열린 《쇼와昭和 시대의 미술》 전시에서였다. 이 전시에서는 후지타 쓰구하루의 〈사이판 섬의 동포, 충절을 다하다〉, 미야모토 사부로宮本三郎의

0 10cm

〈야마시타-퍼시벌 양 사령관 회견도〉, 고이소 료헤이小磯良平의
〈낭자관 행군〉처럼 일본 근대미술의 대가가 그린, 이제껏
보기 힘들었던 전쟁화가 공개됐다. 일본이 패전한 뒤, 연합국
점령군은 전쟁기에 제작된 국책 프로파간다 회화 153점을
'전쟁 범죄의 역사적 자료'라는 의미를 부여하며 몰수했다.
이들 작품은 오랜 기간 미국 본토에서 보관해 오다가 일본의
요구로 '반환'이 아니라 '영구 대여' 형식으로 양도되어
도쿄국립근대미술관이 보관 중이다. 이런 전쟁화 가운데
일곱 점이 바로《쇼와 시대의 미술》전시에서 공개됐다.
전쟁이 끝난 후 오랫동안 봉인되었던 전쟁화가 비로소 한데
모여 전시된 것이다.

그때까지 전쟁화가 본격적으로 공개되지 않은 데에는
몇 가지 이유가 있었다. 첫 번째는 전쟁 피해자인 아시아
여러 민족의 반발이 예상된다는 의견 때문이었다.
또 하나는 전후 가까스로 제어되어 온 우파와 국가주의자가
전쟁기록화의 '해금'을 하나의 신호로 여겨 다시 활성화되지
않을까 하는 우려도 있었다. 하지만 또 다른 측면에서
보면 스스로 '평화국가'를 자임해 온 전후 일본의 미술계,
교육계, 매스컴 등이 전쟁 프로파간다 회화가 왕성히 제작된
꺼림칙한 과거를 직시하고 싶지 않았던 의식도 가로놓여
있지는 않았을까? 당사자인 미술가 중에서도 패전 후 얼마
지나지 않은 시점에서는 연합국에게 전범으로 추궁받을까
걱정하여 침묵했다. (후지타 쓰구하루는 대표적인 예외로
하더라도) 자신의 전쟁화 제작 이력에 대해 입을 다물거나,
군부의 압력 속에 어쩔 수 없이 그렸다고 책임을 회피하는
변명을 늘어놓는 사례도 많았다. 한마디로 전쟁기록화는
"없었던 일"로 치고 숨겨 두고 싶은 역사 자료였던 셈이다.
하지만 1989년 당시 덴노 히로히토가 죽자 '쇼와'라는

연호로 묶였던 시대(1926~1989)의 종언과 발맞춰, "온전히
미술적인 관점에서('정치적 관점이 아닌'이라고 바꿔 말할 수도
있으리라)"라고 신경질적이라 할 정도의 이유를 붙여 가며
전쟁화의 대표작 일곱 점을 공개했다. 봉인보다는 공개가
바람직하다는 점에는 나 역시 이견이 없지만, 염려했던 대로
'정치적 이유'로 봉인해 온 일본미술의 '명작'이 드디어
해금되었다고 파악하는, 참으로 '이데올로기적' 반응까지
등장했다. 이러한 반응을 "미술적 관점에서" 작가나 작품을
진지하게 검토한 결과라고는 도저히 말할 수 없다.

아이미쓰의 작품은 지금까지 말한 이른바 전쟁화는 아니다.
그날 전시장에서 만난 아이미쓰가 그린 '눈'은 이들 전쟁화
무리와 떨어져 '그들'을 지근거리에서 지그시 응시하고 있는 듯
보였다. 미술평론가 미즈사와 쓰토무水沢勉는 "〈눈이 있는 풍경〉이
그려진 1938년 전후는 패전 이전 일본 화단에서 쉬르리얼리즘과
추상미술이 마지막 한 줄기 빛을 비춰 내던 시기이기도
했다."라고 평가하며 다음과 같이 말을 이었다.

응시하는 눈을 제외하면 화면 대부분이 미완성처럼 보이는
상태로 방치되어 있는 점, 그 자체가 바로 작가의 의도나
다름없다. 이 상태로 '완성'시켜 버리는 대담함의 배경에는
당시 유행하던 쉬르리얼리즘의 영향이 있었다는 점도
분명하다. 하지만 이미 많은 논객이 지적했듯 안이한 모방이
아니라, 분명 시행착오를 거치며 아이미쓰가 몸소 성취한
결과다.

1938년 6월, 후지타, 미야모토, 고이소 등을
중심으로 육군종군화가협회가 발족했고, 다음 해 7월에는
《제1회 성전미술전람회》가 열렸다. 1940년 7월이 되자

자유미술가협회는 명칭을 미술창작가협회로 바꿨다. '자유'라는 이름을 사용하다가 관헌의 간섭을 받게 될까 우려했기 때문이다. 1941년 3월, 평론가 다키구치 슈조瀧口修三⊕와 화가 후쿠자와 이치로福沢一郎⊕가 검거되었다(쉬르리얼리즘 사건). 관헌은 쉬르리얼리즘과 마르크스주의를 동일시하며 전위미술을 한번에 쓸어버리고자 했다. 후쿠자와의 구금 직후 개최된《제2회 미술문화협회전》을 두고 단체의 동인이었던 화가 고마키 겐타로小牧源太郎는 "회원의 작품을 회원끼리 심사하여 무난하다고 생각되는 작품, '거세된 듯한 작품'만을 자기 책임 아래 늘어놓는 전시회가 되고 말았다."라고 증언했다. 비굴한 자숙은 이내 적극적인 영합으로 이어졌다. 1943년 5월 미술계의 통제 단체로서 일본미술보국회가 결성되고 '일본미의 확립', '민족의 윤리성 현현顯現'과 같은 슬로건이 판을 치게 되었다.

아이미쓰는 위에서 말한 전쟁기의 화가와는 달리 전쟁화를 그리지 않았다. 차라리 '그릴 수 없었다'고 말해야 할지도 모른다. 조각가 이데 노리오井手則雄의 회상에 따르면, 어느 날 모임에서 화가 후루사와 이와미古沢岩美가 "요즘은 군부에 협력해서라도 살아남아야만 해."라고 말했을 때, 아이미쓰는 히로시마 사투리로 "아무리 그리 말해도 나는 전쟁화는 못 그려, 어쩌면 좋지?"라고 울먹였다고 한다. 이런 에피소드에서 아이미쓰의 솔직한 모습이 드러난다고 생각한다. 그는 정치적이지 않았고, 반전사상의 소유자도 아니었다. 다만 자기 자신의 예술적 신조에는 어디까지나 충실했다. 시류에 능란하게 영합했던 다른 많은 화가와는 구별되는 점이며, 어떤 의미에서는 정치적 신조 이상으로 중요하다고 생각한다.

아이미쓰의 작품은 마쓰모토 슌스케의 〈서 있는
상〉〔198쪽〕과 함께 전시 체제 속에서도 피어났던 저항
정신의 상징으로 알려져 왔다. 마쓰모토 슌스케는 미술 잡지
『미즈에』(1941년 1월호)에 게재된 참모부 정보원 스즈키
구라조鈴木倉三 등이 참석한 좌담회 기록 「국방국가와 미술」에
「살아 있는 화가」라는 제목의 반론을 발표하여 예술의
보편성을 주장했다. 이 글을 읽어 보면 군대에 반대하기는
해도 반전적이라거나 반정부적 저항으로까지는 말할 수 없다.
그렇지만 당시로서는 극히 예외적이며 용기 있는 화가의
자기주장이었다. 마쓰모토 슌스케에 대해서는 7장에서 자세히
다뤄 볼 생각이다.

전쟁과 공존할 수 없는 삶

　　　　　아이미쓰의 본명은 이시무라 니치로石村日郎라고 한다.
1907년 6월 24일 히로시마현 농가에서 차남으로 태어났지만,
생활고 때문에 여섯 살 때 히로시마 시내에 사는 큰아버지 집에
양자로 들어갔다. 양부는 간장 공장, 양모는 피복 공장에서
일하는 가난한 맞벌이 부부였다. 양부모는 1945년 8월 6일에
히로시마에 떨어진 원자폭탄에 피폭되어, 전쟁이 끝난 후
모두 백혈병으로 사망했다. 니치로는 소학교를 다닐 무렵부터
그림에 재주가 있어 화가를 꿈꿨지만 양부모가 찬성하지 않아
학교를 마치고 인쇄 공장에 취직했다. 판목에 글씨를 새기고
밑그림을 뜨는 일을 담당했던 니치로는 화가의 꿈을 버리지
못하고 열일곱 살에 홀로 오사카로 올라가 미술학원에 다니며
그림 공부를 시작했다. 이 무렵부터 아이카와 미쓰로愛川光郎라는
이름을 사용하기 시작했다. '아이미쓰愛光'라는 이름은 이를 줄여

부른 것이다.

1925년에는 도쿄로 상경한 아이미쓰는
태평양화회연구소를 다니며 이노우에 조자부로井上長三郎,
쓰루오카 마사오鶴岡政男, 아소 사부로麻生三郎 같은 화가 동료를
얻게 된다. 다음 해에는 《13회 이과회 미술전람회》에서
첫 입선을 하며 화가로서 빨리 출발했지만 생활은 여전히
고단했다. 1930년 농아학교 교사였던 모모다 기에桃田キエ와
만나 1934년에 결혼했다. 그 후 생계는 오로지 기에의 수입에
의존하게 되었다. 기에는 당시를 이렇게 회상했다.

밤거리를 술과 여자를 찾아 쏘다닐 만큼 돈을 낭비하는
사람도 아니었고, 도박이나 유흥을 즐기는 사람도
아니었어요. 그저 깡말라서 보면 눈물이 날 만큼 수척한
몰골로 오로지 그림만 그리던 사람 곁을 떠날 수는
없었던 거죠.

여담이지만, 글쟁이로서 내 경력 중 가장 초창기의 저작인
『민족을 읽다—20세기의 아포리아』(1994, 일본 에디터스쿨
출판부)를 출간할 때, 표지 디자인에 〈눈이 있는 풍경〉을 쓰고
싶었다. 소개를 받아 당시 아직 살아 계셨던 기에 부인에게
연락을 했더니 "그리 알려져 있지도 않은 작품인데 당신
같은 젊은이가 그렇게 바란다니 기쁘네요."라는 말과 함께
사용료도 받지 않고 흔쾌히 허락을 해 준 기억이 난다. 내가
아직 '젊은이'였던 무렵의 일이다.

1943년 아이미쓰는 마쓰모토 슌스케를 비롯하여
이노우에 조자부로, 쓰루오카 마사오, 아소 사부로 등과
함께 신인화회新人畫會⊕를 결성했다. 아소 사부로는 "그림을
자유롭게 발표하는 일이 불가능해졌다. 숨 쉴 공기도

희박해졌다. 검은 손이 옥죄고 있었다. 우리의 생존과
의사 표명을 모은다는 뜻으로 신인화회가 결성됐다."라고
회상했다.

같은 해 4월, 긴자銀座에 있는 일본악기화랑에서 열린
《신인화회 제1회 전람회》는 관객에게 낯선 감각으로 다가왔다.
이미 전람회라고 하면 무조건 전쟁화 전시로 결정되어
있었지만 신인화회 전시장에서는 전쟁화를 단 한 점도
찾아볼 수 없었기 때문이다. 그랬던 신인화회도 1943년
11월의 제2회(아이미쓰는 〈나뭇가지가 있는 자화상〉圖을
출품)와 1944년 9월에 열린 제3회를 끝으로 막을 내릴 수밖에
없었다. 아이미쓰는 제3회 전시에 출품할 〈흰 상의를 입은
자화상〉圖끼을 남겨 두고 군에 소집을 당해 중국 대륙으로
떠났다. 1938년 성이 난 듯 부릅뜨며 불길한 앞길을 응시했던
'눈'은, '이제 더는 무엇도 볼 수 없다'는 듯, 또는 '눈이
부시다'는 듯 반쯤 감겨 있다.

동료 화가가 모인 송별회 자리에서 같은 히로시마
출신 친구이자 전쟁이 끝나고 아내 마루키 도시丸木俊와
함께 〈원폭도〉를 그렸던 일본화가 마루키 이리丸木位里가
"군대에 가면 '그림쟁이'라고 말해. 그러면 조금은 편할지도
모르니까."라고 말했다. 이튿날 아이미쓰는 출정 장도에
오른다는 인사말도, 배웅을 위해 펄럭이는 일장기도, 우렁찬
군가도 없이 그림 도구로 가득 찬 배낭을 짊어진 채, 조용히
입영 길에 올랐다.

그는 중국 우창武昌에서 패전을 맞았지만 이질에
걸려 상하이 우쑹吳淞에 있는 군 병원으로 이송됐고
흉막염과 말라리아까지 겹쳐 패전 5개월 후인 1946년 1월
19일 사망했다. '그림쟁이'라고 해서 누릴 '편안함'은 물론
불가능했다. 때마침 같은 병원에 수용 중이다가 귀환한

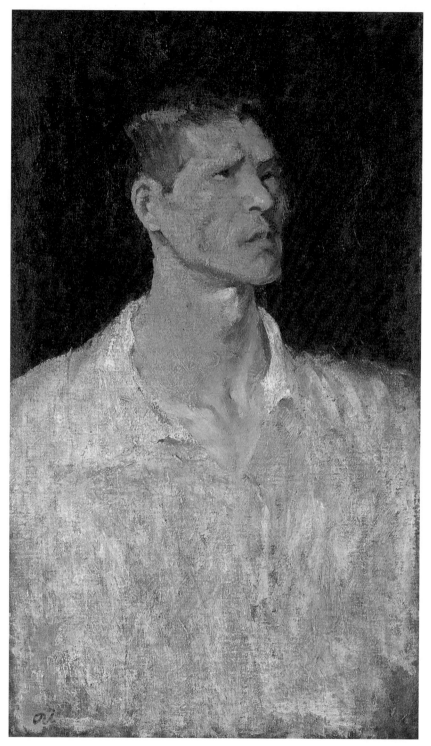

화가 구시다 요시카타串田良方에 따르면 "그 병원 안에서조차 전쟁기의 군대 규율이 온존했다. 상관 앞에서는 모두 아첨꾼이 되어 눈치껏 비위를 맞추기에 바빴다. 아이미쓰 씨는 도저히 그런 흉내조차 낼 수 있는 사람이 아닌 데다, 또한 그런 짓은 종전과 함께 끝난 일이 아니냐는 생각을 가지지 않았었나 싶다. 하지만 그런 태도로 금세 상대의 반감을 샀던 아이미쓰 씨는 '절식요법'이라는 군대 특유의 처방을 강요당해 결국 굶어 죽을 수밖에 없었다."

전쟁과 공존하는 삶이 불가능했던 화가 아이미쓰는 결국 자국 군대의 손에 죽임을 당한 셈이다. 〈눈이 있는 풍경〉 화면 가운데서 번득이는 눈은, 그러한 자신의 미래조차 내다보고 있는 듯하다.

아이미쓰의 눈, 고질라의 눈

전후 일본 사회에서 전쟁의 책임 추궁은 불철저하게 이루어질 수밖에 없었고, 책임져야 할 자는 책임을 회피한 채 삶을 이어 갔다. 일본은 어느 시점부터 우경화의 길에 들어선 것이 아니다. 국가주의나 군국주의는 메이지 시대 이후 계속 이어졌지만 패전부터 1960년대 전후 무렵까지 짧은 기간 비교적 억제될 수 있었다. 하지만 그 군국주의의 '지금地金(도금 속 바탕이 되는 금속)'이 1990년대 이후 노골적으로 드러나기 시작했다고 나는 보고 있다.

2017년 10월 22일, 중의원 선거 투표일에 마침 불어닥친 태풍을 맞으며 나는 《요코하마 트리엔날레》 전시장을 찾았다. 거센 비로 침수되었던 요코하마시 개항기념관 지하실로 내려가 보니 방 한가득 폐기물과 쓰레기가 쌓여 있고, 그 속에

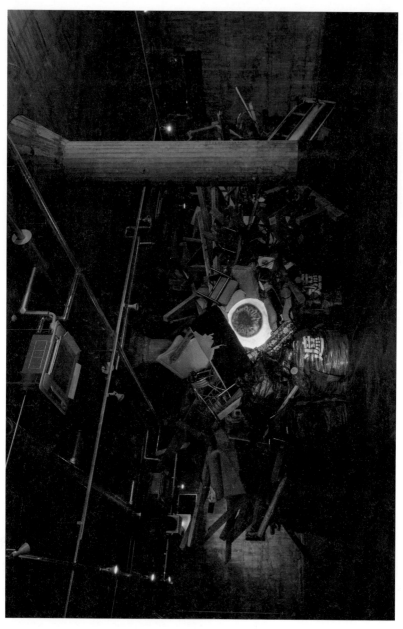

절반쯤 파묻히다시피 한 거대한 눈알이 빛을 뿜고 있었다④→. 눈동자 안에 비치는 것은 핵폭발 때 일어나는 버섯구름이다. 옆방 역시 폐허 같은 곳에 조각조각 난 LED 등의 글씨가 빨갛게 점멸했다. "나라의 교전권은" "이를 인정하지 않는다." "육해공군 및 기타 전력은" "이를 보유하지 않는다." 핵전쟁의 참화가 끝난 후, 파편이 되어 깜빡이는 헌법9조의 '비전非戰 조항' 조문이다.

이 대형 설치 작업은 현대미술가 야나기 유키노리柳幸典⊕의 작품이다. 제목은 〈Project God-zilla - Landscape with an Eye(고질라 프로젝트-눈이 있는 풍경)〉. 일본 SF 영화의 히어로 고질라는 핵폭발 후 방사능이 만들어 낸 상상 속의 괴물이다. 야나기는 1938년 아이미쓰의 작품을 참조했다. 폐기물의 중앙에 보이는 것은 괴수 고질라의 눈알이다. 고립되었던 아이미쓰의 비판적 예술의 맥락이 80년 정도 시간차를 두고 계승되고 있다. 이 점을 어떻게 생각해야 할까. "80년이 지나도 일본 사회의 문제는 변함없이 지속 중이다."라고 말해도 될까. 그런데 야나기 유키노리의 이 작품은 트리엔날레 주최자이자 행정을 담당했던 요코하마시가 출품에 난색을 표해 큐레이터와 곤란한 교섭이 거듭되었다고 했다. 이어 2019년 《아이치愛知트리엔날레》의 기획 전시 《표현의 부자유》⊕에서도 나고야 시장을 비롯한 국가주의자가 대대적인 압력을 행사했다. 예술계를 향한 정치적 압력 행사는 전쟁기에만 한정할 수 없다. '검은 손'은 아직도 살아 있다. 그리고 그날 선거에서는 '전쟁을 할 수 있는 나라'로 개조하려는 목표 아래 개헌을 부르짖던 아베 신조安倍晋三 수상이 이끄는 여당이 압승했다. 아이미쓰의 눈과 고질라의 눈은, 앞으로의 향방을 가만히 응시하고 있다.

루거우차오(노구교) 사건

1937년 7월 7일, 일본·중국 양국 군대가 베이징 남서쪽 교외의 소도시
루거우차오에서 충돌하여 전면전으로 확대됨으로써 중일전쟁의 도화선이 된
사건. 베이징 교외에 주둔한 일본군은 병사의 실종과 중국군의 공격을 구실
삼아 루거우차오를 점령했다. 이후 화베이 지역 침략을 노리던 일본군 관동군을
베이징과 톈진으로 출병하여 확전하고 중일전쟁으로 본격적으로 돌입하게
되었다. 이 사건을 계기로 중국에서는 제2차 국공합작과 함께 항일의 분위기가
높아졌다. 중국에서는 '7·7사변'으로 부른다.

국가총동원법

중일전쟁이 장기화됨에 따라 원활한 군수 물자 보급과 노동력의 공급이
필요해지자 1938년 4월에 정부가 모든 인적, 물적 자원을 통제하며 운영할 수
있게끔 제정한 법안. 노동 문제 및 물자, 금융 정책, 조세, 시장(가격) 정책,
언론 출판 등의 모든 영역의 통제가 가능해졌고 국민징용령 등의 칙령이
이 법안을 근거로 공포되었다. 나치 독일(제3제국)이 1933년에 제정한
전권위임법(수권법)의 일본판이라는 견해도 있다. '총동원전쟁'이라는 말에서
알 수 있듯 국가의 전체주의화, 군국주의화를 상징하는 법령이었고 식민지였던
조선과 타이완, 괴뢰국 만주국 등에서도 적용되어 강제 징용, 징병, 식량 공출 등
전시 통제 정책을 뒷받침했다. 일본의 패전으로 실효를 잃고 1946년 4월
폐지됐다.

요코야마 다이칸(1868~1958)

근대기 일본화를 대표하는 화가. 도쿄미술학교 일본화과 1회 졸업생으로
오카쿠라 덴신岡倉天心의 지도 아래 선을 억제하고 독특한 색채를 중심으로
하는 몽롱체 기법을 비롯하여 전통적 화법에 서양화를 절충하는 근대 일본화의
형식을 확립했다. 일본과 동양의 고사, 불교와 도교 등 다양한 주제를 그렸으며
일본미술원의 지도격 인사로 활동하며 제국예술원 회원 등을 역임했다.
아시아태평양 전쟁기에는 일본문화보국회 고문, 대일본미술보국회 회장으로
활동하며 일본의 상징으로 받아들여진 '후지산' 등을 통해 국위를 선양하는
전쟁화를 제작했다.

히시다 슌소(1874~1911)

근대의 일본화 혁신 운동에 참가했던 대표적인 일본화가. 도쿄미술학교
일본화과에 입학하여 오카쿠라 덴신의 지도 아래 요코야마 다이칸, 시모무라
간잔下村觀山 등과 더불어 몽롱체 기법을 창안했다. 덴신, 다이칸과 함께 인도,

미국, 유럽 등을 여행하며 서양의 화법을 연구했고, 특히 만년에 제작한 작품 〈낙엽〉은 전통적인 병풍화 형식을 취하면서도 색채와 농담 묘사를 통해 대기원근법을 적극 수용하여 전통적인 일본화에 합리적인 공간 표현을 추구한 대표작으로 남았다. 만 37세의 생일을 앞두고 신장염으로 요절했다.

기시다 류세이(1891~1929)

도쿄 출신의 서양화가. 백마회양화연구소에서 구로다 세이키의 지도를 받았다. 『시라카바』의 영향을 받아 요로즈 데쓰고로와 함께 다이쇼 개성파 미술의 대표 화가로 활동했다. 초기에는 후기인상파 고흐와 세잔에게 강한 영향을 받아 격렬한 붓터치를 선보이며 다카무라 고타로, 기무라 소하치木村莊八 등과 퓨잔회를 결성했다. 이후 북유럽 르네상스의 거장 뒤러나 바로크 미술에 경도되어 사실주의적 특성이 강한 작품을 초토사 등의 단체를 통해 발표했다. 세부까지 치밀하게 묘사하는 사실적 화풍으로 '마음의 눈'을 통해 대상의 본질을 발견하겠다는 의지를 드러냈고 이는 동양의 전통적 미의식인 '사의寫意' 개념과 이어지기도 했다. 매년 성장하는 딸을 그린 〈레이코 초상〉 연작이 대표작이다.

다키구치 슈조(1903~1979)

미술평론가, 시인, 화가. 1930년 앙드레 브레통의 『초현실주의와 회화』를 번역하고 《해외 초현실주의미술전》을 개최하는 등 일본 초현실주의 문예의 이론적 지도자로 활동했다. 이 같은 활동으로 전쟁기에 특별고등경찰의 감시를 받다가 초현실주의를 지향하던 단체 미술문화협회의 후쿠자와 이치로와 함께 1941년 구속되었다. 패전 후에도 일본아방가르드미술가클럽, 실험공방 등의 단체를 결성하고 다케미야 화랑을 중심으로 전위적 미술가의 전시를 지원하고 기획하는 등 일본의 아방가르드 미술을 이끌었다.

후쿠자와 이치로(1898~1991)

군마현 출신의 서양화가. 1924년부터 1931년 파리 유학 경험을 통해 브레통, 데 키리코, 막스 에른스트 등 초현실주의 미술과 이론을 익혔다. 귀국 후 재야 미술단체 독립미술협회 제1회전에 프랑스 체류 당시 제작한 초현실주의 작품을 일거에 공개하며 최첨단 미술의 소개자로 등장했다. 초현실주의의 사회비판적 사상에 일시적으로 공감하기도 했으나 작품에서는 고전적 이미지를 결합하거나 애매한 상징성을 강하게 드러냈다. 젊은 작가들을 이끌며 초현실주의적 성향을 지닌 미술문화협회의 지도자적 존재로 활약했다. 1941년 치안유지법 위반 혐의(쉬르리얼리즘 사건)로 다키구치 슈조와 검거되었으나 석방 후 초현실주의 성향을 철회하고 군부에 협력해 전쟁화를 제작하기도 했다. 패전 후 〈패전군상〉

등을 제작하며 활발한 활동을 펼쳤다.

신인화회
아시아태평양전쟁기에 결성된 젊은 화가들의 소그룹. 1943년 아이미쓰,
아소 사부로, 이토조노 와사부로, 오노 고로, 마쓰모토 슌스케, 이노우에
조자부로, 쓰루오카 마사오, 데라다 마사아키 등 8명이 참가했다. 단체 이름은
도쿄제국대학의 좌익 사회사상연구회였던 신인회에서 유래했다고도 이야기된다.
회원들의 작품 경향은 시국색을 벗어난 초현실주의풍의 그림이나 어두운
리얼리즘 작품이 두드러졌고 총 세 번의 전시를 개최했으나 회원의 출정과 피난
등으로 활동 기간은 1년 반 정도에 그쳤다. 전후에는 전쟁화를 그리지 않았다는
이유로 소극적이나마 시국에 저항했던 전설적 그룹으로 높은 평가를 받기도 했다.

야나기 유키노리(1959~)
후쿠오카 출신의 현대미술가. 무사시노미술대학을 졸업하고 히로시마시립대학
예술학부 교수를 역임했다. 메시지가 강한 사회비판적 작품으로 일본 현대미술을
대표하는 아티스트로 평가받는다. 모래로 그린 만국기를 개미가 지나가며
붕괴시켜 가는 〈The World Flag Ant Farm〉으로 1993년 베네치아 비엔날레에서
수상했다. 이 연작 중 한국에서 공개한 〈38선(남북한 개미농장)〉은 1995년
인공기를 표현했다는 이유로 전시 직전 철거당하는 해프닝도 있었다. 일본의 사회,
정치, 경제를 분석하고 국가와 민족 이데올로기 문제를 환기하는 작품과 더불어,
자연 에너지를 재생하여 지역 전체를 예술로 변화시키는 〈오오시마 프로젝트〉,
원폭 피폭터를 예술적으로 효용 가치가 있는 지역으로 전환하려는 〈히로시마
프로젝트〉 등의 공공미술 작업을 진행하고 있다. 후쿠시마 원전 사고를 다룬
〈고질라 프로젝트〉 작업은 언론 기관에서 2016년 '올해의 전시'로 뽑히기도 했다.

《표현의 부자유》전
2012년 도쿄와 오사카 니콘 살롱에서 전시 예정이었으나 우익의 압박으로
주최측이 취소했던 '《니콘 위안부사진전》 중지 사건'을 계기로 기획된 일련의
전시회. 2019년 나고야에서 열린 《아이치 트리엔날레》의 특별기획으로
마련된 《표현의 부자유·그 후》전은 〈평화의 소녀상〉을 비롯하여 위안부 문제,
덴노(천황)와 전쟁, 식민지 지배, 헌법 9조 등을 다뤄 터부시되던 작품이 어떤
식으로 배제되었는지를 불허되었던 이유와 함께 전시했다. 전시 기간 중 반대파의
방해, 위협이 이어지며 논란이 일자 전시가 중지되었으며 2021년 나고야 및
도쿄에서 재개된 전시에서도 선전차의 확성기 방해, 폭발물 우편 배달 등 방해가
이어져 전시 중단과 연기가 이어졌다.

■　아이미쓰, 〈눈이 있는 풍경〉,
1938년, 102×193.5cm,
캔버스에 유채,
도쿄국립근대미술관.

1　조양규, 〈밀폐된 창고〉,
1957년, 162×130.5cm,
도쿄국립근대미술관.

2　아이미쓰, 〈나뭇가지가
있는 자화상〉, 1943년,
72×53.2cm, 캔버스에 유채,
도쿄예술대학미술관.

3　아이미쓰, 〈흰 상의를
입은 자화상〉, 1944년,
79.5×47cm, 캔버스에 유채,
도쿄국립근대미술관.

4　야나기 유키노리, 〈Project
God-zilla – Landscape with
an Eye〉, 2016년, 가변 사이즈,
작가 소장(사진 제공: Yanagi
Studio).

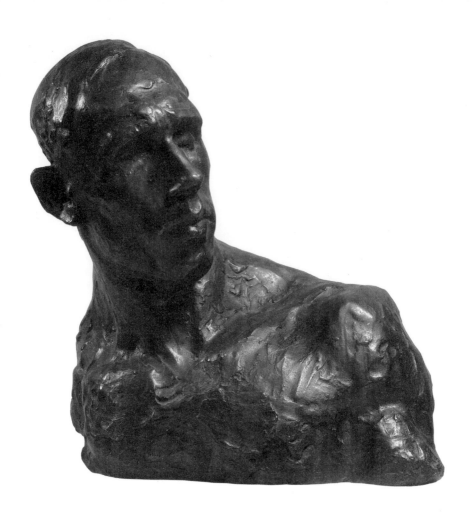

"고
투
는

미
다!"

오기와라 로쿠잔
〈갱부〉

〈갱
부〉ᴉ← 🎲
는

　　　　근대 일본 조각 가운데 개인적으로 가장 좋아하는
작품이다. '그'와 처음 만났을 때가 언제였는지 확실히 떠오르진
않는다. 하지만 이 조각상은 내 청춘시대의 기억 속에 깊이
각인되어 있다. 보고 있으면 내 젊은 날의 동경이랄까 패기, 야심,
좌절감 같은 당시의 감정이 그대로 되살아난다. 지금이라도 일본
근대 조각을 대표하는 작품을 꼽으라면 사토 주료佐藤忠良, 후나코시
야스타케舟越保武 같은 유명 작가의 작품을 능가하는 〈갱부〉를
반드시 포함할 것이다.

　　　예비 지식 없이 이 조각상만을 보면 서양인—그렇다, 다름
아닌 로댕의 작품 속 남자—처럼 보인다. 이런 곳에 어째서
로댕인가? 처음엔 그렇게 생각했다. 로댕의 영향을 강하게
받았다고, 또는 '모방'했다고 말할 수는 있다. 하지만 그런 조각이
아즈미노安曇野라 불리는 깊은 산골에 남아 있는 것도 이상했다.
물론 일본뿐 아니라 대부분의 근대 조각은 로댕이라는 거물의
짙은 그림자 아래 있다. 앞선 이의 영향을 받는 일도, 좋은
방향으로 모방하는 것도 예술가가 지녀야 할 중요한 재능과
덕목 중 하나다. 다만 표면적인 것에 지나지 않는다면 단순한
'흉내'로 끝난다. 나 역시 '로댕 흉내'를 내는 작품과 도처에서
만났다. 그렇지만 이 작품 〈갱부〉는 그렇게 잘라 말할 수 없는
어떤 힘으로 젊은 날 내 마음을 사로잡았던 게다. 작가는 어떤
사람일까. 흥미가 솟아올랐다. 이름이 오기와라 모리에荻原守衛라고
했다. 모리에가 본명이지만, '로쿠잔碌山'이라는 호가 더 잘 알려져
있기에 이 글에서는 로쿠잔으로 부르기로 한다.

노동하는 자의 자긍과 존엄

　　로쿠잔은 1879년 나가노현 미나미아즈미노군
히가시호타카 마을(현재 아즈미노시) 농가에서 다섯째 아들로
태어났다. 나가노는 예로부터 신슈信州라고 불렸다. 그중에서도
사방이 높은 산으로 둘러싸여 있는 이 근처를 '아즈미노'라고
부른다. 중심 도시는 마쓰모토松本, 북쪽을 향해 고개를 넘으면
눈앞으로 마쓰모토 분지라는 평지가 펼쳐진다.

　　지금으로부터 5, 6년 전, 이탈리아를 여행할 때 열차를
타고 밀라노에서 토리노로 간 적이 있다. 노바라Novara라는
도시를 지나자 차창 너머로 머리에 눈을 이고 하얗게 빛나는
알프스 봉우리가 멀리 보이기 시작했다. 동행했던 아내의
입에서는 저도 모르게 "아즈미노 같아……"라는 말이
새어나왔다. 피에몬테라 불리는 토리노 일대와 아즈미노는
기후나 풍토뿐만 아니라 자유주의적 기풍과 문화가 자라난
곳이라는 점에서도 비슷하다. 아즈미노는 지금이야 과수
재배가 잘되는 산지이자 유명한 관광지로 자리 잡았지만,
로쿠잔이 태어난 19세기 말 무렵만 해도 혹독한 자연 조건과
냉해가 잦은 기후 때문에 벼농사에 적합하지 않은 벽촌이었다.
그런 땅에서 자란 농민의 아들이 젊은 나이에 미국과
프랑스에서 수련을 받아 일본 근대 조각의 길을 개척한 존재가
되었던 것이다.

　　〈갱부〉는 1907년 파리에서 체재했을 때 만든 작품이다.
로쿠잔은 일본으로 돌아갈 날이 다가오자 점토로 만든 습작을
폐기하려 했지만 친한 벗으로 시인이자 조각가였던 다카무라
고타로가 꼭 석고형을 떠서 일본으로 가지고 돌아가라고
설득했다. 다카무라 고타로의 혜안과 열의 덕분에 이 작품은
살아남았고 지금 우리도 눈에 담을 수 있게 된 셈이다.

마쓰모토에서 오이토센大糸線이라는 지역 노선 열차를 타고 더 위쪽으로 올라가면 진행 방향 왼편으로 호타카산, 조넨산, 야리가산, 스바쿠로산이, 더 북상하면 시로우마산이라는 해발 3000미터급 높은 산이 연달아 위용을 자랑한다. 그중 조넨산常念岳(해발 2875미터) 동쪽 기슭에 로쿠잔이 태어난 고향이 자리한다.

그곳에 로쿠잔의 작품과 자료를 보존하고 일반인에게 공개하려는 목적으로 1958년 로쿠잔미술관이 개관했다. 아마 고등학생이었던 시절(거의 개관 10년 후쯤 해당하는 1960년대 후반 무렵)에 처음 이 미술관에 가 보았고 그 이후로도 몇 번이나 찾아갔다. 중년을 지나 나가노에 작은 산장 하나를 마련하게 되면서부터 더 가까이 느껴지는 곳이라, 전남대학교 미술대학 신경호 교수 부부를 비롯하여 한국에서 온 손님을 종종 안내한 적도 있다.

전시관은 오래된 교회와 비슷한 모습이다⌄. 딱 보기에도 귀여운 외관이라 젊은 커플이 기념촬영을 할 때도 좋은 배경이 된다. 코로나가 창궐하기 이전에는 관광객이 끊이질 않았다. 정면 입구 벽에는 로쿠잔이 남긴 다음과 같은 말이 새겨져 있다.

LOVE IS ART(사랑은 예술이다)
STRUGGLE IS BEAUTY(고투는 미다)

〈갱부〉는 (내 기억에 따르면) 입구 건너 통로 쪽에 놓여 있다. 지금은 도쿄국립근대미술관에서도 같은 작품을 볼 수 있지만, 나는 아무래도 이 깊은 산속 작은 마을을 찾아 〈갱부〉와 만나는 방법을 추천하고

싶다. 그러는 편이 "고투는 미다."라는 말이 전해주는 맛을 한층 깊이 음미할 수 있을 것 같아서다.

〈갱부〉는 실제로는 파리의 미술학교 아카데미 줄리앙에서 이탈리아 남성을 모델로 삼아 제작했지만, 로쿠잔은 프랑스 북쪽 탄광 지대에서 밤낮없이 가혹한 노동을 해야 했던 굳센 탄광 노동자의 모습을 떠올렸을 것이다. 반 고흐는 선교를 위해 머물렀던 벨기에 남부 보리나주Borinage에서 험한 노동에 종사하는 사람을 모델로 삼아 데생을 많이 남겼다. 시간이 꽤 흘렀지만 로쿠잔의 시대에도 벨기에나 프랑스 북부 탄광 지대에는 남유럽이나 동유럽 출신 가난한 노동자가 돈을 벌기 위해 끊임없이 이민을 왔다. 바로 그들의 노동이 유럽의 근대화와 공업화의 기반을 이루었다.

로쿠잔은 춥고 척박한 산골 농가에서 태어나 소학교 보통과와 고등과를 졸업한 열세 살 봄부터 말을 몰아 농지를 경작하는 중노동을 해야 했다. 하지만 단지 자신이 가난했기 때문만이 아니라, 자처해서 적극적으로 가난하고 불우한 사람들을 작품의 주제로 선택했다. 로쿠잔이 빚어낸 억센 갱부의 초상은 육체 안쪽 깊은 곳에서부터 끓어오르는 생명력뿐 아니라, 노동하는 자의 자긍심과 존엄으로 가득 차 있다. 실로 "고투는 미다."라는 말을 실천한 작품이다.

운명적 만남과 도미

1891년 마을에 '히가시호타카 금주회東穗高禁酒會'라는 모임이 생겼다. 창립자는 나카무라 쓰네 등의 후원자이기도 했던 소마 아이조였다. 소마는 1870년 이 지역 부농의 아들로 태어났다(1954년 사망). 와세다대학의

전신인 도쿄전문학교에 입학하고 기독교에 귀의해 무교회주의 기독교 사상가 우치무라 간조井村鑑三⊕의 가르침을 받았다. '금주회'라고 했지만 내실은 오히려 기독교 정신에 기초한 일종의 문화운동의 성격을 가진 단체였다. 마을 청년의 입장에서 보면 서구 문화나 교양을 배울 귀중한 장이기도 했다. 소마 아이조는 공창제 폐지 운동에도 나섰다. 밤낮으로 일을 하면서도 어떻게 살아야 할 것인가를 모색하며 책읽기를 게을리 하지 않았던 로쿠잔도 소학교를 졸업하면서 금주회에 들어갔다. 금주회의 선배 중에는 이 지역 출신 이구치 기겐지井口喜源治⊕가 있다. 이구치는 이후 '신슈의 페스탈로치'라고 불리는 교육자가 되어 소마 아이조의 협력 아래 겐세이의숙研成義塾이라는 사설 학원을 창립해 뛰어난 제자를 배출했다.

로쿠잔은 열여섯 되던 해 봄에 심장병이 발병해 쓰러졌다. 과격한 육체노동이 어렵게 되자 아름답고도 위험한 산으로 둘러싸인 고향 풍경을 그리며 보내는 시간이 늘어났다. 어느 날 사생을 하고 있던 로쿠잔에게 산골에서는 보기 드물었던 파라솔을 쓴 여성이 다가와 말을 건넸다.

그녀는 근대적 여성 교육기관으로 유명했던 도쿄의 메이지여학교를 졸업하고 소마 아이조와 결혼한 료良, 필명은 곳코黒光라고 했다. 짧은 대화를 나누었을 뿐이지만 운명적인 만남이었다. 서양 근대의 빛줄기가 아름다운 여성의 모습을 빌려 사방이 산으로 꽉 막힌 시골로 비춰 들어온 순간이기도 했다.

그 뒤로 로쿠잔은 소마의 집에 자주 출입하며 책을 빌리거나 문학과 예술, 신앙 등에 대해 곳코와 이야기를 나누는 것을 큰 기쁨으로 여겼다. 특히 곳코가 시집오며 가져온 나가오 모쿠타로長尾杢太郞의 서양화 〈가메이도 풍경〉(제작 연도 불명)에 큰 감명을 받았다. 로쿠잔이 태어나서 처음 본 서양풍의 유채화였다.

누구라도 인생에서 겪을 수 있는 일이라 생각되지만,
사춘기에 지성이 넘치고 아름다운 연상의 여성과 만나면
동경하지 않을 수 없을 것이다. 하지만 동경의 대상은
존경하는 선배이자 마을의 문화적 지도자이기도 했던 소마
아이조의 신부였다. 흠모는 이내 격렬한 연모로 변해 로쿠잔을
힘겹게 했지만 이 또한 예술 창조의 에너지원이 되기도 했다.

　스무 살 생일을 앞두고 로쿠잔은 화가가 되겠다는
뜻을 품고 도쿄로 올라가 혼고에 있던 후도샤不同舎라는
회화강습소에 다녔다. 동급생 중에는 〈바다의 풍요〉[1]※로
알려진 아오키 시게루青木繁⊕가 있었다. 젊은 로쿠잔은
자신에게 과연 재능이 있기는 한 걸까 고민하며 힘겨워했지만,
결국 화가의 길을 정면으로 돌파해 나가기로 결심했다.
1901년, 스물두 살의 나이에 "가기로 마음먹었다면 적어도
10년"이라고 되뇌며 미국으로 떠났다.

로댕과의 만남, 그리고 전향
────────────

　도착하고 몇 달 동안은 극도의 빈곤과
병마의 악화로 절망적인 날이 이어졌지만 다행이
페어차일드Fairchild라는 집안에서 더부살이를 하며 일자리를
얻었고 부인의 호의로 미술학교였던 아트 스튜던트
리그에 다닐 수 있는 길도 열렸다. 또한 로버트 헨리Robert
Henri가 가르치는 뉴욕 스쿨 오브 아트에서도 그림 수업을
받았다[2]※※. 이 무렵 화가 도바리 고간戸張孤雁⊕과 친구가
되었고 일을 하며 어느 정도 저축도 가능해지면서 1903년에는
8개월 정도 체류할 계획을 세우고 파리로 떠났다. 파리에서는
같은 신슈 출신 화가 나카무라 후세쓰中村不折⊕가 다니던

0 10cm

9 0 10cm

아카데미 줄리앙에서 미술 수업을 받았다.

예정된 여덟 달이 끝나 갈 무렵, 로쿠잔은 그랑 팔레에서 열리고 있던 《봄 살롱》전을 찾았다. 그리고 거기서 또다시 운명적인 만남을 경험하게 된다. 망치로 얻어맞은 듯 로쿠잔을 얼어붙게 만든 작품은 오귀스트 로댕의 〈생각하는 사람〉 [5]→이었다.

파리에서 노동자 계급의 아들로 태어난 로댕은 전문 미술교육을 받지 못했고 청년기 이후는 거의 독학으로 조각 기술을 습득했다. 처음에는 실내 장식을 담당하는 직공으로 밥벌이를 시작했다. 그러던 어느 날 경제적으로 자신을 지원했던 누나 마리아가 실연을 당해 신경쇠약에 걸려 속세를 버리고 수녀가 되었다. 누나가 결국 병으로 죽자 로댕은 뒤를 따라 수도원에 들어가 신학자가 되기로 마음먹었다. 하지만 로댕이 신부가 되기에 적당치 않다고 판단했던 지도 주교가 미술의 길을 계속 걷도록 타일렀다고 한다.

스물네 살 때 일생의 반려자가 될 재봉사 로즈와 만나면서 로댕은 장식 직공 일을 시작했다. 서른 살 무렵까지는 가족을 겨우 부양할 정도의 돈벌이밖에 할 수 없었던 로댕은 벨기에로 건너가 브뤼셀 증권거래소 건설 작업에 참가했다. 벨기에 체재 중 생활비를 아껴 가며 저축했던 돈으로 1875년 이탈리아 여행을 나섰다. 거기서 만난 도나텔로와 미켈란젤로의 조각에 충격을 받게 된 그는 "아카데미즘의 주술 같은 속박은 미켈란젤로의 작품을 보았을 때 사라져 버렸다."라고 말했다고 한다.

벨기에로 돌아온 로댕은 이탈리아 여행에서 얻은 정열을 되살려 〈청동시대〉 [4]→를 제작했다. 지나칠 정도로 생생했기 때문에 당시 "실제 인간으로 석고 틀을 뜬 것은 아닌가?"라는 의혹도 샀다. 실로 그 제목과 어울리는, 빛나고 생동감

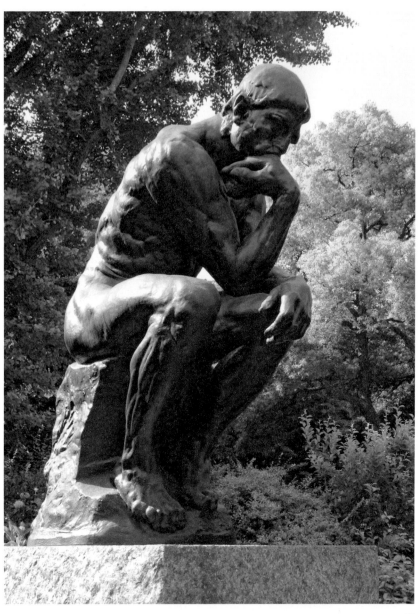

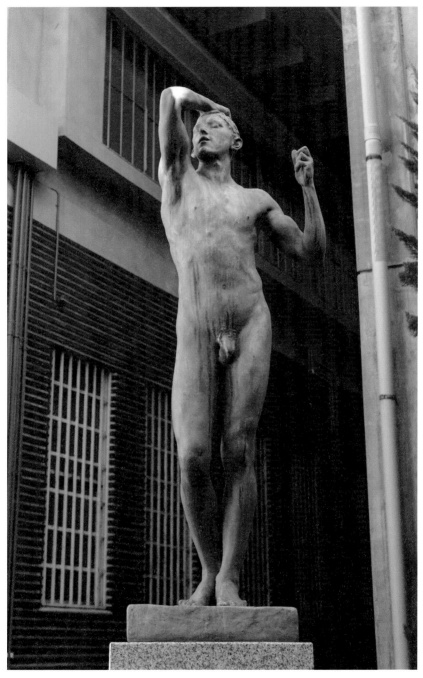

4

넘치는 아름다운 조각상이다. 이 작품은 현재 도쿄 우에노의 도쿄예술대학과 국립서양미술관에서 만날 수 있다. 미술관 앞뜰에서는 로댕의 작품 〈칼레의 시민〉⑤과 〈지옥의 문〉⑥까을 볼 수도 있다.

1880년에는 새롭게 세워질 예정이던 국립장식미술관을 위한 기념물을 제작해 달라는 의뢰를 받았다. 그때 로댕이 선택한 테마가 단테의 『신곡』「지옥편」에 등장하는 '지옥의 문'이다. 〈생각하는 사람〉은 이 문 중앙 위쪽에 위치한 조각상을 따로 확대한 작품이다. 흔히 알려진 '생각하는 사람'이라는 명칭은 로댕 본인이 아니라, 훗날 어느 직공이 이름을 붙였다고 전하지만, 우연이라고 해도 매우 상징적인 명명이다. 이 조각상이 아름다운 신체나 용맹함 같은 의미가 아니라, '사유'를 표상하고 있다는 사실 자체가 인문주의의 흐름을 이어받은 근대 조각의 대표작에 걸맞은 것이 아닐까. 게다가 이 〈생각하는 사람〉은 지옥이 들여다보이는 장소에 놓여 그 사유가 끝이 없다는 의미까지 전해 주는 듯하다.

조각가를 꿈꾸는 사람에게 로댕은 얼마나 거대한 존재일까. 한국 현대 아티스트 정연두 작가로부터 이와 관련된 이야기를 들은 적이 있다. 2014년 서울 플라토미술관에서 열린 대규모 개인전에서 그는 3D 영상 작업 〈지옥의 문〉을 출품했다. 3D 전용 안경을 쓰고 작품을 보면 로댕의 〈지옥의 문〉을 구성하고 있는 수많은 육체가 살아 꿈틀거리는 모습을 드러낸다. 하지만 단순한 패러디가 아니다. 작가는 이 작품을 위해 스무 명이 넘는 모델을 두고 직접 데생을 했다고 한다. 로댕은 근대라는 시대의 최전성기에 살았던 자로서, 근대인의 신체성과 내면성이 가진 상극을 표현했다. 정연두는 이미 최전성기를 지나 버린 근대 말기의 혼돈 속에서 현대의 신체성과 내면성을 되묻는다. 조소과 출신 정연두에게 로댕은 넘기 힘겨운 높은 산과 같은

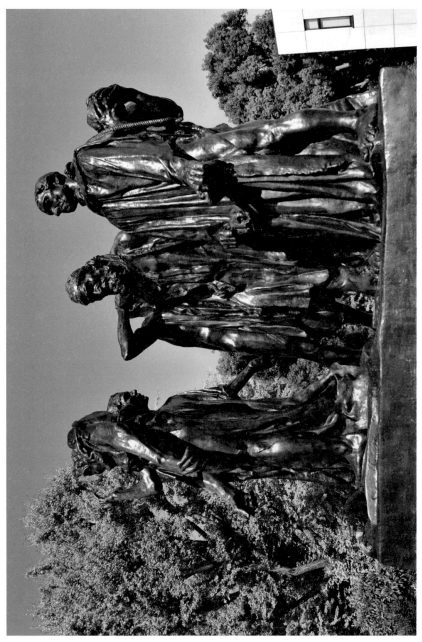

5

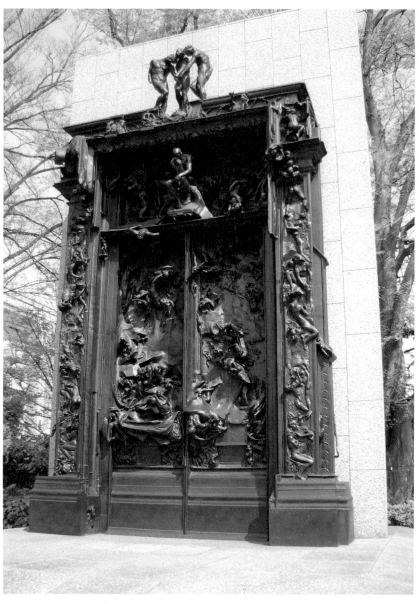

존재였을 것이다. 그의 작업실을 방문한 프랑스인 큐레이터가 "당신은 어떻게 이런 압박을 견디고 있는 거죠?"라고 했다던 말이 그런 사실을 잘 전해 준다(『나의 조선미술 순례』, 반비, 2014 참조).

극동의 가난한 산촌을 떠나 병든 몸으로 힘겹게 고학하면서 파리에서 〈생각하는 사람〉과 조우한 로쿠잔은 그 만남에서 받은 충격으로 인해 회화를 버리고 조각으로 전향했다. 세상에서 사라질 뻔했던 작품 〈갱부〉는 로쿠잔의 정신적 고투를 증언해 주는 대표작이다.

일단 미국으로 돌아가 다시 페어차일드가에서 일하며 자금을 모은 로쿠잔은 1906년 파리로 돌아왔다. 이번에는 아카데미 줄리앙에 입학하여 조각을 배우기 시작했고 그해 교내 콩쿠르에서 2등상을 받으며 두각을 나타냈다.

1907년 봄 로쿠잔은 드디어 직접 로댕을 만나 가르침을 청했다. 로댕은 로쿠잔의 열의에 크게 기뻐했다고 한다. 본명 오기와라 모리에 대신 로쿠잔이라는 호를 쓰게 된 것도 이 무렵부터였다. 그해 말, 7년간의 유학 생활에 종지부를 찍고 일본으로 돌아왔다.

허락되지 않은 사랑

로쿠잔이 떠나 있던 동안 소마 아이조와 곳코 부부는 아즈미노를 떠나 1901년 도쿄제국대학 정문 앞에 당시로서는 드물었던 빵집 나카무라야를 개업했다. 사업이 궤도에 올라 1906년(로쿠잔이 귀국하기 한 해 전)에는 신주쿠에 지점을 차렸고 1909년에는 신주쿠의 현재 위치로 본점을 이전했다. 로쿠잔은 동경하던 여성 곳코와 재회하고

나카무라야와 가까운 신주쿠 지역에 아틀리에를 꾸려 조각가로서 활동을 시작했다.

소마 부부는 미술애호가이자 든든한 후원자이기도 했기에 그들 곁에 자연스레 젊은 예술가가 모여들었고, 이들의 모임은 '나카무라야 살롱'이라 불렸다. 무리에 이름을 올린 이는 오기와라 로쿠잔을 비롯해 다카무라 고타로, 도바리 고간, 나카무라 후세쓰, 쓰루타 고로 등과 〈젊은 백인〉의 작자인 나카하라 데이지로, 그리고 나카무라 쓰네도 있었다.

지금도 그 자리에는 본점 건물이 건재하여 빵이나 양과자를 판매하고 레스토랑도 영업 중이다. 뿐만 아니라 인연이 있는 예술가의 작품을 전시하는 '나카무라야살롱미술관'까지 병설되어 있다. 또한 소마 부부는 아시아주의자 도야마 미쓰루頭山満 ⊕ 등의 요청으로 인도 독립운동 지도자로서 망명 중이던 라스 비하리 보스Rash Behari Bose(유명한 인도 독립운동가 찬드라 보스와는 다른 사람)를 숨겨 주기도 했다. 보스는 소마 부부의 장녀이자, 나카무라 쓰네의 이루지 못한 사랑이었던 도시코와 결혼하여 인도 카레 조리 비법을 전수했고 지금도 나카무라야 레스토랑의 명물 메뉴로 이어지고 있다.

로쿠잔은 〈갱부〉와, 일본으로 돌아와 제작한 〈몬가쿠〉⑦와 〈디스페어Despair(절망)〉⑧ㅋ를 《문부성미술전람회》에 출품했지만, 〈몬가쿠〉만 입선했다. 몬가쿠文覚(1139~1203)는 헤이안平安 시대 말기부터 가마쿠라鎌倉 시대 초기에 걸쳐 실존했던 무사다. 유부녀를 사랑하게 된 몬가쿠는 고민 끝에 남편을 살해하려 했지만 실수로 사랑하는 여성을 죽이고 말았고 그 회한으로 출가해 승려가 되었다. 로쿠잔은 몬가쿠의 모습에서 자신에게 허락되지 못한 사랑의 충동과 갈등을 겹쳐 보았으리라. 하지만 개인적으로는 이 작품을 그다지 높게 평가하지 않는다. 다른 작품보다 평가를 받는 이유가 일본인 대중에게 친숙한

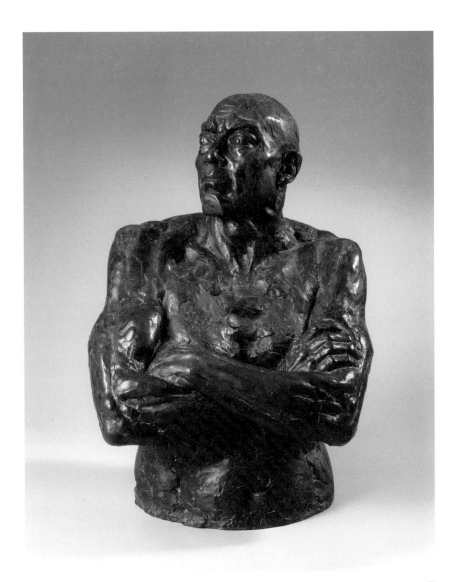

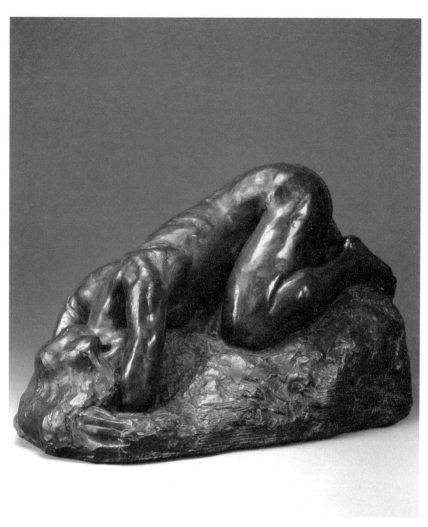

8

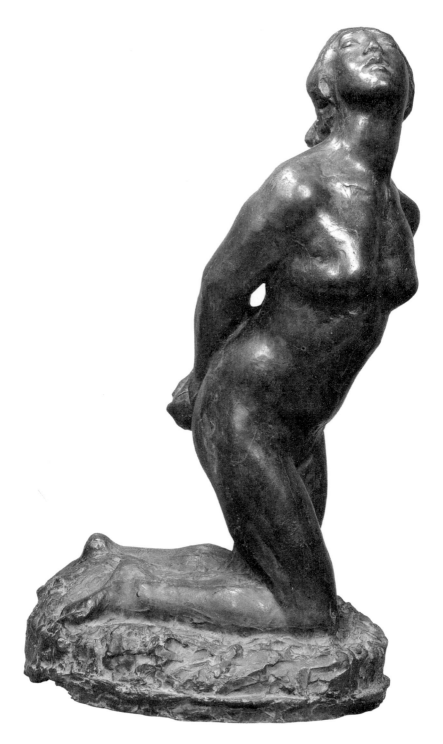

9

내러티브 때문이 아닐까, 하는 생각 때문이다.

〈갱부〉와 〈디스페어〉는 '미완성'이라는 이유로 낙선했다. 〈갱부〉는 그렇다 치더라도 〈디스페어〉라고 제목이 붙은 여성 조각상에는 곳곳의, 또한 로쿠잔 자신의 허락되지 않은 연정과 그에 따른 절망감이 표현되어 있다. 곳코는 남편 아이조의 불륜 때문에 괴롭다고 로쿠잔에게 고백했다. 이 작품을 '미완성'으로 보았다면 당시 일본의 미술계가 지닌 감식안, 비평안이 그만큼 미숙했다는 의미일 터다. 여체의 나체 표현에 대한 저항감과 편견도 자리했다. 〈디스페어〉는 나중에 태평양미술회에서 전시되었지만, 이때도 특별 진열실을 따로 두어 미술 관계자에게만 공개했다고 한다. 조형된 여체는 어디까지나 통속적인 관념에 충실한 '객체'여야만 했고, 이렇게 몸을 뒤틀어 가며 스스로를 호소하는 주체적 존재여서는 안 되었던 것이다. 서구에서 긴 수행을 하고 돌아온 로쿠잔은 어느덧 시대를 훌쩍 앞서 나간 존재가 되었기에 받아들여질 수 없었던 셈이다.

로쿠잔이 남긴 마지막 작품은 〈여인〉⬅回이다. 뒤로 꽉 묶인 두 손. 무릎을 꿇으면서도 일어서고자 하며 하늘을 향해 얼굴을 들고 있다. 이 조각상을 본 곳코는 "가슴이 강하게 조여 와서 호흡이 멈췄고, 몸을 지탱하고 서 있는 것조차 힘들었습니다." (작품 모델은 다른 사람이었지만) "단순하게 흙으로 만든 작품이 아니라, 바로 나 자신이라고 직감하게끔 만드는 무언가가 있었습니다."라고 말했다.

1910년 4월 20일 로쿠잔은 언제나처럼 나카무라야로 돌아왔지만 그날 밤 엄청난 각혈을 했다. 다다미 바닥도, 벽도 피로 물들었다고 한다. 4월 22일 새벽 2시 30분 로쿠잔의 숨이 멎었다. 만 30세 5개월이라는 젊은 나이였다. 유작 〈여인〉은 《제4회 문부성미술전람회》에 출품되었고 문부성이 구입했다.

우치무라 간조(1861~1930)

기독교 사상가이자 문학가, 전도사, 성서학자. 복음주의 신앙과 사회비판
의식을 결합한 일본의 독자적인 무교회주의를 제창했다. 삿포로 농학교와
미국 애머스트 칼리지 등에서 공부한 후, 귀국하여 교사 생활을 하다가 천황의
교육칙어 봉독회 때 경례를 하지 않는 불경 사건을 일으켜 탄압을 받기도 했다.
『요로즈조호萬朝報』, 『도쿄독립잡지』 등에 기고하며 활발한 언론활동을 펼쳤고
러일전쟁이 발발하자 전쟁에 반대하는 비전론을 주장했으며 김교신과 함석헌 등
한국의 무교회주의 사상가에게도 영향을 미쳤다.

이구치 기겐지(1870~1938)

나가노 아즈미노 출신의 교육자이자 사상가. 친구 소마 아이조와 함께
히가시호타카 금주회 활동을 하며 기독교 전파, 인습 타파와 생활 혁신운동에
힘을 기울었다. 1898년 겐세이의숙을 발족했고 이후 제자인 오기와라 로쿠잔,
이후 『아사히신문』의 자유주의 평론가로 활동하는 기요사와 기요시淸澤洌 등을
미국으로 보내기도 했다. 겐세이의숙은 "많은 학생을 유치하지도 않고
교사 한 명이 학생 한 명을 신뢰를 갖고 상대한다"는 확고한 원칙 아래 우치무라
간조의 영향을 받은 기독교적 인격주의 교육을 펼쳤다. 깊은 친교를 맺었던
로쿠잔이 죽자 전기 『오기와라 모리에 군 소전』을 남겼다.

아오키 시게루(1882~1911)

후쿠오카에서 태어난 서양화가. 도쿄미술학교에서 구로다 세이키의 지도를
받았고 일본 근대서양화의 낭만주의 경향을 대표하는 작가로 알려져 있다.
아르누보, 라파엘전파, 구스타프 모로 등의 영향 아래 낭만과 서정성이 깃든
작품을 제작했다. 거대한 참치를 잡아 옮기는 어부의 모습을 그린 대표작 〈바다의
풍요〉는 서양화 작품으로는 최초로 중요문화재로 지정되었다. 철학, 종교, 문학,
신화 등에 관심을 갖고 일본의 전통 신화와 고전을 로맨티시즘과 결부하여
번안한 작품을 다수 제작했으나 스물여덟의 나이에 요절했다.

도바리 고간(1882~1927)

조각가, 판화가, 삽화가. 우키요에 기법을 활용한 신판화와 서양풍 삽화의
선구자로 알려져 있다. 미국으로 건너가 국립 미술학교에서 삽화를 배웠지만
로쿠잔과 교류하며 그가 다니던 학교로 옮겼다. 귀국 후에는 윤곽선을 흐리게
하면서 색조 표현을 통한 독특한 몰골 기법의 판화를 제작했다. 로쿠잔의 임종을
지킨 친구로 알려져 있으며, 사후 소마 곳코와 함께 로쿠잔의 아틀리에로 가서
일기가 세간에서 읽히지 않도록 한 장 한 장 불태웠다는 일화가 남아 있다.

로쿠잔이 쓰다 남긴 점토를 가지고 온 후 조각가의 길을 걷기로 결심했다고 한다.

나카무라 후세쓰(1866~1943)

서양화가이자 서예가. 회화강습소 후도샤에서 초기 서양화가 고야마 쇼타로
문하에서 수업을 받았다. 메이지미술회에서 활동하다가 프랑스로 떠나
라파엘 콜랭을 사사하고 아카데미 줄리앙에서 배웠다. 같은 고향 출신 오기와라
로쿠잔이 파리에서 유학할 때 보살펴 주기도 했다. 귀국 후 태평양화회에
속해 동서양의 역사적 제재를 다룬 유화를 즐겨 그렸다. 시마자키 도손의
시집과 나쓰메 소세키의 『나는 고양이로소이다』에 삽화를 그리는 등 문인과의
교류도 활발했고 서예 연구에 힘을 기울여 1936년에는 도쿄에 서도박물관을
개관하기도 했다.

도야마 미쓰루(1855~1944)

국가주의 사상가이자 정치가. 1879년 정치 결사 고요샤向陽社를 결성해
국회개설운동 등 자유민권운동을 펼쳤으나 곧 이탈하여 고요샤를 겐요샤玄洋社로
개칭하고 국가신장론과 아시아주의를 주장했다. 일본의 해외 진출(러일전쟁
개전론, 조선 병합 추진)과 대외강령론을 내세우며 민간의 국가주의, 애국
우익운동을 이끌었다. 조선의 김옥균, 중국의 장제스와 쑨원, 인도의 라스
비하리 보스, 베트남의 판보이쩌우 등 일본에 망명한 아시아 각지의 민족주의자,
독립운동가를 적극적으로 지원하기도 했다.

■ 오기와라 로쿠잔,
〈갱부〉, 1907년, 브론즈,
47.5 × 45.5 × 33.5 cm,
로쿠잔미술관。

1 아오키 시게루, 〈바다의
풍요〉, 1904년, 캔버스에 유채,
70.2 cm × 182 cm, 아티즌미술관。

2 로버트 헨리, 〈웃는 소년〉,
1910년, 캔버스에 유채,
60.9 × 50.8 cm, 버밍햄 미술관。

3 오귀스트 로댕, 〈생각하는
사람〉, 1881~1882년(원형),
1902~1903년(확대),
1926년(주조), 브론즈,
186 × 102 × 144 cm,
국립서양미술관。

4 오귀스트 로댕, 〈청동시대〉,
1875~1876년, 브론즈, 182 cm,
도쿄예술대학(촬영: 이과용)。

5 오귀스트 로댕, 〈칼레의 시민〉,
1884~1888년(1953년 주조),
브론즈, 180 × 220 × 230 cm,
국립서양미술관。

6 오귀스트 로댕, 〈지옥의
문〉, 1880~1890년
무렵(1930~1933년 주조),
브론즈, 540 × 390 × 100 cm,
국립서양미술관。

7 오기와라 로쿠잔, 〈몬가쿠〉,
1908년, 브론즈, 91 × 65 × 57 cm,
로쿠잔미술관。

8 오기와라 로쿠잔,
〈디스페어(절망)〉, 1909년,
브론즈, 52 × 99 × 58.5 cm,
로쿠잔미술관。

9 오기와라 로쿠잔, 〈여인〉, 1910년,
브론즈, 98.5 × 47.0 × 61.0 cm,
로쿠잔미술관。

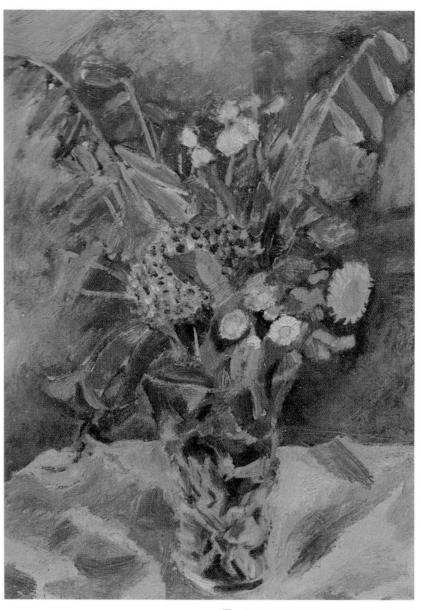

0 10cm

들꽃의 조용한 에너지

노다 히데오
〈노지리 호숫가의 꽃〉

벌
써

 몇십 년이 지났을까. 확실히 기억할 수는 없지만
나는 아내 F를 어느 작은 미술관으로 안내한 적이 있다. 아마
1990년대의 언젠가였다. 나도 F도 아직 젊었다.
 그곳에는 무라야마 가이타村山槐多⊕의 〈오줌 싸는
선승〉① 이라는 귀중한 작품('괴작'이라고 부를 법도 하지만)이
소장되어 있다. 나는 〈오줌 싸는 선승〉을 보기 위해, 혹은
지인이나 친구에게 보여 주려고 몇 번이나 이곳을 찾은 적이
있었고, F에게도 그 그림을 보여 주고 싶었다. 가이타의 작품
말고도 이 미술관에는 세키네 쇼지의 〈자화상〉처럼 놓쳐서는
안 될 소장품이 많다.
 '시나노데생관'이라 불리는 이 조그마한 미술관은 나가노현
우에다上田시 교외 '시오다다이라塩田平'라는 곳에 있다. 험한 산을
뒤로 두고 세워진 미술관에서 아래를 굽어보면 평평한 분지에
농작물이나 과일이 영글어 가는 모습이 보인다. 저편으로 줄지어
늘어선 벳쇼別所 온천장도 눈에 들어온다. 내가 종종 머무는
산장도 나가노현에 있지만 거기서도 자동차로 고개를 넘어
한 시간 반 정도는 달려야 올 수 있는, 꽤 교통이 불편한 장소다.
그럼에도 불구하고 방문할 가치가 충분하다는 생각은 그때나
지금이나 변함없다.

1　0 ——————————— 10cm

분방함과 온화함의 공존

시나노데생관은 창립자 구보시마
세이치로窪島誠一郎 씨의 개인 컬렉션을 기반 삼아 1979년
문을 열었다�. 오키나와의 사키마佐喜眞미술관, 군마群馬의
오카와大川미술관, 이즈伊豆의 이케다池田20세기미술관, (세키네
쇼지를 이야기할 때 잠깐 소개했고 이제는 문을 닫은)
후쿠시마의 햐쿠텐미술관, 그리고 이 시나노데생관처럼
컬렉터이자 설립자의 취미와 이상을 내건 미술관이 적지 않다.
하지만 국가나 지방자치단체, 혹은 대기업이 뒷받침해 주는
미술관에 비하면 한결같이 경영에 어려움을 겪고 있어 주인장의
자기희생적 열의로 그럭저럭 유지되는 경우가 많다.

시나노데생관도 개관 당시는 한 해 4만 명 정도의
관람객이 찾아왔지만, 최근에는 6000명 정도까지 감소했고,
결국 2018년에 일단 문을 닫았다. 그 후, 소장품을 나가노현에
이양하고 무라야마 가이타의 이름을 따서 '가이타 에피타프
잔조관Kaita Epitaph 殘照館'으로 명칭을 바꾼 뒤 2020년 6월에
재개관했다.

주인 구보시마 씨는 1997년 데생관 근처 언덕에
전몰화학생 위령 미술관인 '무언관無言館'을 열었다.
무언관에서는 구보시마 씨가 전후 50년(1995년)을 계기로
화가 노미야마 교지野見山曉治 씨와 함께 일본 각지를 돌아다니며
직접 수집했던 작품을 전시하고 있다. 미술학교를 다니다가
제2차 세계대전에 징병되어 사망했던 학생들의 유작이다.
이곳의 운영 역시 힘겨워지자 구보시마 씨는 무언관을
안정적으로 꾸려 나가는 것을 우선 과제로 삼아 어쩔 수 없이
시나노데생관을 닫았다고 한다.

이런 개인 미술관을 방문할 때는 전시품에서 작가의
'메시지' 못지않게 컬렉터의 인품이나 그가 추구하는
지향점까지 느낄 수 있어 즐겁다. 그런 까닭으로 나는
찾아가기에 불편한 산골인 시나노데생관의 입지까지
좋아했다. 그런 장소로 친한 사람을 안내하는 행위는
나라는 인간이 지닌, 말로는 표현하기 힘든 어떤 본질적인
정동情動을 알리고 싶은 나름의 욕구에서 비롯되었을지도
모른다. 나는 〈오줌 싸는 선승〉을 F에게 보여 주고 싶었다.
이 작품이 내뿜는, 평범을 벗어난 분방한 삶의 에너지(내가
갈망하면서도 닿을 수 없는 그런 힘)에 F가 어떻게 반응할까
보고 싶었던 게다.

데생관 입구를 들어서면 바로 오른쪽에 〈오줌 싸는
선승〉이 걸려 있다. 이 그림을 처음 본 F는 숨을 삼켰지만
거부감이나 혐오감을 내비치지는 않았다. 오히려 몹시
호기심이 동하는 듯한 모습이었다. 나도 기뻤다. 일부러 함께
찾아온 보람이 있구나 싶었다. 하지만 이번 장에 이야기하고
싶은 이는 무라야마 가이타가 아니다.

전시장 입구에서 안쪽으로 천천히 걸어가다 가장
깊숙한 방 벽에 걸린 소품을 본 순간, 발걸음을 멈춘

F의 입에서 탄식과 혼잣말이 새어 나왔다. "세상에! 너무 아름다워……" 한눈에 보기에도 무라야마 가이타나 세키네 쇼지의 작품이 뿜어내는 '그로테스크'하다고까지 말할 법한 충격과는 정반대편에 놓인 사랑스런 정물화다. 미술관 입구에는 〈오줌 싸는 선승〉을 놓아 두고, 가장 깊숙한 곳에는 이렇게 온화하면서도 청량한 그림을 배치했다. 평면도로 보면 정확히 대각선상에 해당하는 위치다. 이 역시 미술관 주인의 취향을 이야기해 주는 것 같아 흥미로웠다.

그림은 바로 노다 히데오野田英夫(1908~1939)가 그린 〈노지리 호숫가의 꽃〉⊩⊩⊩**田**이다. 그때까지만 해도 나는 노다 히데오라는 화가에 대해서 피상적인 지식밖에 없었다. 시간을 두고 지긋이 감상한 적도 없었다. 하지만 그날 만남이 계기가 되어 노다 히데오에 대한 흥미가 생겼다. 작품이 그려진 배경을 알면 알수록 노다에 관한 관심은 깊어졌다.

이 그림은 노다 히데오의 유작이다. 화가는 양 눈꺼풀이 처져 내리는 희귀한 증상(원인은 뇌종양이었다고 한다)이 생겨 눈꺼풀에 반창고를 붙여 억지로 올려 가며, 달리 말하자면 실명이나 죽음을 예감하면서 아내 루스가 호숫가에서 따온 들꽃을 그렸다고 한다. 그리고 당시 머물며 신세를 졌던 여관 '사카모토야'의 주인장에게 감사의 표시로 선물했다.

〈오줌 싸는 선승〉과는 극과 극을 이룬다고 말했지만 그렇다고 이 그림에 삶의 에너지가 결여되었다는 의미는 아니다. 가이타의 그림이 지닌 격렬하게 '완전 연소'하는 듯한 에너지는 아니지만, 어떤 상황에 처해도 언제나 묵묵하게 삶을 긍정하는 강인함, 제 모습 그대로 조용히 피어난 들꽃이 지닌 강인함이 드러난다. 화가의 성격 그 자체가 솔직히 표현되었다고 말해도 좋지 않을까.

노동, 그림, 사회주의

　　　　　　　　노다 히데오는 미국에서 태어난 일본계
미국인으로 영어 이름은 '벤저민 노다Benjamin Noda'라고 한다.
구마모토熊本 출신 미국 이민자였던 아버지 에이타로와 어머니
세키는 캘리포니아주 산타클라라 카운티 애그뉴 마을에서
둘째 히데오를 낳았다. 애그뉴 마을이 위치한 산 호세 교외는
당시 일본인 농업 이민의 중심지였다. 이 무렵 일본은
적극적인 이민정책을 펼쳤다. 에이타로와 세키 부부 역시
고향 구마모토의 궁핍한 생활에서 벗어나고자 이민을
결심하고 먼저 하와이로 건너갔고, 다시 신천지를 찾아 본토
캘리포니아로 떠났다. 마침 스페인과의 전쟁에서 승리했던
미국은 호경기를 맞이했고 급여도 일본과는 비교할 수 없을
정도로 높다고 알려져 있었다. 하지만 (지금도 마찬가지지만)
실제로 식비를 포함한 생활비를 제하고 나면 손에 들어오는
돈은 얼마 되지 않았고, 열악한 주거 환경 속에서 가혹하기
그지없는 노동에 시달려야 했다.
　　　세 살이 된 히데오는 여동생 도시와 함께 구마모토에서
치과의사를 하던 숙부의 집에 맡겨졌다. 일본어나 일본 문화를
잃어버리지 않도록 의무교육은 고국에서 받게 하고 싶다는
이유가 첫 번째였지만, 사실은 가난한 이민 생활에 아이
둘까지 키울 여유가 없었기 때문일 것이다. 이렇게 히데오는
부모와 떨어져 외로운 어린 시절을 보냈다.
　　　1926년 중학교를 졸업한 히데오는 화가의 꿈을 품고
부모가 있는 미국으로 돌아갔다. 미국 법에 따라 만 18세가
되면 시민권이 상실되는 사정도 있었다. 오클랜드의
피드몬트 고등학교에 입학한 노다 히데오는 거기서 여성
미술교사 리리언 조네샤인에게 재능을 인정받아 유화

공부의 첫발을 띠게 되었다. 1929년에 졸업한 뒤로는 미국인
가정에서 잔심부름을 하는 사환으로 일하면서 그림을 배웠고
캘리포니아미술전문학교에 진학했다. 그곳에서 데라다
다케오寺田竹雄처럼 화가에 뜻을 둔, 역시 일본계 미국인이었던
친구를 만나 함께 생활하며 그림 공부에 매진했다. 또 고등학교를
졸업할 무렵부터 불교에도 관심을 기울여 미국에 포교 여행
중이던 시각장애인 불교사상가 아케가라스 하야暁烏敏를 따라
각지를 돌아다니기도 했다.

1931년 노다는 학교를 중퇴하고 뉴욕으로 거처를 옮겼다.
그때 교외 우드스탁 예술촌에 있던 아트 스튜던트 리그The
Art Students League of New York의 여름학교를 다녔다. 이 학교는
사회주의자이자 인도주의적 경향을 지닌 혁신적 미술가
집단의 지도자 존 슬론John Sloan②을 비롯하여, 나치가 대두하자
독일에서 망명했던 게오르게 그로스George Grosz③, 미국 화단에서
자리를 잡아 가던 일본계 미국인 구니요시 야스오國吉康雄⊕④키
등이 이끌고 있어서 노다 히데오도 이들 선배 화가의 영향을
받았으리라 짐작된다. 우드스탁 시대에 히데오는 예술촌 협회가
주는 상을 받기도 하며 화가의 길을 착실히 걸어갔다.

또한 이 무렵 미국 여성 루스 켈츠와 만나 결혼한 일은
히데오의 인생에서 크나큰 사건이었다.

나는 우드스탁 숲에서 멋진 여성과 마주쳤어. 나보다 두 살
아래인 그녀는 요정처럼 아름다운 미국 아가씨였는데,
이내 불꽃같은 사랑에 빠진 우리는 부부의 연을 맺었지.

친구 데라다 다케오에게 보낸 보고 편지의 한 구절이다.
맨해튼으로 이사를 한 노다는 아내 루스를 모델로 많은 인물
데생을 제작했다⑤키. 루스는 웨이트리스로 일하거나 다른

2 0 10cm

3

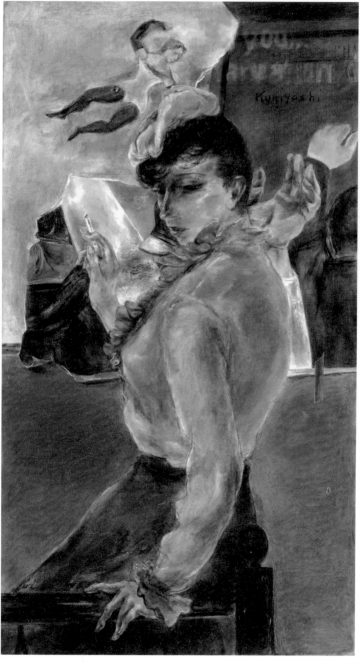

4　0 ────────── 10cm

5　0 ────────────────────────── 10cm

0 10cm

화가의 모델을 서며 함께 생계를 꾸려 갔다. 작가 생활은
순조롭게 이어져 휘트니미술관이 주최하는《전미미술전람회》에
출품한 유화 〈도시 풍경〉↜ 6이 상을 받고 미술관이 구매하기도
했다. 이 수상을 계기로 화가 '벤저민 노다'라는 이름은 미국에서
활동 중인 일본인 선배 화가 구니요시 야스오, 이시가키
에이타로石垣榮太郎 ⊕, 시미즈 도시清水登之 ⊕와 나란히 주목 받게
되었다.

　　한편 노다 히데오는 뉴욕에서 생활하면서 공산당 계열의
혁명적 작가 집단 '존 리드 클럽'에 참가하여 '스코츠보로
사건' ⊕(1931년에 일어난 흑인 소년에 대한 날조 재판 사건)을
소재로 한 작품 〈스코츠보로의 소년들〉↜ 7로 주목을 받기도
했다. 당시 미국에서는 대공황 이후 뉴딜 정책의 일환으로서
공공사업촉진국의 연방미술계획이 수립되어 벽화를 중심으로
공공미술의 발주가 활발하게 펼쳐졌다. 이런 상황에서 멕시코
벽화운동의 기수였던 디에고 리베라Diego Rivera는 동시대 미국
미술에 큰 영향을 미쳤다. 리베라는 1930년 11월 초청을 받아
처음 미국을 방문했고 샌프란시스코에서 벽화 두 점을 제작했다.
그중 한 점은 샌프란시스코 아트 인스티튜트에 설치된 〈도시
건설을 보여 주는 프레스코 제작The Making of a Fresco Showing the
Building of a City〉 8↝ 이라는 제목의 개성 넘치는 작품이다.
미술학교 벽에 그리는 벽화라는 독특한 입지를 고려했기
때문인지 벽화 제작 과정을 한눈에 볼 수 있으며, 동시에 미술이
지닌 '육체노동'으로서의 측면을 강조했다고도 말할 수 있다.
샌프란시스코에 머무는 동안 리베라는 디트로이트미술관
벽화 제작 의뢰도 받게 되었다. 완성한 벽화 〈디트로이트의
산업〉 9↝↝은 보수파의 비난을 받긴 했지만 정식으로
설치되었다. 그렇지만 뒤이어 뉴욕에서 착수했던 〈RCA빌딩
대벽화〉는 레닌 초상을 그려 넣었다는 이유로 의뢰자 록펠러에게

거부당했다. 미완성 벽화는 사람들이 보지 못하도록 천막으로 덮였고 결국 1934년 2월, 완전히 파괴되어 철거되고 말았다.

리베라의 벽화 제작에는 벤 샨, 잭슨 폴록Jackson Pollock처럼 재능 넘치는 젊은 화가와 함께 노다 히데오도 조수로 참가했다. 시나노데생관 설립자 구보시마 세이치로 씨는 노다에게 사회주의 사상에 대한 공명이 싹트기 시작했다면 바로 그 시점부터가 아닐까 추측했다.

노다는 존 리드 클럽에 적을 두었고 미국 공산당에도 입당했다. 구보시마 씨에 따르면, 공산당과 가까워진 데는 아내 루스의 진심 어린 조언도 영향을 주었다고 한다. 존 리드 클럽은 미국 공산당의 지도자이자 『세계를 뒤흔든 열흘Ten Days That Shook the World』의 저자 존 사일러스 리드John Silas Reed의 이름을 따서 1929년에 결성된 단체다. 창립에는 존 더스 패서스John Roderigo Dos Passos, 시어도어 드라이서Theodore Dreiser, 어니스트 헤밍웨이Ernest Hemingway 등 저명한 문화인을 비롯하여, 일본인 화가 이시가키 에이타로도 회원으로 이름을 올렸다. 막심 고리키, 로맹 롤랑, 루쉰, 랭스턴 휴즈, 리처드 라이트 등도 명예회원으로 받아들였다. 노다 역시 클럽 활동에 자진하여 참가하며 '미국장면회화American Scene painting' ⊕ 작가들이 주장한 '민중 속의 예술'에 공감하는 작품을 제작했다. 다만 나는 이 시기 노다의 작품에서 공식적인 사회주의 리얼리즘이나 정치 슬로건을 직접 내세운다는 느낌을 받지 못했다. 사회풍자적이기는 하지만 오히려 온화하며 유머가 깔려 흐른다. 바로 그것이 노다다운 개성이라는 생각이 든다 🔟/[11]ㅒㅒㅒ.

노다처럼 미국에서 활동한 일본인 화가들의 삶은 후지타 쓰구하루나 사에키 유조처럼 비교적 유복했던 유럽 유학생 출신과는 대조적이다. 화가가 되겠다는 목표를 가지고

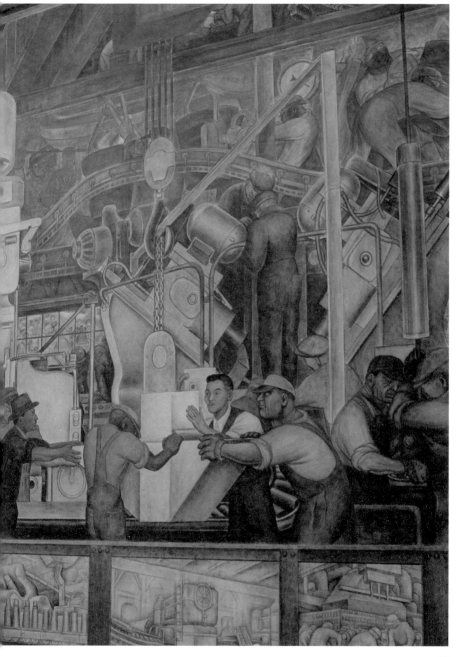

서양행을 택한 것이 아니기 때문이다. 타국에서 돈을 벌기 위해 노동이민자로 미국으로 건너가, 그 후 미술에 눈을 뜬 경우가 대부분이다. 오카야마岡山 출신 구니요시 야스오의 경우, 부친은 인력거꾼이었고 본인도 소년기에 캐나다를 경유해 미국으로 건너가 호구지책으로 철도노동자, 농장 인부, 호텔 잡역부 같은 일을 했다. 와카야마和歌山에서 태어난 이시가키 에이타로는 배를 만드는 목수였던 아버지가 먼저 이민을 떠나자 뒤따라 도미하여 급사로 일하며 돈을 벌어야 했다. 모두 가난한 노동자 계급 출신으로 당시 미국의 사회적 분위기에 공명하여 진보적 사상을 몸으로 받아들였다.

1924년에는 '존슨 리드법Johnson-Reed Act'⊕이라 불렸던 이민법이 공포되는 등, 당시 미국에서는 이민자를 배척하는 움직임이 고조되고 있었다. 이 법은 백인 이외 모든 인종을 대상으로 했지만 주로 일본인 이민자를 표적으로 삼았다. 때문에 이 법에 반감을 가진 일본인 이민자 중에서 사회비판 의식을 키워 가는 이가 늘어났다고도 파악할 수 있다.

구니요시 야스오는 태평양전쟁이 일어나자 미국 민주주의 편에 서서 일본 군국주의를 통렬히 비판하는 주장을 펼쳤다. 이시가키 에이타로의 정치적 입장은 확실하게 사회주의를 견지했고, 화풍 또한 사회주의 리얼리즘에 가까웠다고 말할 수 있다. 한편 시미즈 도시는 파리로 거처를 옮기고 일본에 귀국한 후로는 종군화가로서 전쟁화를 그렸지만 아들이 전사하자 크게 실의에 빠졌다.

미국에서 활동한 일본인 화가 중에는 위에서 언급한 사람만큼 유명하지는 않지만 미야기 요토쿠宮城與德라는 존재도 잊어서는 안 된다. 미야기는 1903년에 오키나와에서 태어나 사범학교에 입학했지만 폐결핵으로 학업을 중단했다. 열여섯 살이 되던 1919년에는 돈을 벌러 이미 미국으로 떠난

아버지의 부름으로 미국으로 건너갔다. 미술학교에 다니면서 이민노동자의 힘겨운 처지에 분노하다가 사회 문제에 눈을 떴고 1931년에 미국 공산당 일본인 지부에 입당했다. 1933년 10월에는 지령을 받고 몰래 일본으로 돌아와 '조르게 기관'의 일원으로 활동을 시작했다. 조르게 기관이란 리하르트 조르게Richard Sorge를 리더로 한, 일본의 대소전략 정보 수집의 임무를 부여받은 첩보 조직이다. 조르게 기관의 활동은 1933년부터 약 8년 동안 이어졌고 중요한 정보를 모스크바에 전달했다. 1942년 7월 2일 어전회의에서 결정된 "일본은 북진하지 않는다."라는 정보를 입수한 소련은 극동 지역의 전력을 독일 전선으로 투입할 수 있었다.

조르게 기관의 주요 멤버는 1941년 10월에 일제히 검거됐다. 재판 결과 조르게와 평론가이자 저널리스트였던 오자키 호쓰미尾崎秀實⊕에게는 사형, 크로아티아인 기자 베겔리치, 독일인 무선기사 크라우젠에게는 종신형이 선고되었다(베겔리치는 나중에 옥사했다). 화가 미야기 요토쿠는 취조 중에 수갑을 찬 채로 경찰서 2층에서 투신자살을 기도했지만 실패로 끝났고 그 후 결핵으로 투병하다가 1943년 8월 2일 재판 중에 감옥에서 숨졌다. 마흔 살의 나이였다.

미야기는 오랜 세월 일본에서 '국가의 적'으로 여겨져 금기시되었지만, 1990년부터 오키나와에서 서서히 재평가 움직임이 일어났다. 출생지인 나고名護시 유지들이 뜻을 모아 2003년에 탄생 100주년 기념행사도 열었다. 조르게, 오자키, 미야기, 그밖에도 조르게 첩보단에 참여했던 사람의 배경이나 사상은 다양했다. 류큐대학 교수이자 역사학자인 히야네 데루오比屋根照夫 씨는 미야기의 경우 그 근저에 "비토非土의 비애"가 서려 있다고 말한다. '비토'란 '토착이 아니다'라는

의미를 가진 조어지만, '디아스포라'를 뜻하기도 할 것이다. 히야네 교수에 따르면 이들의 활동은, "당시 국제관계 속에서 전개됐던 아슬아슬한 반전평화운동이었다고 평가할 수 있다."

노다 히데오와 미야기 요토쿠, 두 사람이 그려 나간 삶의 궤적은 매우 비슷하다. 미야기는 노다의 캘리포니아 미술학교 선배다. 동료 화가 데라다 다케오는 "무슨 일이었는지 자세히 생각나진 않지만"이라고 운을 떼면서 도쿄에서 노다와 함께 미야기 요토쿠를 찾아간 적이 있다고 회상했다. 노다 또한 미야기와 같은 '첩보기관원'은 아니었다고는 해도 '아슬아슬한 반전평화 활동'에 참가하고 있었다고 보아도 이상하지 않다. 어찌됐든 1920년대부터 1930년대에 걸쳐 미국에서는 좌익 활동과 미술운동이 서로 밀접하게 영향을 주고받았다는 점, 그 현장에 일본계 화가도 관여했다는 사실은 기억해 둘 만하다.

최후 순간까지 낮은 목소리로 조용히

노다 히데오는 앞서 말했듯 세 살 때 일본의 숙부 밑으로 돌아갔다가 열여덟에 다시 미국으로 왔다. 그 이후로 처음 귀국한 해가 1934년이다. 이듬해 3월에는 화가 우치다 이와오內田巖 등의 도움으로 긴자의 세이쥬샤 화랑에서 일본 첫 개인전을 열어 큰 화제를 불러모았다. "이제껏 '등한시'되었던 미국 미술을 재확인"시켰다는 호의적인 평가가 많았다. 이제는 기성이 되어 버린 최대 재야 단체 이과회 전람회에도 출품했는데 1 2 노다는 권위주의적인 이과회의 분위기에는 잘 적응하지 못한 듯하다. 그렇지만 우치다와 교우 관계를 통해 알게 된 고이소 료헤이, 와키다 가즈脇田和, 이노쿠마 겐이치로猪熊弦一郎 등 다음 해 신제작파협회를 결성하게 되는 젊은 예술가와 친해질 수 있었다.

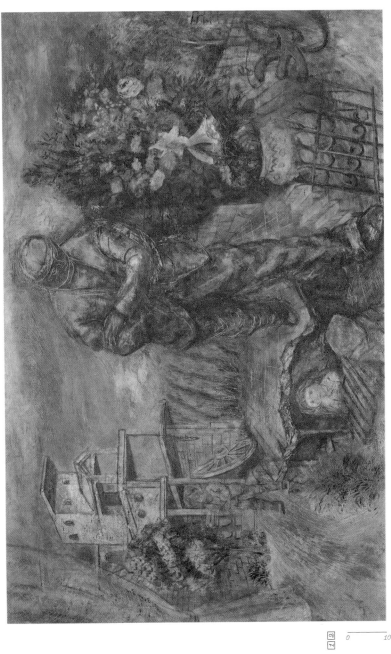

《이과전》에 출품한 다음 해에는 데라다 다케오와
함께 서긴자 7번가에 있던 '코튼 클럽'이라는 바에 벽화를
제작했다(현재 소실). 일본에 머무는 동안 동생 야스오를 잃는
슬픔을 겪기도 했지만, 일본 화단에서 성공적으로 데뷔했고
새로운 동료도 얻어 희망 찬 앞날이 눈앞에 펼쳐졌다고도
말할 수 있다. 1936년에 잠시 미국으로 돌아간 후에도 일본
미술잡지에 미국 화단의 상황이나 화가론, 작가론을 기고하기도
했다. 1937년에 노다는 세 번째로 일본에 돌아왔다. 우치다
이와오를 비롯한 신제작파협회와 합류하고 싶다는 바람이 귀국
이유 중 하나였다. 모교 피드몬트 고등학교에서 의뢰 받은 벽화
제작을 마치고 받은 돈으로 유럽을 경유해 일본으로 향했다.
도중에 파리, 로마, 암스테르담에 들러 오랫동안 동경해 온 유럽
현지의 미술을 실컷 구경했다. 특히 네덜란드에서는 플랑드르
화파의 여러 작품에 깊은 인상을 받아서 시간을 두고 느긋하게
감상했다고 한다.

사랑스럽고 어여쁜 히드니 씨, 나는 지금 브뤼헐과
렘브란트가 살았던, 여기 암스테르담에 와 있습니다. (……)
지금은 새벽 12시 반, 당신을 생각하며 이곳에 도착했습니다.
브뤼헐이 거닐던 거리에 내가 서 있다는 것이 꿈만 같습니다.
(……) 이 거리에서, 당신과 함께 살고 싶다는 꿈을
꿔 봅니다.
— 당신의 히데오, 사랑, 사랑, 사랑을 담아서.

여행지에서 아내 루스 앞으로 보낸 편지의 한 구절이다
(히드니는 루스의 애칭이었다). 루스를 향한 사랑, 그리고
브뤼헐에 대한 애정이 천진난만할 정도의 솔직함으로 드러나는
글이다. 노다 히데오는 뉴욕 메트로폴리탄미술관이 소장한

피테르 브뤼헐의 작품 〈곡물 수확(추수하는 사람들)〉⒀*을 모사하기도 했다⒁*. 원작자 브뤼헐과는 또 다른, 노다 나름의 평온한 개성이 잘 표현되어 있어 내가 특히 좋아하는 작품이기도 하다.

유럽을 경유해서 1937년 9월 일본 땅에 발을 디딘 노다는, 당시 '이케부쿠로 몽파르나스'라 불리던 화가들의 아틀리에가 모인 동네에서 제작에 힘을 쏟았다. 12월《제2회 신제작파협회전》에 〈서커스〉⒂* 등의 작품을 출품하여 정식 회원으로 받아들여졌다.

이렇게 성실하게 제작에 힘쓰는 듯 보였던 노다였지만 "밤에 집에 붙어 있는 일은 거의 없다."라든가, "자주 밖으로 쏘다니는 것 같다."라는 소문이 돌기도 했다. 친구 데라다는 사실 노다가 미국 공산당원으로서 모종의 임무를 맡고 있었다고 털어놓기도 했다. 화가인 도리이 도시후미鳥居敏文는 노다에게서 "일본의 정세를 조사해 주면 수입이 꽤 될 텐데."라는 권유를 받았지만 거절했다고 회상한 적도 있다.

전쟁이 끝난 후 1952년 뉴욕에서 휘태커 챔버스Whittaker Chambers라는 인물이 쓴 『증인Witness』이라는 책이 출판됐다. 저자 챔버스는 신문기자로 1925년에 미국 공산당에 입당, 지하활동에 가담했다고 알려졌다. 1949년과 1950년, 두 번 연방 사법부의 재판에 회부되어 정당 활동이나 지하 활동을 인정했다. 이 책에는 모스크바로부터 받은 지시에 따라 일본에 첩보 조직을 만들었으며 활동의 조력자로서 '미국인 시민권을 가진 일본인, 미국 공산당원, 일본 지배층과 관련이 있는 자'라는 조건 아래 적임자로 판단된 인물과 만났다는 기록이 있다. "그 사람은 뛰어난 재능을 선물 받은 젊은 예술가"로서 "디에고 리베라가 아끼던 제자 중 하나"였다며 다음과 같이 말했다. "그 젊은이의 이름은 '노다 히데오'라고

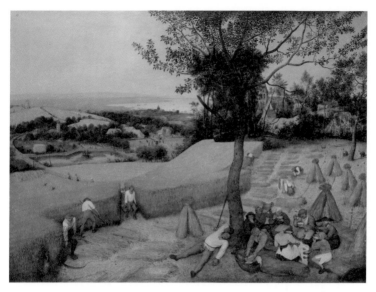

13 0 10cm

14

0 10cm

했고 무척 이해력이 빠르고 지적이며 민첩한 풍채를 지닌,
호감 가는 인물이었다."

1937년 일본을 방문하면서 노다는 시간도 경비도 훨씬 더
드는 유럽을 경유하는 여정을 택했다. 그 이유는 화가로서 견문을
넓히려는 목적뿐만 아니라, 유럽 각지의 조직에 '미국 공산당원의
자금 수송'이라는 임무를 맡았기 때문이라고 추측하는 의견도
있다. 노다는 화가와 정치활동가라는 두 갈래로 나뉜 길 위에서
깊은 고뇌에 빠졌을 것이다. 하지만 적어도 표면상으로는
항상 명랑하고 쾌활하며 낙관적이었다. 1938년 5월에는 아내
루스도 일본에 도착했다. 4월 말 뉴욕에서 출항하여 헤이그로,
거기서 다시 열차로 파리, 마르세유, 그리고 다시 배로 수에즈,
콜롬보, 싱가포르, 홍콩을 거친 긴 여행이었다. 어째서 일본으로
바로 오지 않고 여성 혼자 장장 3주 동안이나 여행했던 점이
자연스럽지 않다고도 말할 수 있다. 아내 루스도 공산당 계열
첩보 조직에 가담했기에 일본으로 오는 길에 프랑스에 머물며
남편이 남긴 일을 완수하기 위해서가 아니었을까 의심하는 설도
있다. 한편으로 수긍이 가지만 확증은 없다. 결과적으로 보아도
일본에서는 결국 조직은 결성되지 못했고 노다가 활동할 장도
마련되지 못했다. 한참 뒤 노다가 급사했다는 사실을 알게 된
챔버스는 아마 스탈린주의자 공작원에게 살해당했을 것이라고
언급했지만, 이 역시 근거를 제시하지는 못했다.

노다 부부는 프랑스로 건너간 동료 화가 이노쿠마
겐이치로의 빈집을 빌려 생활했지만, 이 무렵 첫 아기가 유산되는
비극을 겪기도 했다. 두 사람이 1938년 나가노현 노지리 호반에서
여름을 보내기로 한 이유도 상심에 빠진 루스의 마음을 달래
주려는 노다의 뜻이었을 것이다. 노지리 호숫가에 자리한
사카모토야는 화가들이 자주 이용하던 유명한 여관이었다.

노다, 루스, 시중을 들던 여성 아키야마 하쓰에, 이렇게

세 사람이 사카모토야 여관에 머물렀지만, 그 무렵부터
글 첫머리에 말했던 눈꺼풀이 처져 내려오는 안검하수 증상이
빠르게 악화되어 갔다.

〈노지리 호숫가의 꽃〉의 모티프는 "될 수 있는 대로
밝은 색으로 한가득" 가져다달라고 했던 히데오의 부탁을
받고 루스와 하쓰에가 호숫가에서 꺾어 온 꽃이다. 노다의
눈에는 이미 근처 사물의 윤곽이나 원근이 불확실하게 보였다.
11월에 미국으로 돌아갈 예정으로 짐 정리를 시작했지만,
제대로 짐을 싸는 것도 힘겨웠다.

병이 점점 진행되면서도 주위에 그 사실을 숨기고자
허세를 떠는 모습은 참혹할 정도로 가여웠다. 어느 날은
보이지 않는 눈으로 미국으로 갈 짐을 꾸리려고 했다.
망치는 못을 빗나가 빈 합판을 두드렸다. 수의근의 운동이
멈춰 버려 흘러내리는 눈꺼풀 위를 반창고로 붙여 억지로
뜨고 있던 노다의 눈은, 마치 영화 스크린에서 꺼져
사라져 버리는 영상의 속도를 분주히 쫓으려는 듯 보였다.

친구 데라다 다케오의 회상이다.
노다는 11월 말에 접어들어 제국대학병원에 입원했고
뢴트겐 검사 결과 뇌 몇몇 곳에 종양이 퍼져 있어 수술할
수밖에 없다는 진단을 받았다. 검사를 받기 전이던 12월
8일 출항하는 배로 아내 루스 혼자 미국으로 돌아갔다.
비자 유효기간이 임박했던 아내를 먼저 보내고 자기는
퇴원 후에 따라갈 요량이었지만, 진상은 알 수 없다. 다만 앞서
언급했던 친구 도리이 도시후미는 만약 루스 역시 지하조직
일원이었다면 미국에서 부름을 받고 소환됐으리라 추측한 바
있다. 확증 없는 추측에 지나지 않지만 개인적으로 나 역시

루스 또한 어떤 형태로든 이 지하활동에 관계했으리라 생각한다. 노다 히데오와 루스 사이에는 뭐랄까 '동지'와도 같은 분위기가 감돌기 때문이다. 그렇게 추측해도 이상하지 않을 만큼 루스는 자주적이고 뚜렷한 의지와 품성을 지닌 여성이었다. 바로 그 점이 루스의 매력이었다고도 말할 수 있을 것이다.

노다는 수술 후 거의 의식을 회복하지 못한 채, 이틀 후 숨을 거뒀다. 30세 5개월의 짧은 삶이었다. 전쟁과 혁명의 세기는 미술가라고 해서 조용히 살게 내버려 두지 않았다. 미술가가 성실하면 성실할수록, 정치사회적 활동에 있어서도 예술 활동에 있어서도 아슬아슬한 선택을 강요받을 수밖에 없었을 것이다. "화가는 정치와 무관하다."라고 큰소리치는 사람도 있겠지만, 그림을 성실히 그리고자 하는 일이 사회에 대해 불성실하다는 뜻일 리 없다.

규슈 구마모토 출신의 가난한 이민자의 아들, 두 개의 '조국'을 가졌고 그 두 조국이 전쟁을 벌였던 기구한 운명에 사로잡혔던 사람. 그리고 1920~1930년대 미국에서 등장했던 선하고 의로운 사람들과의 관계 속에서 성장했던 노다 히데오가 '아슬아슬한 반전평화운동'에 투신했다고 해서 그것이 화가의 길에서 '일탈'한 것이라고는 말할 수 없으리라. 한 시대를 성실히 살아나간 사람이 불가피하게 받아들일 수밖에 없었던 운명과도 다름없었다. 반복하는 말이겠지만 노다 히데오의 장점은 이러한 시대 상황 속에서도 비장한 듯 소리 높여 외치는 것이 아니라, 최후의 순간까지 낮은 목소리로 조용히, 어디까지나 낙관적으로 이야기를 건넸다는 점에 있다. 일본의 근대화가 중에서도 드물고 귀중한 존재였다고 말할 수 있다.

※ 글의 성격상 구체적인 출전을 하나하나 밝히지 않았지만, 구보시마
세이치로 씨의 저서 『유랑─미국계 일본인 화가 노다 히데오의 생애』(신쵸사,
1990) 외에 그가 쓴 저술에 많이 빚을 졌다. 구보시마 씨는 노다의 부인 루스
세이퍼 켈츠와 연락을 취해 미국까지 찾아가 인터뷰를 하기도 했다. 소개하고
싶은 에피소드가 많지만, 아쉽게도 더 담지 못했다. 미술애호가, 미술관
창립자로서의 구보시마 씨가 지닌 열의에 은혜를 입은 사람은 수없이 많으며,
나 역시 수혜자 중 한 명이다. 이 자리를 빌려 감사의 말을 전하고 싶다.

무라야마 가이타(1896~1919)

서양화가이자 시인. 아이치에서 태어났다. 10대 시절부터 보들레르와 랭보에
심취하여 데카당한 삶과 사상에 빠졌다. 자기 속에 끓어오르는 정념과 생명력과,
병마와 실연, 가난이 불러온 염세적 분위기와 불안함이 뒤섞인 인물화를 많이
그렸다. 결핵성 폐렴에 인플루엔자가 겹쳐 20대 초반에 요절한 점, 서툰 듯
하면서도 강렬한 인상의 그림 때문에 세키네 쇼지와 자주 비교되며 언급된다.
본문에서 소개한 〈오줌싸는 선승〉과 다카무라 고타로가 쓴 시 「강하고 슬플
불덩어리 가이타」는 다이쇼 시대 낭만주의와 개성파 화가의 대명사인 무라야마
가이타의 이미지가 구축되는 데 영향을 미쳤다.

구니요시 야스오(1889~1953)

오카야마 출신의 서양화가. 17세에 홀로 미국으로 건너가 노동에 종사하면서
미술을 공부했다. 1929년 뉴욕근대미술관에서 개최된 《19인 현존 미국작가》전에
최연소로 선발됐고 1952년에는 휘트니미술관에서 생존 작가로서 회고전을
개최하는 등 일본계 미국 작가 중 가장 큰 족적을 남겼다. 화가의 권리를 지키기
위한 미술인 조직에서 지도자격 활동을 펼쳤다. 풍경, 정물, 인물 등의 주제를
다룬 구상화 작품을 제작했으며 특히 환상성이 풍부하고 우수에 찬 여성상을
비롯해 어릿광대나 가면을 쓴 인물 등 상징성이 강한 작품을 남겼다.

이시가키 에이타로(1893~1958)

와카야마 출신 서양화가. 구니요시 야스오와 더불어 주로 미국을 거점으로
활동한 대표적인 일본인 화가이다. 1910년 아버지가 있는 캘리포니아로 이민을
떠났고 1914년 샌프란시스코 미술학교, 뉴욕의 아트 스튜던트 리그에서 미술을
배웠다. 재미일본인 사회주의 연구회, 존 리드 클럽 등에 참여하고 멕시코 화가
디에고 리베라, 오로스코 등과 교류를 통해 사회주의에 경도되었고 동시대의
다양한 사회문제를 고발하는 작품을 그렸다. 태평양전쟁이 발발하자 미국에서
'적성외국인'의 입장에 처했지만 자유와 민주주의 이상을 신봉하며 일본의
군국주의를 비판했다. 아내 아야코는 사회비평가로서 여성의 주체적 삶을
모색하며 에이타로를 일본화단에 소개했고 고향에 이시가키기념관을 설립했다.
대표작으로 〈KKK〉, 〈팔뚝〉 등이 있다.

시미즈 도시(1887~1945)

도치기현 출신의 서양화가. 1907년에 미국으로 도항하여 육체노동에 종사하면서
그림을 시작했고 뉴욕에서는 존 슬론의 지도 아래 아트 스튜던트 리그를 다녔다.
1924년에 프랑스로 이주하여 후지타 쓰구하루 등 파리에 있던 일본인 화가와

교류했다. 귀국 후 이과회와 독립미술가협회 같은 재야단체를 통해 활발히
활동하다가 1932년 종군화가로 참여하며 전쟁화 제작에 착수했다. 장남의 전사
소식을 듣고 패전 직후에 세상을 떠났다.

스코츠보로 (소년들) 사건

1931년 미국 앨라배마 주에서 집단 싸움이 일어났는데, 이때 연루된 아프리카계
미국인 10대 9명이 백인 여성 2명을 강간한 혐의로 체포되어 그중 8명이
속결로 사형선고를 받은 사건. 사실상 여론재판으로 1930년대 최악의 인종차별
이슈였으며 미국 공산당과 인권단체의 항의를 통해 아프리카계 미국인이
배심원단에 포함되는 계기를 마련한 사건이기도 하다. 하퍼 리의 퓰리처상 수상
소설 『앵무새 죽이기』의 모티브가 되었다.

미국장면회화

1920년대 중반 이후 1930년대까지 미국에서 펼쳐진 삶의 풍경을 사실적으로
묘사한 회화 경향으로 특정한 조직과 미학을 동반하지는 않았다. 모더니즘과
추상회화보다는 현대 미국의 사회 현실과 생활에 주목하고자 했다. 도시의
고독과 황량함을 묘사한 에드워드 호퍼를 비롯하여, 미국 중서부 지역의 특성을
향수 어린 시선으로 묘사한 그랜트 우드, 앤드류 와이어스 등의 작가가 있다.
조금 앞선 시기의 존 슬론, 조지 룩스, 로버트 헨리 등 사회적 사실주의 작가의
영향과 연관성도 살펴볼 수 있다.

존슨 리드법

1924년 7월 1일에 미국에서 시행된 이민에 관련된 법률로 '1924년
이민법(Immigration Act of 1924)'이라고도 부른다. 미국 내 이민자의 상한선을
1890년 인구를 기준으로 2퍼센트 이하로 제한하는 법으로 특히 아시아
출신을 제한했다. 당시 아시아 이민자의 대다수를 차지하던 일본인 배제,
입국 금지를 뜻해 일본 국내에서는 통칭 '배일이민법'이라고도 불렸다.

오자키 호쓰미(1901~1944)

도쿄 출신의 언론인. 도쿄제국대학을 졸업한 뒤 『아사히신문』 기자와
중국 특파원을 지냈다. 대학 시절부터 마르크스주의에 경도되었고 중국에서
리하르테 조르게를 만나 동지가 되었다. 일본에서 재회한 조르게의 정보
활동에 적극적으로 참가해 정세 분석을 제공하다가 치안유지법 위반
혐의로 1941년 검거되었고 3년 후 사형 당했다. 서경식은 저서 『사라지지
않는 사람들』(돌베개, 2007)에서 오자키를 "코뮤니즘과 내셔널리즘의

대립을 보기 드문 기량 안에 품으며 싸워나간 '단독 혁명가'인 동시에 '특이한 예외자'였다."라고 평가했다。

■　노다 히데오, 〈노지리 호숫가의
　　꽃〉, 1938년, 보드에 유채,
　　33 × 24 cm, 가이타 에피타프
　　잔조관.

1　무라야마 가이타, 〈오줌 싸는
　　선승〉, 1915년, 캔버스에
　　유채, 80.3 × 60.6 cm, 가이타
　　에피타프 잔조관.

2　존 슬론, 〈겨울, 6시〉, 1912년,
　　캔버스에 유채, 66 × 81.3 cm,
　　필립스 컬렉션.

3　게오르게 그로스, 〈마지막
　　전사〉, 1937년, 종이에 수채,
　　뉴욕현대미술관.

4　구니요시 야스오, 〈누군가가
　　내 포스터를 찢었다〉, 1943년,
　　캔버스에 유채, 117 × 66.5 cm,
　　개인 소장.

5　노다 히데오, 〈루스의 초상〉,
　　제작 연도 미상, 종이에 수채,
　　24.1 × 17.4 cm, 노다 히데오
　　기념미술관.

6　노다 히데오, 〈도시
　　풍경〉, 1934년, 캔버스에
　　유채, 44.5 × 90.9 cm,
　　도쿄국립근대미술관.

7　노다 히데오, 〈스코츠보로의
　　소년들〉, 1933년, 보드에
　　과슈, 27.1 × 40.8 cm, 노다
　　히데오 기념미술관.

8　디에고 리베라 〈도시
　　건설을 보여 주는 프레스코
　　제작〉, 1931년, 프레스코,
　　샌프란시스코 미술대학(SFAI).

9　디에고 리베라 〈디트로이트의
　　산업〉(부분), 1933년, 프레스코,
　　디트로이트미술관.

10　노다 히데오 〈뉴욕의
　　구두닦이〉(출전;

구보시마 세이치로,
『野田英夫スケッチブック(노다
히데오 스케치북)』, 彌生書房,
1985).

11　노다 히데오 〈카페테리아 풍경〉
　　(출전; 구보시마 세이치로,
　　『野田英夫スケッチブック(노다
　　히데오 스케치북)』, 彌生書房,
　　1985).

12　노다 히데오 〈귀로〉,
　　1935년, 캔버스에 유채,
　　97 × 146 cm, 도쿄국립근대미술관.

13　피테르 브뤼헐, 〈곡물
　　수확(추수하는 사람들)〉,
　　1565년, 목판에 유채, 119 × 162 cm,
　　메트로폴리탄미술관.

14　노다 히데오 〈브뤼헐의
　　'곡물 수확' 모사〉(부분)
　　(출전; 구보시마 세이치로,
　　『野田英夫スケッチブック(노다
　　히데오 스케치북)』, 彌生書房,
　　1985).

15　노다 히데오, 〈서커스〉, 1937년,
　　캔버스에 유채, 101 × 86.5 cm,
　　도쿄국립근대미술관.

변경에서 태어난 근대적 자아

마쓰모토 슌스케
〈의사당이 있는 풍경〉

이
와
테
岩
手

현립미술관을 보러 모리오카盛岡에 다녀왔다.
아내 F도 동행했다. 요즘 들어 계속 몸 상태가 좋지 않았던 F가
함께 가기를 무척 바랐던 이유는 마쓰모토 슌스케松本竣介(1912~
1948)의 작품을 보기 위해 떠난 간소한 여행이었기 때문이다.
슌스케는 F가 가장 좋아하는 화가 중 한 명이다.

이 책을 쓰기 시작할 무렵부터 모리오카에는 꼭
가 봐야겠다고 생각했지만 정년퇴직과 관련된 잡다한 업무로
시간을 내기가 어려웠고, 우리 부부 모두 건강이 그리 좋지
못했다. 무엇보다 아무래도 잦아들 기미가 보이지 않는 코로나19
상황 때문에도 좀처럼 기회를 내지 못했다. 마쓰모토 슌스케의
작품은 주로 도쿄국립근대미술관, 가나가와神奈川현립미술관,
그리고 군마현에 있는 오카와미술관에 소장되어 있다.
세 미술관에는 종종 찾아갔지만, 정작 화가의 고향이라 말할 수
있는 이와테현 모리오카시에는 아직까지 가 보지 못했다.
도쿄에서 꽤 멀어서 선뜻 결심하기 힘들었던 탓도 있다. 슌스케에
대해서 뭐라도 쓰려면 이와테현립미술관에 있는 초기 작품을
보지 않으면 안 된다고 생각하니 초조해졌다. 사춘기와 청년기의
슌스케를 길러 낸 이와테 지방의 풍토를 조금이라도 느껴 보고
싶었다.

'나'의 젊은 날과 마쓰모토 슌스케

　　　　　마쓰모토 슌스케라는 화가에게 마음을
뺏기며 그 존재를 강하게 의식하게 된 계기는
도쿄국립근대미술관에서 만났던 〈니콜라이 성당과 히지리
다리聖橋〉[1]ㄲ라는 작품이었다. 도쿄 오차노미즈御茶ノ水역 근처
풍경을 담은 그림이다.

　　프랑스에 가 보고 싶어도
　　프랑스는 너무나 멀어
　　하다못해 새 양복을 해 입고
　　홀가분한 여행길에 나서 볼 거나
　　─「여행길」,『순정소곡집』, 1925

　　　　하기와라 사쿠타로萩原朔太郎 ⊕가 쓴 이런 시 한 구절은
중학교에서 처음 알게 된 이래 기회가 있을 때마다 이따금씩
내 마음속에서 울컥 솟아나오곤 했다. 슌스케가 그린 풍경을
통해 나는 닿을 길 없던 유럽의 환영을 보았는지도 모른다.
그림 속 하늘에서 풍겨 오는 쓸쓸함, 다리의 질감에서
전해지는 따스한 친근감, 그리고 고독한 노인처럼 서 있는
교회당……. 더할 나위 없는 마쓰모토 슌스케의 세계
그 자체다. 슌스케는 '니콜라이 성당' 모티프에 상당히
매료된 듯 몇 점의 연작을 남겼다.
　　막 대학생이 된 1969년, 나는 아주 짧은 기간 니콜라이
성당이 서 있는 거리의 프랑스어 학원에 다닌 적이 있다. 벌써
반세기도 더 지난 일이다. 학생운동이 절정에 달한 때라 대학
강의는 거의 열리지 못했다. 투쟁하는 학우들에게 심정적으로
공감하는 면이 많았지만, 조선인인 나는 그들과는 다른 사명을

0 10cm

가져야 한다고 생각했다. 단적으로 말하면, "남북이 분단된 고통 속에서 신음하는 조국을 위해 공헌해야 한다. 그러기 위해서는 귀중한 한순간 한순간을 허투루 낭비해선 안 된다." 그런 생각이었다. 지금 떠올려 보면 풋내 나는 관념론으로 볼 수도 있고, 모국에서 유학 중이던 두 형의 영향을 받은 측면도 있었을 것이다.

여하튼 동맹휴교 속에서 수업은 거의 이루어지지 않았다. 그 기간을 헛되이 보내지 않으려면 하다못해 프랑스어 초급 정도는 익혀 두어야겠다는 초조한 심정이었다. 하지만 입학 후 한두 달 지나 대학에서 재일동포 학생운동(한국계)을 알게 되고, 서클 선배로부터 4월 혁명이나 사반四反 이념(반독재, 반봉건, 반외세, 반매판) 등에 대해 배웠다. 그들과 함께 일본 정부의 재일외국인 차별과 억압 정책에 반대하는 운동을 펼치면서 나는 빠르게 초심을 잃고 학원 수강을 포기해 버렸다. 지금 생각하면 가장 결정적인 이유는 당시 막연하게 감돌던 '혁명 전야'의 분위기에 사로잡혀 있었기 때문이라고도 할 수 있다. 내가 매료됐던, 그래서 나중에 졸업논문에서 다뤘던 주제도 파리 5월 혁명 속에서 학생들에게 열렬한 지지를 받았던 소설가 폴 니장이었다. 메이지대학이나 니혼대학 등 대학이 많이 집중된 간다神田와 오차노미즈 주변은 파리의 학생가 카르티에 라탱Le Quartier Latin을 본떠서 '간다 컬처 라탱'이라고 불렸다. 바리케이드로 봉쇄된 캠퍼스에서 들려오는 구호나 연설 소리를 등 뒤로하고, 프랑스어 학원에서 '논포리'(탈정치. 정치적 무관심을 뜻하는 논폴리티컬nonpolitical의 일본식 준말—옮긴이) 젊은이들과 "아베쎄abc"를 반복하는 시간을 참아 낼 수 없었다. 그렇다고 헬멧을 뒤집어쓰고 데모와 가두 투쟁에 열심이던 일본인 친구와도 제대로 된 의사소통은 힘들었다. 그들은 자국 일본의

식민지 지배 책임에 대해서는 너무나 무지하거나 무관심했기에
내 고민과 문제의식을 거의 이해해 주지 못했다. 그런 상황
속에 있던 나의 18세 무렵, 어설픈 로맨티시즘과 딱히 무어라
형용하기 힘든 고립감 속에서 배회했던 거리. 마쓰모토 슌스케가
그린 니콜라이 성당은 지금도 그때와 똑같이 그 거리에 서 있다.
내게 이 그림은 아픔을 동반한 젊은 날의 추억과 분리할 수 없는
정경이다.

마쓰모토 슌스케의 작품 중에는 인물상(여성과 소년)을
다룬 계열이 있지만, 내 흥미는 '니콜라이 성당' 연작, 혹은
뒤에서 이야기할 〈Y시의 다리〉처럼 건물과 도로, 다리를 그린
작품이 보여주는 독특한 색채와 조형미 쪽으로 더 향한다. 정밀한
설계도를 보는 듯, 이지적이라고 말할 법한 재미를 주면서도
미묘한 정서('애상'이라고 말하면 될까?)까지 띠고 있기
때문이다.

마쓰모토 슌스케에 관해서는 예전에도 몇 번인가 글을
쓴 적이 있다. 『나의 조선미술 순례』(반비, 2014)에서는 그의
대표작인 〈화가의 상〉圖, 〈서 있는 상〉圖ㅋ과 이쾌대의 〈푸른
두루마기를 입은 자화상〉을 비교하며 논하기도 했다. 마쓰모토
슌스케는 동료 화가 대다수가 전쟁을 찬미하고 전의를 고양하는
작품을 그렸던 시대에도 아이미쓰와 함께, 시류에 저항하며
시종일관 예술가로서의 양심을 지켜 낸 화가로 알려져 있다.
틀림없는 사실이지만, 그런 정의 안에 가둬 두고 그 사실에만
만족하는 태도에서는 신화화나 우상화로 이어질 위험도
느껴진다. 이 지극히 어려운 문제를 제대로 풀기 위해서는
슌스케의 작품 자체와 진지하게 마주하는 일부터 시작해야겠다는
생각이 들었다. 그래서 작정한 이와테 여행이기도 했다.

더구나 일본처럼 선진 열강의 압력으로 문호를 열면서
동시에 주변 민족을 침략하고 지배함으로써 근대화를 달성했던

9 0 _____ 10cm

3 0 10cm

나라라면, 질문은 더욱 복잡해질 것이다. 그 복잡한 난문이
예술적 질문의 형태를 띠며 저마다의 작품으로 나타난다.
뛰어난 예술적 기량의 소유자일수록 더욱 그러하리라. 내게
마쓰모토 슌스케는 그런 지난한 물음을 체현했던 화가인
셈이다.

슌스케의 색

　　"도쿄에서 먼 곳"이라고 썼지만 실제로 신칸센
'하야부사'호를 타면 두 시간 남짓밖에 걸리지 않는다. 그러니
'멀다'라는 뜻은 심리적 거리감이었던 것 같다. 모리오카가
있는 도호쿠東北 지방은 '미치노쿠陸奥'라고도 불리는데
'길 깊숙한 곳'이라는 의미다. '변경'이라 말해도 좋겠다.
그런 명명도 심리적 거리와 관계가 있을 것이다. 그 '길 깊숙한
곳'에서 어떻게 마쓰모토 슌스케처럼 세련된 근대적 자아가
태어날 수 있었을까. 슌스케 말고도 아와테 출신 미술가로
조각가 후나코시 야스타케, 화가 요로즈 데쓰고로萬鉄五郎 ⊕를
꼽을 수 있다. 이와테현립미술관은 세 작가의 컬렉션을
충실히 갖추고 상설 전시를 열고 있으니 아무래도 직접 찾아가
봐야 할 미술관이다.
　　일본 전역이 꿉꿉한 장마가 절정인 무렵이었지만
모리오카를 찾아간 날은 드물게도 활짝 갠 하늘 아래 신록이
내리쬐는 햇볕을 반사하며 반짝였다. 왠지 소년 시절에
각인된 조상의 땅 한국의 풍광이 떠올랐다. 태어나 처음으로
찾아갔던, 어머니의 고향 충청남도 논산의 풍경이다.
초가을이었고 신작로 가장자리를 따라 늘어선 포플러나무가
맑게 갠 하늘을 배경으로 빛났다. 나무 아래로 코스모스가

흔들거렸다. 그렇게 새파란 하늘은 일본에서는 본 적이 없었다. 생각해 보니 55년도 더 지난 일이다.

　모리오카와 함흥은 같은 북위 40도선 가까이 위치하는데, 모리오카의 명물도 '냉면'이다. 시내 중심가에는 냉면을 파는 식당이 눈에 띈다. 그중 몇 채는 재일동포가 경영하는 가게일 것이다. 제1세대는 어떤 사정으로 이리 먼 일본의 도호쿠 지방까지 흘러 들어왔을까. 요즘은 일본인 손님도 냉면을 즐겨 찾지만, 그렇게 되기까지 가게를 꾸려 오며 얼마나 힘겨운 나날을 보냈을까. 아무 가게라도 들어가 주인장에게 그런 이야기를 묻고 싶었지만, 아는 이가 없었기에 나는 그저 멋대로 상상을 펼쳐 볼 따름이었다.

　역 근처 호텔에 짐을 풀고 현립미술관으로 향했다. 도착해 보니 푸른 풀밭을 배경으로 서 있는 근사한 건물이다↲. 화가 마스다 조토쿠増田常徳 씨가 소개해 준 학예사 가토 도시아키加藤俊明 씨가 친절히 안내해 주었다.

　먼저 눈에 들어온 작품은 상설전시실 입구 옆에 놓인 대형 동상이다. 자세히 보니 두 다리 발목 아래와 왼팔 팔꿈치 아래가 파손된 상태다. 왼쪽 무릎 밑 정강이 언저리도 구멍이 크게 뚫렸다. 가토 씨의 설명에 따르면, 야나기하라 요시타쓰柳原義達 ⊕가

만든 〈바윗가의 여인〉④㉠이라는 작품이다. 원래는
리쿠젠다카타陸前高田시 야외에 전시해 놓았지만 2011년 3월 11일
동일본 대지진 때 쓰나미의 피해를 입었다. 깨진 기와 파편에
묻혀 있는 동상을 한 달 반이나 지나 발견하고 이곳으로
옮겨 결손 부분을 그대로 남겨 둔 채 전시하고 있다고 했다.
야나기하라는 후나코시 야스타케, 사토 주료⊕와 함께 일본
근대 조각계를 이끌었던 작가다. 후나코시의 작품 다수가 이곳
이와테현립미술관에 소장되어 있고, 사토의 고향이자 바로
이웃한 미야기宮城현의 현립미술관에는 사토 주료 기념관이
설립되어 있다.

상설전시실로 들어갔더니 큰 방 하나에 마쓰모토
슌스케와 후나코시 야스타케의 작품을 전시해 놓았다.
입구 왼쪽 벽에 걸린 작품은 〈봄의 스케치〉⑤㉠와 〈언덕
풍경〉⑥㉠㉠이다. 슌스케는 1912년 4월 19일 태어났으므로
각각 열일곱 살과 열아홉 살 때 제작한 그림인 셈이다.

도쿄에서 태어난 슌스케는 아버지의 사업 때문에 두 살 때
가족과 함께 이와테현 하나마키花巻시로 이사했고 열 살부터는
모리오카시에서 살았다. 현립사범학교 부속 소학교에서
모리오카 중학교로 진학했지만, 입학식 날 갑자기 고열이 났고
뇌수막염 진단을 받아 생사의 갈림길을 헤맸다. 다행히도
목숨은 건졌지만 평생을 청각장애자로 살게 되었다. 슌스케
그림의 특징인 푸른빛은 바다 속 밑바닥을 연상시키는데
청력 상실에서 온 '소리 잃은 세계'와 관계가 있을 것이다.
원래 엔지니어가 되고 싶었던 꿈도 청각장애로 포기할 수밖에
없었다. 하지만 많은 이가 지적했듯 슌스케는 장애를 탓하며
배배 꼬여 버린 성격이 아니었고, 비뚤어진 말과 행동을
보인 적도 전혀 없었다. 오히려 언제나 명랑하고 쾌활했으며
학업 성적도 무척 우수했다고 한다. 동생을 딱하게 여긴

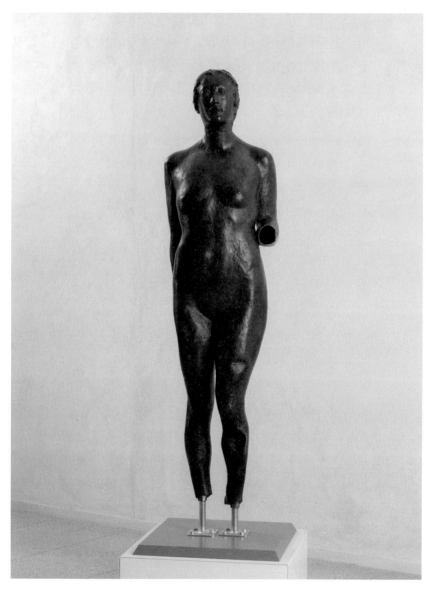

4

図5

0 ⎯⎯⎯⎯⎯⎯⎯⎯⎯⎯⎯⎯⎯⎯⎯ 10cm

0 *10cm*

형이 도쿄에서 보내 준 유화 도구 한 세트 덕분에 붓을 잡게
되면서 재능이 꽃피었다. 화가가 되기로 마음먹고는 중학교를
중퇴하고 상경하여 열일곱 살 나이로 태평양화회연구소에
들어갔다.

앞에서 본 두 그림은 화가를 지망하며 막 발걸음을
뗐던 초창기 작품이라 좀처럼 실물을 볼 기회가 없었다.
아직 독자적인 화풍이라고 볼 법한 무언가가 확립되어
있다고는 말하기 어렵지만, 이미 범상치 않은 재질이
엿보인다. 〈봄의 스케치〉는 깊고 어두운 푸른색으로 화가의
개성을 드러낸다. 〈언덕 풍경〉은 모리오카 자택 근처 언덕
위에 세워진 기후관측소를 그렸다. 이 그림에서 당시 화가
지망생에게 인기가 많았던 '풍운의 화가' 하세가와 도시유키의
영향을 읽어 내는 사람도 있다. 두 점 모두 무척 내 마음에
드는 그림이다.

전시 순서를 따라 앞으로 가 보니 〈서설〉⑦ㅒ이 있었다.
100호가량 되는, 생각보다 큰 그림이었다. '슌스케의
색'이라고도 말해도 좋을 깊은 청색을 기조로 한 화면
위로 역시 그의 특징인 가늘고 날카로운 선을 통해 건물을
묘사했다. 화면 오른쪽 아래에는 부인 사다코禎子를, 왼쪽에는
슌스케 자신을 그려 넣었다. 평화로운 주제라고도 말할 수
있지만 그림 전체에서 느껴지는 분위기는 무겁게 가라앉아
있다. 어딘지 불가사의한 그림이다. 오른쪽 여성이 입은 옷을
비롯해서 여기저기 조심스럽게 사용한 빨간색은 내게는
오히려 불길한 암시처럼 보인다.

〈서설〉은 1939년 《제26회 이과전》에 출품한 작품이다.
이 전람회에 제국미술학교(현재 무사시노미술대학)를
막 졸업했던 이쾌대도 〈석양 소풍〉을 출품한 바 있다. 한 해 전
열린 《제25회 이과전》에는 슌스케가 〈거리〉⑧ㅒ를, 이쾌대는

0 10cm

〈운명〉을 출품했다. 앞서 말한 〈화가의 상〉, 〈서 있는 상〉은
1941년과 1942년 《이과전》에 낸 작품인데, 이쾌대는 1939년에
이미 제국미술학교를 졸업하고 조선으로 돌아갔기 때문에
두 그림을 직접 보았는지는 알 수 없다.

살아 있는 화가

　　　　　이 작품을 발표하기 앞선 1937년, 슌스케는 아내
사다코와 힘을 합쳐 발행했던 잡지에 이런 소감을 남겼다.

> '신념'이란 말이 빈번히 입에 오른다. 하지만 오히려 현대의
> 지식인이나 젊은이에게 신념이 없다는 것은 그들에게 아직
> 반성하는 양심이 있다는 증거다. 신념의 부족보다도 몽매한
> 신념이 얼마나 크나큰 재앙이 되는지를 생각해 보고 싶다.
> ─『잡기장』, 1937년 4월호

1937년이라면 일본의 중국 침략전쟁이 발발한 해다. 그해가
저물 무렵에 일본군은 난징대학살 사건을 일으켰다. 그때부터
중국 전선은 진흙탕 싸움으로 변해 갔고, 1941년 진주만 공습에서
태평양전쟁으로, 그리고 1945년 히로시마·나가사키 원폭 투하를
거쳐 패전으로 이어졌다. 하지만 1937년 시점에서는 아직 많은
일본 국민이 승리의 기분에 들떠 있었다. 이런 시기에 몽매한
'신념'에 대해 떠드는 풍조를 회의적으로 바라보며 비판하는 글은
지성과 이성을 중시했던 너무나도 슌스케다운 입장 표명이었다.
그런 자세는 당연히 작품에도 반영되었을 것이다.
　　1939년 일본미술계에서는 후쿠자와 이치로를 중심으로 한
전위미술가들이 미술문화협회를 결성했지만, 한편으로

대일본종군화가협회가 발전적으로 해산하는 형태를
취하며 육군미술협회를 발족했다. 같은 해 7월에는 제1회
성전미술전람회가 개최됐다. 중국 침략전쟁이 장기화되면서
일본 국내에서는 문화적 동원 활동도 본격화됐고 그 탁류가
미술계까지 밀려들어 왔다.

1940년부터 일본 사회는 관민이 함께 일어나 '기원紀元
2600년' 축전 때문에 들썩였다. 천황제 내셔널리즘 풍조가
절정에 달했던 시기다. 그해 자유미술가협회는 '자유'라는
말을 붙이면 관헌의 간섭을 받게 될 것을 두려워하여
미술창작가협회로 이름을 바꿨다. 1941년 3월에는 후쿠자와
이치로와 평론가 다키구치 슈조가 검거됐다. 관헌은
초현실주의와 공산주의를 동일시하며 전위미술을 축출하기
위해 탄압 강도를 높여 갔다. 반년에 이르는 구류 생활 후
전향하여 석방된 후쿠자와는 협회에 나와 동료 화가들에게
"'앞으로 '초현실' 냄새가 나는 작업은 일절 그만둔다.'라고
선언했다. 1943년에는 미술계를 통제하기 위한 단체로서
일본미술보국회가 결성되어 '일본미의 확립', '민족의 윤리성
현현' 같은 구호를 외쳤다.

미술잡지 『미즈에』(1941년 1월호)에는 참모본부 정보부원
스즈키 구라조 등이 참석한 좌담회 「국방국가와 미술」이
게재됐다. 그 자리에서 스즈키는 다음과 같은 말을 거리낌
없이 내뱉었다.

화가는 국방국가 건설을 위한 사상전 부문을 담당해야만
한다. 그럴 수 없는 자는 외국으로 나가 줬으면 한다.
(……)
일류 화가를 목표로 삼기보다 국가를 위해 붓을
휘둘러야만 한다. (……)

창조의 세계에는 자유주의, 개인주의밖에 없는가? 그것밖에 없다면 회화와 조각은 그만두어라.

마쓰모토 슌스케는 『미즈에』에 실린 좌담회 기록을 읽은 뒤, 자청하여 같은 잡지 4월호에 반론을 집필했다. 아내 사다코는 '주부의 벗' 출판사에서 근무하면서 군 관련 업무를 맡고 있었기에 스즈키 소좌가 얼마나 무서운 사람인지 잘 알고 있었다. 실제로 화가 후루자와 이와미는 삽화에 참호 속으로 찔러 들어온 총검과 구멍 난 철모를 그렸다는 이유로 군도를 휘두르는 스즈키 소좌에게 위협당한 적도 있다고 말했다. 그런 스즈키에게 반론을 펼치겠다고 말했으니 사다코가 걱정했던 것도 무리는 아니다. 하지만 슌스케는 숙고한 끝에 「살아 있는 화가生きている畵家」라는 제목으로 반론을 발표했다. 이시카와 다쓰조石川達三⊕의 소설 「살아 있는 군대」를 의식한 제목이다. 이시카와는 1938년 난징대학살 사건 직후에 중국 전선에 종군했던 경험에 기초하여 「살아 있는 군대」를 썼다. 세간의 평가가 좋았지만 일본군 병사의 잔학 행위를 묘사했다는 이유로 발매금지 처분이 내려졌고 작가도 금고 4개월, 집행유예 3년의 유죄 판결을 받았다. 이 작품은 일본이 패전한 후에야 공식적으로 출간될 수 있었다.
슌스케는 기고문 「살아 있는 화가」에서 다음과 같이 주장했다.

우리도 국가를 생각하며, 국민 생활을 육성하기 위해 몸도 마음도 깎아 내는 심정으로 참고 있다. (……)
우리가 탐욕스레 유럽에서 흡수한 것은 그들을 극복하고 싶었기 때문이다. 하지만 이 10년, 20년이 공백이었다면, 그것도 불가능했으리라. (……)
아시아 민족이 문화를 찾아 미국이나 유럽으로 갔다면,

일본이 무력으로 아시아를 통일할 수 있어도 진정한 고도
국방국가는 만들 수 없을 것이다. (……)
스즈키 소좌는 예술에 보편적 타당성이 있는지 의문을
던지지만, 우리는 그것을 휴머니티라고 생각한다. (……)
국가 민족성도 휴머니티로 뒷받침되지 않는다면 충실한
예술은 탄생할 수 없다. (……)
국가 백년대계를 위해서! 라고 한다면 우리의 작업은
인간의 본원적 문제로 향하지 않으면 안 된다.

이렇게 말한 뒤 슌스케는 "이 한 편의 글은 나의 개인적
책임 아래 쓰였으며 내가 소속된 단체와는 어떤 관련도
없음을 덧붙여 둔다."라고 끝맺었다. 상당한 압박을 받으리라
각오하고 있었다는 점이 느껴진다. 실제로 글을 발표한 후
슌스케에게 미행이 따라붙었지만 검거까지는 되지 않았다.
분명 이 글은 당시 상황을 고려해 보면 상당히 작심한
발언이었다고 말할 수 있다. 다른 많은 화가가(화가에
한정되지 않고 언론인이나 지식인 대다수도) 이상한 것을
이상하다고 말하지 못하고 오히려 적극적으로 국가와 군부에
영합해 갔다. 이 점에서 자유와 개인의 존엄을 무엇보다도
존중했던 계몽주의자로서 슌스케의 면모가 또렷하게
드러난다. 전쟁이 끝난 후, 슌스케의 선언이 우뚝 선 두 자화상
이미지와 잘 어울린다고 평가받으며 드물었던 예술적 저항의
상징으로 여겨진 일은 충분히 납득이 간다.
하지만 슌스케의 논지를 다시금 냉정하게 읽어 보면,
군부에 대한 반대라고는 말할 수 있어도, 그리고 반군적이라는
태도는 매우 용감한 일이었다고 할지라도, 반전이라던가
반군국주의라고까지 평가할 법한 내용까지는 아니다.
미술평론가 우사미 쇼宇佐美承는 저서『구도의 화가 마쓰모토

슌스케 求道の畵家松本竣介』(1992)에서 이렇게 말했다.

슌스케가 군인에게 불려가 체포되거나, 『미즈에』가 발매금지
처분을 받지 않았던 까닭은 "나도 국가를 생각하고 있으며
'고도 국방국가', '세계 신질서 건설', '국가 백년대계'라는
표현처럼 이데올로기 자체에는 다른 의견이 없으며, 자기도
그러기 위해 노력한다."라고 거듭 강조했기 때문이리라.

우사미의 견해에 나도 대부분 동의한다. 게다가 이런 말이
군부의 압박을 피하기 위해 어쩔 수 없이 덧붙였던 것이라기보다,
고민 끝에 내린 (그 시점에서의) 본심이었으리라 생각한다.
슌스케도 전의를 고양하는 그림을 그린 적이 있다. 어쩔 수 없이
시류에 따랐다고 해석되는 경우가 많지만, 내 생각에는 아무래도
그렇지만은 않은 것 같다. 〈항공병 무리〉回라는 작품은 슌스케가
마지못해 그렸다기보다 전쟁이나 병사라는 테마에 화가로서
자신의 역량과 독창성을 쏟아 넣으려는 의도 아래 그린 작품으로
보아야 할 것이다.
　　전쟁 중에 펼친 예술적 저항의 전형으로 마쓰모토 슌스케를
꼽아 온 사람들은 어쩌면 자신이 저항할 수 없었던(하지 않았던)
'떳떳지 못함'을 벌충하기 위해, 더 강한 표현을 쓴다면 일종의
'자기변명' 대신 슌스케를 추켜세워 왔는지 모른다. 마쓰모토
슌스케는 분명 용기 있고 예술의 보편적 휴머니티를 주장한
화가다. 하지만 조선 민족의 일원이라는 입장에서 보면 그가 지닌
'휴머니티'의 범위 안에 조선인을 비롯한 아시아 피억압 민족이
포함될 수 있었는지는 의문이다. 왜냐하면 유럽이 그러했듯
보편적 휴머니티를 주장하는 일은 종종 제국주의와 모순 없이
양립한다는 사실을 지금 우리는 잘 알고 있기 때문이다. '보편적
가치'를 내걸고 '인도주의'를 제창하면서 그들, 제국주의자는

제3세계를 침략하고 수탈해 왔다. 이성이나 지성을 중시하며
제3세계를 '야만'이나 '비문명'으로 내려다보며 '문명화'를
스스로의 사명으로 삼았던 계몽주의자에 의해 전개된 길이었다.

　　마쓰모토 슌스케의 고향 이와테는 일본의 변경이라고
말할 법한 곳이지만, '문명개화'와 밀접한 문화적 풍토를 지닌
땅으로도 유명하다. 이곳에서 니토베 이나조新渡戸稲造 ⊕를 위시한
근대 일본의 '문명개화'를 담당한 지도자와 지식인이 탄생했지만,
그들은 서양 문명을 모델로 삼아 아시아 이웃 지역의 식민지
경영에도 힘을 쏟았다. 광신적인 군국주의와 동일하지는 않다고
해도 둘 사이를 구분하는 선을 어디서, 또 어디까지 그어야
할지는 지금도 이어지고 있는 난제라고 말할 수밖에 없다.
그들은 스스로를 야만적이고 잔인하며 무지했던 전근대적
군국주의의 피해자로서 인식하지만, 그 당시 상황의 한 측면일
뿐이라고 볼 수 있다. 군국주의에 저항한 점은 인정할 수 있지만,
근대 일본의 휴머니스트가 일본의 아시아 침략 슬로건이었던
'대동아주의' 이데올로기 자체에 근본적으로 반대했는지, 나아가
천황제 자체에 대해 비판적이었는지는 여전히 의심스럽다.
이는 지식인을 포함하여 많은 일본인이 피해 경험이라는 측면에
편중하여 자국의 전쟁을 파악하면서도 가해 경험에 관해서는
부족한 인식을 보이는 현상과 표리일체를 이룬다.

　　거듭 말하지만 마쓰모토 슌스케는 그런 시대 속에서 '최선'에
속하는 지식인이자 예술가였다는 사실만은 확인해 두고 싶다.
오히려 문제는 후세 사람들이 자기변명이나 정당화의 재료로서
그를 이용하는 점에 있다. 마쓰모토 슌스케를 가로막은 벽은
군국주의라는 시대적 제약에만 머무르지 않은, 일본 근대
그 자체에 깊게 뿌리내린 것이었다. 슌스케에게 그 벽을 뛰어넘는
일이 가능했는지 한눈에 살피기는 어렵다. 그 과제에 제대로
도전하기도 전에 너무 일찍 세상을 떠나고 말았기 때문이다.

1941년 무렵부터 화가들은 당국의 검열 없이는 전시를
열 수 없었고 미술관에서도 화랑에서도 전쟁화밖에 볼 수 없는
상황이 펼쳐졌다. 전쟁에 자진해서 협력한 후지타 쓰구하루
등은 군부로부터 후한 대접을 받았고 전쟁화 전람회는
승리감에 고취된 구경꾼으로 북적거렸다. 관제 미술단체에
가입하지 않으면 물감 같은 재료를 구하는 일도, 전시를 여는
일도 마음대로 할 수 없었다. 화가 대부분은 국책에 찬동, 혹은
영합하며 전의를 고양하는 그림을 그렸고 그런 그림이 국민
대다수의 지지를 받았다.

서양화가 미야모토 사부로는 1940년에 육군 촉탁으로
중국에 종군한 후, 1943년에는 영국령 싱가포르의 항복 장면을
그린 〈야마시타, 퍼시벌 양 사령관 회견도〉로 제국미술원상을
수상했다. 이 작품은 현재 도쿄국립근대미술관에 소장되어
있다. 미야모토는 일본 패전 후, 화려한 색채로 꽃과
여성을 장식적으로 그린 화가로 변신하여 미술대학 교수를
역임하는 등, 화단의 지도자적 위치로 살아남았다. 야마모토는
패전 후 10년 정도 지나 열린 어느 잡지의 좌담회에서
"그 시절이 좋았다."라며 전쟁기를 그리워하는 발언을 했다.
전쟁 중에는 자신의 작품이 국민 대중 다수에게 지지를
받았기에 화가로서 보람찼다는 의미다. 과연 정직한 속내라고
말할 수 있겠다.

전쟁과 미술이 최고조로 밀착되던 무렵인 1943년에
마쓰모토 슌스케는 선배 화가 이노우에 조자부로井上長三郎⊕를
찾아가서 "전쟁과는 상관없이 좋아하는 그림을 그리고
싶습니다."라며 그룹전을 개최하자고 말을 꺼냈다.
이노우에는 즉각 제안에 응해 "그림 솜씨 좋은 녀석들로만
모아 보자."라고 말하며 아이미쓰와 쓰루오카 마사오鶴岡政男의
이름을 거론했다. 여기에 이토조노 와사부로糸園和三郎,

오노 고로大野五郎, 데라다 마사아키寺田政明, 아소 사부로를 더해
멤버 여덟 명이 결정됐다. 단체 이름은 '신인화회'로 정했다.
첫 전시에 슌스케는 〈운하 풍경〉⑪⑩ 등을 출품했다. 하지만
《신인화회전》은 도합 3회밖에 열리지 못했고 마지막 전시가 된
제3회전은 긴자 시세이도 화랑에서 1944년 9월에 단 3일 동안
개최됐다. 앞에서도 말했듯 전시를 앞두고 소집된 아이미쓰는
〈자화상(흰 상의를 입은 자화상)〉을 남기고 중국 전선으로 떠나
결국 돌아오지 못하고 전사(병사)했다. 아이미쓰의 이 자화상은
앞서 보았던 슌스케의 두 자화상과 나란히 예술적 저항을
상징하는 작품으로 받아들여진다.

　되풀이해서 말하지만 신인화회에 모인 화가들도 적극적인
반전주의자는 아니었다. '좋아하는 그림'을 그리고 싶다는
일념으로 모인 자유주의자였다. 그 정도 움직임조차 허용하지
않았던 일본 군국주의의 집요함과 잔인함을 다시금 뼈저리게
느끼게 한다.

패전에 대한 예견이었을까

　　　　　　　이와테현립미술관 상설전시실에 있던 작품
가운데, 특히 언급해 두고 싶은 그림은 〈의사당이 있는 풍경〉▓
〖↞190쪽〗이다. 동행한 F는 이 그림 앞에서 발을 멈추고는
"어쩌면 이리 어두울까……."라고 중얼거리며 숨을 삼켰다.
무거울 정도로 흐린 하늘 아래, 폐허 같은 인상을 주는
국회의사당이 우뚝 솟은 장면이다. 왼쪽으로 높은 연통이
하나 서 있다. 의사당 쪽에서 원을 그리듯 마른 나무로 둘러친
길이 이어진다. 그 길을, 작고 검은 그림자가 짐수레를 끌고
내려온다. 국회의사당 주변은 도쿄의 중심지이며, 상업 지역처럼

0 _____ 10cm

번화하지는 않았다고 해도 이렇게까지 적막해 보일 리는 없다. 이 시점에 이미 태평양전쟁은 시작되었고 그해 4월에는 미군의 공습도 시작됐지만, 본격적인 대규모 전략 폭격은 1944년부터 일어났다. 국민 대다수의 눈에 패색은 아직 명료하게 들어오지 않던 시기다. 하지만 이 그림에 비친 슌스케의 심상 풍경은 눈앞에 닥쳐오는 패전을 예견하고 있는 듯 보인다.

전몰화학생 전시관인 '무언관'을 설립한 미술평론가 구보시마 세이치로 씨는 젊은 시절 이 그림과 처음 만났던 인상을 다음과 같이 술회했다.

짐수레를 끄는 인물은 '전쟁의 참화로 쫓겨난 이재민'처럼, 또는 '늙은 노동자'같이도 보였다. 노인의 실루엣만이 전쟁 중 몹시 황폐해진 도시 풍경 속에서 홀로 살아남은, 둘도 없는 생명을 상징하는 듯 생각됐다. 마쓰모토 슌스케란 사람이 얼마나 고독하고 처절한 그림을 그렸는지를, 그런데도, 얼마나 마음 깊숙한 곳까지 인간의 비애와 쓸쓸함이 숙연하게 전해 오는 그림을 그린 화가였는지를 생각했다.
— 『내가 사랑한 요절화가』, 고단샤신서, 1992

'짐수레'라고 하면 같은 이와테현립미술관 소장품인 사와다 데쓰로澤田哲郎⊕의 〈짧은 휴식〉回回이 떠오른다. 슌스케의 〈서 있는 상〉과 마찬가지로 1941년 《제29회 이과전》에 출품된 작품이다. 사와다는 모리오카시 미코다神子田에서 태어났다. 전쟁 전에는 가난한 저잣거리 사람의 정경을, 전후에는 시베리아 억류 시절의 생활 모습을 그렸다. 슌스케와도 친해 서로 예술적 자극을 주고받던 사이였다고 한다. 1942년에는 후나코시 야스타케까지 합세하여 모리오카에서 3인전을 개최한 적도 있다.

사와다가 수레를 끄는 인부를 매우 가까운 거리를 두고 포착했다면, 슌스케는 〈의사당이 있는 풍경〉에서 멀찍이 거리를 두고 수레를 풍경 속 작은 일부분으로 묘사했다. 슌스케의 작품에서 종종 드러나는 특징이다. 슌스케 작품에서 보이는 대상과의 '거리감'이라는 문제에 대해 나는 이런 생각을 한다.

슌스케는 비교적 유복한 가정에서 가족의 사랑을 듬뿍 받으며 자랐다. 학교 성적도 늘 우수했다. 하지만 그에게는 '청력을 잃었다는' 핸디캡(오히려 '특징'이라고 말해야만 할지도 모르겠지만)이 있었다. 민중으로부터 떨어진 위치에서 주로 책과 화집을 통해 얻은 지식과 관심을 기초로 자신의 예술적 경지를 개척한 화가였다. 사상의 근저에는 서양 문명을 향한 동경이 자리 잡고 있었고, '자유와 개인의 존엄' 같은 서양식 개념도 흐르고 있었다. 그런 의미에서 슌스케는 예컨대 같은 도호쿠 지방 후쿠시마 출신이자 빈농 가정에서 자라났던 세키네 쇼지와는 대조적이다. 일본의 집단주의적 문화 풍토 속에서, 특히 전쟁과 전체주의 시대에 자신이 선 위치를 지키면서 주체성을 관철하는 어려운 행위는 고독을 동반할 수밖에 없었을 것이다. 내 추측이지만 슌스케의 작품 아래에서 통주저음처럼 깔려 흐르는 '적막함'의 이유는 바로 '홀로 선 자의 고독'은 아니었을까. 동시에 이 점이 슌스케의 예술이 지닌 매력이라 할 수 있을 테지만.

공습이 격렬해진 1945년 3월, 슌스케는 아내와 자식을 시마네島根현 마쓰에松江로 보냈지만 자신은 도쿄에 그대로 남았다. 아이미쓰를 비롯한 친한 벗들이 소집되어 전장으로 떠났지만 슌스케는 청각장애로 징집에서 면제됐다. 그런 죄책감 때문에 슌스케는 공습으로 위험했던 도쿄에 머물렀던 것은 아닌가 해석하는 사람도 있다. 지나치게 올곧은 성격이었기에 그런 심리도 분명 없지는 않았겠지만, 한편으로는 소중한 가족을

지키겠다는 책임감도 강했으므로 서로 흩어지더라도 하나라도
살아남을 방도를 선택했다고 생각해도 이상하지는 않다。
하지만 이런 상황에서 어쩔 수 없이 취했던 선택이었다기보다
오히려 화가로서 매일매일 불타고 파괴되고 폐허로 변해
가는 도회 풍경을 제 눈으로 확인하고자 했던 화가 마쓰모토
슌스케의 모습을 나는 상상한다。 그런 폐허의 광경은 슌스케가
수년 전부터 예견해 왔던 장면이다。 이제 곧 예견은 차례차례
현실로 바뀌어 눈앞에서 전개되고 있다。 공습과 죽음의
공포마저 뛰어넘는 예술가의 호기심으로 폐허를 응시하는
마쓰모토 슌스케가 내 상상 속에 존재한다。 그런 광경을 그려
내고자 씨름하는 화가 한 명이 내 마음속에 살아 있다。

　　공습에서 간신히 살아남아 전후를 맞이한 슌스케는
이런 말을 남겼다。

　　　　맹렬한 불길로 모조리 쓸려나간 땅, 후끈 달아오른 시뻘건
　　　　고철과 기와 파편이 뒹구는 거리。 이를 아름답다고
　　　　말하려면, 그 밑으로 사라져 간 수많은 아름다운 생명,
　　　　사랑해야만 할 생명에게 기도를 올리지 않고서는
　　　　입 밖으로 꺼낼 수조차 없으리라。 하지만 도쿄나
　　　　요코하마의 불순물 모두를 불태워 버린 직후의 거리는
　　　　극한적으로 아름다웠다。
　　　　　　　　　　　—「잔해도쿄」,『도호쿠문고』 1946·2·1

　　혹시 〈초토 풍경〉 ① ⑫ ㅆ 이라는 작품을 해설하는
글이었을까。 화면 전체를 화염이나 피를 연상케 하는 빨강으로
칠해 놓은 그림이다。 과연 슌스케는 폐허에서 미를 발견했던
것이다。 이와는 별도로 〈교외(초토 풍경)〉 ① ⑬ ㅆ 라는
작품도 있다。 나는 이런 작품에 마음이 끌린다。 슌스케의

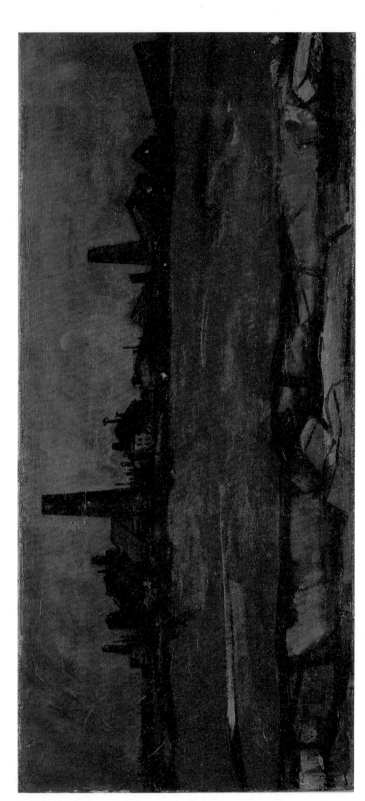

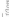

図3
図4

0 10cm

풍경화치고는 드물게도 하늘이 밝다. '폐허 속의 밝음'이라는 말을 떠올리게 한다. 다만 이 그림에서는 오랜 전쟁에서 해방된 기쁨은 그다지 느껴지지 않는다. 오히려 인간이 모두 죽음으로 절멸된 후, 아주 고요해진 도시를 저 멀리서 바라본 경치처럼 보인다. 마쓰모토 슌스케는 패전 후 3년이 지난 1948년 6월 8일, 《제2회 연합미술전》에 출품할 작품을 그리던 중 지병인 기관지 천식이 악화되어 고열에 시달리다 갑자기 세상을 떠났다. 36년 2개월의 삶이었다. 고향 친구였던 화가 사와다 데쓰로가 슌스케의 시신을 닦아 염습했다고 한다.

불가사의한 땅, 이와테

이와테현립미술관 상설전시실에는 〈Y시의 다리〉[1][4] 연작 중 한 점이 걸려 있다. 스케치북을 손에 들고 나날이 궁핍해지던 전쟁기 도쿄 근교를 부지런히 돌아다니던 슌스케는 자기다운 풍경화 여러 점을 그렸다. Y시라는 곳은 요코하마를 뜻하지만 실재하는 풍경을 충실히 캔버스에 옮긴 그림은 아니다. 언젠가 있었을 법한 모습을 재구성하여 화가가 직접 만들어 낸 풍경이다. 이 작품에서도 다리와 계단 같은 건축물을 향한 조형적 관심이 잘 드러난다. 수면과 하늘의 색채가 뿜어내는 매력에 관해서는 반복해서 말할 필요가 없을 정도다.

슌스케와 몇 번이나 2인전을 열었던 조각가 후나코시 야스타케가 나중에 이 그림에 대해 이야기한 적이 있다. 친한 벗에게 보내는 진혼가이기도 하리라.

저 다리 위쪽에서 손을 흔들며 슌스케는 내 쪽으로 돌아왔다. "어두워졌으니 돌아가자."라고 말하며 스케치북을 덮었다.

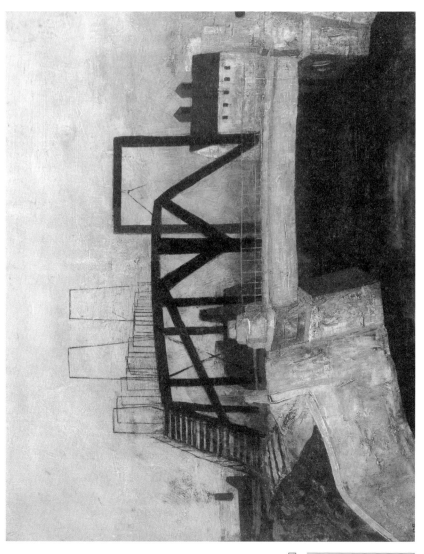

図
4

0 10cm

하지만 후나코시는 나중에야 깨닫는다.

나는 한 번도 이 근처에 온 적이 없었다. 슌스케와 함께
요코하마에 간 적도 없었다는 사실도 깨달았다. (……)
슌스케의 그림 〈Y시의 다리〉를 몇 번이나 보고 있자니,
어느덧 내가 저 그림 속으로 들어가 상상은 현실로 바뀌었고
나도 그림 속에 새겨져 버렸던 건 아닐까.
　　　　　─ 후나코시 야스타케, 『큰 바위와 꽃잎 -
　　　후나코시 야스타케 그림문집』, 지쿠마 문고, 1998

　　같은 상설전시실에는 후나코시 야스타케의 작품도 전시되어
있다. 1912년에 태어난 후나코시는 모리오카중학교에서 슌스케와
동급생이었다. 유명한 현대 목조 조각가 후나코시 가쓰라舟越桂가
야스타케의 아들이다. 후나코시 야스타케는 이른 시기부터
가톨릭에 귀의해 신앙에 뿌리내린 작품을 많이 제작했다.
〈나가사키 26순교자 기념상〉과 〈하라 성〉은 그중에서도 명작으로
꼽힌다.
　　이와테현립미술관에 있는 후나코시 야스타케 작품도 모두
감상할 만한 가치가 충분하지만 그중 가장 인상적인 한 점만
소개해 두고 싶다. 〈다미앵 신부〉⑰⑱라는 조각 작품이다. 다미앵
신부Father Damien는 벨기에 사람이며 호놀룰루에서 사제가 되었다.
한센병 환자 수용지였던 하와이 모로카이 섬으로 자원하여
선교를 떠났다. 결국 자기도 발병하여 섬에서 삶을 마감했다고
한다.
　　이와테현립미술관에는 마쓰모토 슌스케, 후나코시
야스타케의 전시실과 별도로 요로즈 데쓰고로의 작품만을 진열한
방도 있다. 이곳 역시 전시 구성이 매우 충실하다. 요로즈는

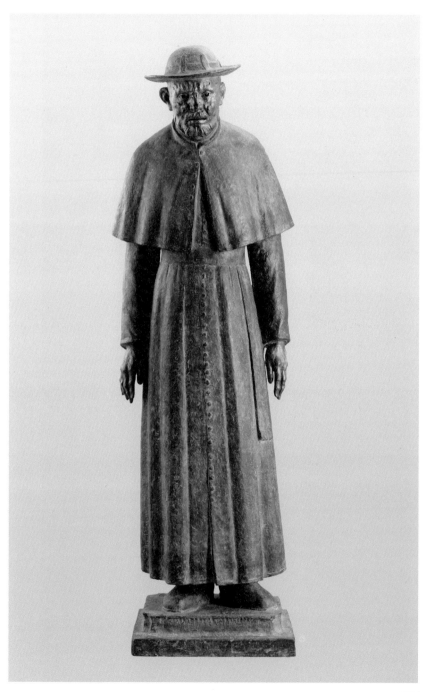

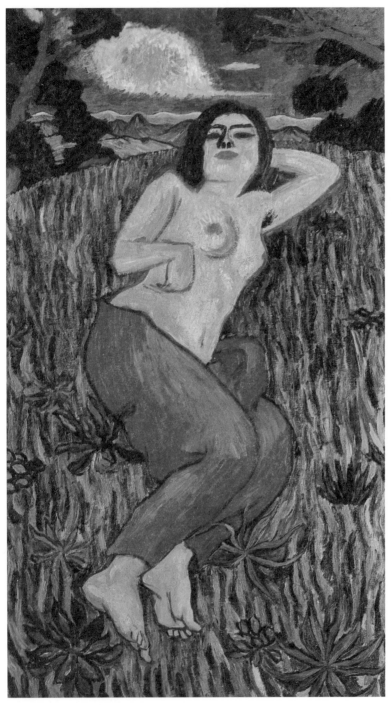

1 6 0 10cm

17　0 ——————— 10cm

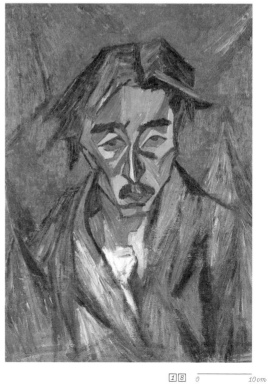

18　0 ——————— 10cm

1885년 모리오카에서 가까운 도와東和읍 쓰지자와土沢라는
마을에서 태어났다. 일본 포비즘(야수파)의 선구적 실천자였던
요로즈는 1912년 도쿄미술학교 졸업 작품으로 〈나체
미인〉⒃◂을 제출했다. 이와테현립미술관 상설전시 중에서는
자화상 두 점만 소개해 보려 한다. 〈구름이 있는 자화상〉⒄◂과
〈빨간 눈의 자화상〉⒅◂이다. 후나코시에 대해서도,
요로즈 데쓰고로에 대해서도 쓰고 싶은 이야기는 많지만,
다음 기회로 양보해야겠다. 이런 작가의 작품을 볼 수 있었던
이와테현립미술관 관람은 나와 F에게 기대 이상으로 만족스런
시간을 가져다주었다.

좋은 전시를 봤다는 마음에 뿌듯했지만 꽤 지친 몸으로
숙소로 돌아왔다. 저녁은 숙소 근처에서 '냉면'을 먹었다. 맛은
그럭저럭 괜찮았지만, F는 한국의 한홍구 교수가 안내해 준
서울 통인시장 근처에서 먹은 냉면이 여태까지 가장 맛있었다고
했다.

숙소 근처에 큰 강이 흘러서 물어봤더니 "기타가미
강北上川이에요."라고 했다. 예전부터 이 강을 무척 보고 싶어 했던
F는 안 그래도 이번 여행 중에 기회가 있으면 좋겠다고 바라던
참이었다. 다리 위에 서서 강기슭을 바라보니 커다란 버드나무가
푸른 자태를 뽐내고 있었다. 해 질 무렵, 장마 기간 중인데도
맑게 갠 하늘 위로 북쪽 지방다운 시원한 바람이 불어왔다.
F가 노래를 시작했다.

부드럽게 초록 물드는 버드나무,
기타가미 강기슭 눈에 어른거려
나를 울리려 하네

이와테 출신 시인 이시카와 다쿠보쿠石川啄木가 지은 단가이다.

단명한 천재 시인 이시카와 다쿠보쿠는 이 노래처럼 서정적인
작품으로도 잘 알려졌지만 천황 암살을 도모했다는 혐의로
고토쿠 슈스이를 비롯한 사회주의자, 무정부주의자가
처형당한 '대역사건'에도 관심을 보였다. "나는 아네/
테러리스트의 슬픈 마음을……"이라고 노래를 불렀고,
일본이 '조선병합'을 강행했던 일에 대해서 "지도 위 조선국에
시커멓게 먹을 칠해 가며 가을 바람소리를 듣네."라고 읊었다.
일본의 근대와 그 시발점에 근본적인 위화감을 표명한 진보적
의식의 소유자였다. 이시카와 다쿠보쿠는 겨우 스물여섯에
결핵으로 요절했다.

다쿠보쿠가 태어났고, 마쓰모토 슌스케, 후나코시
야스타케, 요로즈 데쓰고로, 그리고 이 원고에서는 다루지
않았지만 『은하철도의 밤』을 쓴 미야자와 겐지宮澤賢治가 살았던
이와테는 불가사의한 땅이다. 나와 F의 이와테 여행은 다음 날
쓰지자와에 있는 요로즈 데쓰고로 기념미술관으로 이어지지만
여기서 마무리하고 다음을 기약하려 한다.

하기와라 사쿠타로(1886~1942)

군마현 출신의 시인. 병적이라고 할 정도로 근대인의 우울, 고독, 신경쇠약, 허무 등의 감정이 짙게 드리워진 분위기와 표현을 특징으로 한다. 1917년에 발간한 첫 시집『달을 향해 짖다月に吠える』는 현대어를 자유자재로 구사하여 구어 자유시의 아름다움을 완성했다는 평가를 받았고 다카무라 고타로와 더불어 '일본 근대시의 아버지'라고 불리고 있다. "인간이 감정을 완전히 표현하고 싶은 경우, 말로만은 절대 도움이 될 수 없다. 음악과 시가 있을 뿐."이라는 하기와라의 언급에서도 알 수 있듯 시 속의 음악적 도취를 추구했고, 음악과 미술에도 조예가 깊었다. 1930년대 중후반부터는 일본 전통으로 회귀를 보이며 국수주의자라는 비판에 처하기도 했다. 그 밖의 시집으로『우울한 고양이青猫』,『빙도』등이 있다. 서경식은『소년의 눈물』에서 최초로 샀던 시집 속에 나오는 하기와라 사쿠타로의 작품「귀향」속 "모래자갈 같은 인생이런가."라는 시구에 매혹당한 젊은 시절을 회상한 바 있다.

요로즈 데쓰고로(1885~1927)

이와테현 출신의 서양화가. 다이쇼 시대와 쇼와 초기에 활약했다. 도쿄미술학교를 졸업했으나 스승이던 구로다 세이키를 중심으로 한 아카데미즘 화풍과는 거리를 두었다. 기시다 류세이, 다카무라 고타로 등과 퓨잔회를 결성하고 다이쇼 개성파 미술을 이끌었다. 후기인상파와 포비즘(야수파)에 대한 관심을 바탕으로 빈센트 반 고흐와 앙리 마티스의 작품에 영향을 받았다. 일본 포비즘의 선구적 작품〈나체 미인〉을 비롯해, 입체파의 접근이 드러나는〈기대 선 사람〉,〈빨간 눈의 자화상〉등의 대표작을 비롯해 개성이 넘치는 독특한 자화상 작품을 많이 남겼다. 만년에는 일본화와 수묵화(남화)의 제작과 연구에 힘썼다.

야나기하라 요시타쓰(1910~2004)

효고현 출신의 일본 근현대 조각을 대표하는 작가. 나부 입상과 비둘기 등의 작품으로 잘 알려져 있으며 사토 주료, 후나코시 야스타케와 함께 전후 일본 조각계를 이끌었다. 일본미술학교 입학 이후 아사쿠라 후미오에게 배웠지만, 로댕의 생명주의에 강하게 영향을 받은 다카무라 고타로 같은 조각가에게 매료되었다. 43세에 4년 동안 프랑스에서 작업하며 자코메티와 마리노 마리니 등의 조각과 접하면서 기존의 아카데믹한 작품 경향에서 벗어났다. 동물애호협회로부터 새를 소재로 한 작품을 의뢰받고 비둘기와 까마귀를 독특한 표현으로 제작하여 유명해졌다.〈개의 노래〉,〈빨간 머리카락을 한 여인〉등의 대표작을 남겼다.

사토 주료(1912~2011)
미야기현 출신의 조각가。도쿄미술학교 조각과를 졸업하고 신제작파협회
창립에 조각부로 참여했다。1944년에 병역으로 시베리아에 억류되었다가
패전 후인 1948년에 귀국했다。신제작파협회, 현대일본미술전, 일본국제미술전
등에 출품하며 구상 조각의 대표 작가로 활약했다。1960년 〈일본인의 얼굴〉을
주제로 한 연작으로 다카무라 고타로 상을 수상했고 인물, 특히 여성의 신체를
목조와 청동으로 생생하게 표현한 작품으로 유명세를 떨쳤다。책의 디자인,
장정 작업에도 힘을 쏟았다。고향인 미야기현미술관에 〈사토 주료 기념관〉이
병설되어 일본에서 가장 많은 약 600점의 조각 작품이 소장되어 있다。

이시카와 다쓰조(1905~1985)
사회성이 농후한 풍속소설의 개척자로 알려진 소설가。아키타현에서 태어나
와세다대학 문학부를 거쳐 브라질에서 잠시 생활했다。브라질 이민 경험을
바탕으로 쓴『창맹』은 가난한 이민 농민의 삶과 슬픔을 다룬 기록 소설로 제1회
아쿠타가와 상을 받았다。중일전쟁 당시 상하이와 난징 등에서 취재한 내용을
토대로 삼았던『살아 있는 병사』에서는 위안소, 일본군의 민간인 살해와 약탈,
일본 병사의 착란 상태 등 전장의 생생한 풍경을 묘사했다。이러한 이유로
발매금지 처분을 당하며 전쟁기의 대표적인 언론 탄압 및 필화 사건으로
알려졌다。전후에는『바람에 흔들리는 갈대』,『인간의 벽』,『우리들의 실패』등
사회 속에서 벌어지는 개인의 생활과 사랑, 결혼 풍속 등의 주제를 다뤘고, 기록적
수법에 따라 명확한 문제의식을 드러낸 작품으로 베스트셀러에 올랐다。

니토베 이나조(1862~1933)
메이지 시대에서 다이쇼 시대에 걸쳐 활동했던 교육자, 사상가, 정치가,
농업경제학자, 농학 연구자。이와테현 모리오카에서 태어나 삿포로 농학교와
미국 존스홉킨스 대학에서 공부했다。국제연맹 사무차장과 도쿄여자대학 초대
학장을 역임했으며 대표적 저술로『무사도』가 있다。일본의 식민지 정책에 관한
연구로 영향을 미쳤는데 서구 제국의 식민지 경영처럼 단지 경제적 수탈지로
식민지를 파악하지 말고 문명국의 입장으로 식민지에 선진 문명을 전파하여
개화해야 한다고 주장했다。

이노우에 조자부로(1906~1995)
고베에서 태어난 서양화가。중국의 다롄에서 소년기를 보낸 후 도쿄로 돌아와
태평양화회연구소에서 그림을 배웠다。'이케부쿠로 몽파르나스'라고 불리던
지역에서 살면서 포비즘과 초현실주의에 영향을 받은 작품을 제작하며

독립미술협회와 미술문화협회를 중심으로 활동했다. 전쟁기의 작품은 어둡고 염세적이라는 평가 속에서 전시장에서 작품이 철거되는 일도 벌어졌다. 전쟁화 일색이던 당시 화단에서 아이미쓰, 쓰루오카 마사오 등과 함께 신인화회를 결성하여 자신이 그리고 싶은 그림을 추구했다. 전후에는 자유미술가협회에 참가했고 전범 재판을 소재로 삼거나 노동자 군상이나 베트남 전쟁 등의 사건을 묘사하는 사회비판적인 작품을 제작했다.

사와다 데쓰로(1935~1998)
모리오카현 출신의 서양화가. 중학교를 졸업 후 상경하여 문화학원 등에서 후지타 쓰구하루에게 그림을 배웠다. 화단의 아웃사이더 같은 존재로 단체에 소속되지 않았지만, 초기에《이과전》에 출품하며 고향 선배인 마쓰모토 슌스케와 알게 되었고 1942년에 모리오카에서 조각가 후나코시 야스타케까지 가세하여 3인전을 열었다. 전쟁기에 시베리아에 억류되었다가 귀국한 이후, 걸인이나 빈민, 굶주린 개, 희극 배우 등의 모티프를 쓸쓸함과 애수가 떠도는 분위기로 섬세하게 표현했다. 이후 뉴욕을 무대로 추상화 작업을 펼치며 높은 평가를 받았다.

■ 마쓰모토 슌스케, 〈의사당이
있는 풍경〉, 1942년, 캔버스에
유채, 60.8×91.3cm,
이와테현립미술관.

1 마쓰모토 슌스케, 〈니콜라이
성당과 히지리 다리〉, 1941년,
캔버스에 유채, 37.7×45cm
도쿄국립근대미술관.

2 마쓰모토 슌스케, 〈화가의
상〉, 1941년, 나무판에
유채, 162.4×112.7cm,
미야기현미술관.

3 마쓰모토 슌스케, 〈서 있는
상〉, 1942년, 캔버스에
유채, 162×130cm,
가나가와현립근대미술관.

4 야나기하라 요시타쓰,
〈바윗가의 여인〉,
1978년, 브론즈, 240cm,
리쿠젠다카다시 교육위원회
陸前高田市教育委員會(도판
제공: 이와테현립미술관).

5 마쓰모토 슌스케, 〈봄의
스케치〉, 1929년, 나무판에
유채, 23.7×33cm,
이와테현립미술관.

6 마쓰모토 슌스케, 〈언덕
풍경〉, 1931년, 나무판에 유채,
24×33cm, 이와테현립미술관.

7 마쓰모토 슌스케, 〈서설〉,
1939년, 나무판에
유채, 112.1×161.9cm,
이와테현립미술관.

8 마쓰모토 슌스케, 〈거리〉,
1938년, 나무판에 유채,
131×163cm, 오카와미술관.

9 마쓰모토 슌스케, 〈항공병
무리(시험제작)〉, 원작 소재
불명, 1941년(이과구실회

항공미술전시회에 출품).

10 마쓰모토 슌스케, 〈운하
풍경〉, 1943년, 캔버스에 유채,
45.5×61cm, 개인소장.

11 사와다 데쓰로, 〈짧은
휴식〉, 1941년, 캔버스에
유채, 162.1×112.1cm,
이와테현립미술관.(도판 제공:
이와테현립미술관)

12 마쓰모토 슌스케, 〈초토 풍경〉,
1946년 무렵, 캔버스에 유채,
23.6×53.2cm, 나카노미술관.

13 마쓰모토 슌스케, 〈교외(초토
풍경)〉, 1946~47년, 캔버스에
유채, 27.3×45.5cm,
이와테현립미술관.

14 마쓰모토 슌스케, 〈Y시의
다리〉, 1942년, 캔버스에 유채,
37.8×45.6cm, 이와테현립미술관.

15 후나코시 야스타케, 〈다미앵 신부〉,
1975년, 브론즈, 199×65×61cm,
이와테현립미술관.(도판 제공:
이와테현립미술관)

16 요로즈 데쓰고로, 〈나체 미인〉,
1912년, 캔버스에 유채, 162×97cm,
도쿄국립근대미술관.

17 요로즈 데쓰고로, 〈구름이 있는
자화상〉, 1912년, 캔버스에 유채,
59.5×45.5cm, 이와테현립미술관.

18 요로즈 데쓰고로, 〈빨간 눈의
자화상〉, 1913년, 60.7×45.5cm,
이와테현립미술관.

후
기

　　한국 독자를 염두에 두고『월간미술』에 여덟 번에
걸쳐 연재했던 에세이를 여기서 일단락 짓고 단행본으로 묶어
낸다.

　　이 기획은 원래 일본미술사 연구자이자 졸저의 번역도
여러 번 맡아 준 최재혁 씨와 그의 파트너 박현정 씨의 권유로
시작할 수 있었다. 두 사람이 '연립서가'라는 출판사를
시작하면서 첫 번째 책을 맡아 달라고 내게 과분한 제안을
했다. 나는 진심으로 기쁘게 받아들였다.

　　두 사람과 함께 기획을 검토하면서 적어도 다음 두 가지에
초점을 맞춘 책으로 방향이 결정되었다.

　　첫 번째는 '일본 근대미술'을 주제로 할 것. 한국에서
자기를 이해하기 위해서는 '일본'을 제대로 아는 일이 피할 수
없는 과제임에도 불구하고, 일본 근대미술은 생각보다
알려지지 않았으며 그다지 이야기조차 되지 않는 상황이라고
느꼈기 때문이다. 다만 교과서적인 지식 제공을 목적에 두지
않고, '서경식'이라는 한 재일조선인의 시좌에서 자유롭게
이야기해 보고 싶었다. '서경식의 시좌'라고 해도 몇 마디
간단한 말로는 설명하기 힘들다. 감히 말해 보자면 일본이건

한국이건 어떤 '국민'으로서 시점이 아니라, '국민화'되지 않는(하지 않는) 소수자의 시선이라는 의미다. 다만 이 시점을 사회비평이나 역사평론 같은 분야가 아닌, 일반적으로는 '비정치적'이라고 이해되는 '미술'이라는 영역에서 관철하기란 쉽지 않다. 내가 이 작업에 어느 정도 성공했는지는 독자 여러분이 판단할 수 있을 것이다.

두 번째는 서술 방식, 이야기하는 방식으로 나의 예전 책 『나의 서양미술 순례』이후 써 왔던 '기행 에세이'라는 형태를 취하기로 한 점이다. 기행 에세이 형식은 앞서 말한 나의 '시좌'를 밝히는 데도 바람직하다고 생각하기 때문이다. 또한 이 기획을 다듬어 가던 당시는 한국과 일본 간의 정치·외교 관계가 이미 곤란한 지경에 와 있었기는 해도, 지금처럼 '최악'의 상황까지는 아니었다. 관광객이나 유학생을 비롯해서 한국에서 일본을 찾는 이도 적지 않았다. 나는 그들이 일본 여러 미술관을 한번 찾아봐 주었으면 좋겠다는, 특히 '근대미술' 작품과 만나 주셨으면 하는 희망을 갖고 있었다. 그래서 각지의 미술관을 다녀온 내 감상을 묶어, 독자가 '여행 안내서'로도 읽을 수 있는 기행문을 목표로 삼았던 셈이다.

2020년 2월 말, 한국에서 최재혁, 박현정 씨가 일본에 왔을 때, 우리는 사이타마埼玉현 히가시마쓰야마東松山시에 있는 '원폭도·마루키미술관'을 찾았다. 연재를 시작한다면 마루키 이리와 도시 부부의 작품은 꼭 다루어야 한다고 생각했기에 예비 조사를 할 심산이었다. 하지만 이미 그때는 일본과 한국 모두 코로나 대유행의 불길한 조짐이 시작되던 참이었다. 결과적으로는 불확실한 전망 속에서 『월간미술』연재를 시작할 수밖에 없었고 사태는 장기화되었다. 많은 미술관이 문을 닫았고, 도쿄에서 지방으로 가는 간단한 여행도 불가능한 시기가 찾아왔다(그리고 상황은 여전히 계속되고 있다). 결국 마쓰모토

슌스케를 다룬 마지막 장을 제외하면 당초 마음에 그렸던 형식을 제대로 실현하지 못하고 이렇게 우선 일단락 지어야 했던 것이다.

아쉽다면 아쉬운 일이지만, 어느 측면에서는 팬데믹 상황을 통해 '미술'의 의미를 다시금 생각할 좋은 기회를 가졌다고도 말할 수 있다. 이런 생각을 하며 나는 정년퇴직 전 마지막 1년 동안 '예술학' 강의에서 나카무라 쓰네, 피테르 브뤼헐, 에곤 실레, 케테 콜비츠처럼 '죽음'을 표상했던 화가를 다루었다. 학생들의 반응도 예년보다 민감했다는 생각이 든다.

정년퇴직 전 마지막 해의 수업은 대부분 온라인으로 이루어졌다. 나로서는 과거 스무 해 동안 지속해 온 강의 형식을 크게 변경할 수밖에 없는 난제였다. 덧붙이면 정년퇴직 자체가 예상을 크게 벗어나는 큰일이었다. 무언가를 끝맺는다는 것은 시작하기보다 훨씬 어렵다. 인생도 마찬가지다. 아니, 인생은 당사자의 의사와는 관계없이 시작되어 버린다. 그런데도 누구도 인생을 끝맺는다는 크나큰 사건으로부터 달아나기란 불가능하다. 생각해 보면 불합리하다. 내가 앞으로 마주하게 될 과제도 이런 것이리라.

이번 책에는 다루지 못했거나, 혹은 간단하게만 언급한 미술가도 있다. 앞으로 다시 기회가 주어진다면, 아래에 생각나는 대로 이름을 올린 미술가에 관해서도 꼭 써 보고 싶다. 모두 내가 편애하는 미술가다.

먼저 〈원폭도〉를 그린 마루키 이리와 마루키 도시 부부, 〈초년병애가〉를 제작한 판화가 하마다 지메浜田知明, 7장 마쓰모토 슌스케를 찾아간 여행에서 잠깐 이야기한 요로즈 데쓰고로, '광기 어린 천재화가' 하세가와 도시유키, 미기시 고타로三岸好太郎, 시베리아 억류 경험을 그린 가즈키 야스오香月泰男, 일본화의 귀재였던 요코야마 미사오横山操,

'최후의 자화상 화가' 가모이 레이鴨居玲에 관해서도, 그리고
무언관에 유작이 소장된 전몰화학생의 이야기도 써 보고
싶다. 다만 '다음 기회'가 주어질지 어떨지, 주어진다 해도
내가 그 작업을 해낼 수 있을지 지금은 미지수다. 여기선 다만
나 개인의 희망을 적어 둘 따름이다.

　　지금 세계는 코로나 팬데믹과 (미얀마나 벨라루스,
우크라이나 등에서 벌어지는) 거친 정치적 폭력이 횡행하는
이중고의 한복판에 있다. 출구는 쉽게 보이질 않는다. 이러한
시대 상황 속에서 '미술'을 이야기한다는 건 의미가 있을까.
나는 그렇다고 생각하지만 독자 여러분의 생각은 또 어떨까.

　　마지막으로 이 책이 나오기까지 힘을 아끼지 않은
'연립서가'의 두 분께 다시 한 번 감사를 전하며 어려움 많을
앞길에 행운을 기원한다. 덧붙여 이 책에서 다룬 일본과 조선의
'근대'에 관한 문제는 졸저『나의 조선미술 순례』(반비, 2014)를
참조해 주신다면 기쁘겠다.

　　2022년 4월 17일 신슈에서
　　서경식

옮
긴
이
의

글

　30여 년 전 『나의 서양미술 순례』(창비, 1992)로
시작했던 서경식 선생의 미술 순례가 『나의 조선미술
순례』(반비, 2014)에서 '조국'을 경유하여 드디어 나고
자란 곳, 일본을 찾아 발걸음을 내딛는다. 열세 살 사춘기
소년 서경식을 미술에 눈뜨게 했던 원체험인 오하라미술관
견학으로 시작하는 이번 여정은 그래서인지 아스라하고
정겨운 '시간 여행' 같은 느낌을 주기도 한다.
　하지만 선생은 오랫동안 쓰고 싶었으나 회피해 온
영역이었다고 한다. 일본미술을 향해서는 "단순히 친근하다고
말하고 끝내 버릴 수 없는" "애증 섞인 굴절된 마음"이
있었다고 고백하기도 했다. 그러니 이 책은 자기라는 존재가
"무엇에 침윤당해 왔고 어떻게 형성되었는가를 미의식의
수준에서 되돌아보려는" 시도로 정의할 수 있겠다. 가장
친근한 대상이 '침윤'이라는(혹은 침식당했다는) 부정적
뉘앙스를 띤 말로 표현되는 사정은 무엇일까. 이 대목에서
나는 '언어의 감옥에 갇힌 수인'이라는 그의 유명한 언급을
떠올렸다. "빼어난 일본어 표현"이라는 평가를 받았던
일본에세이스트클럽상 수상 소감의 한 구절이다.

나는 일본의 식민 지배를 반대한다. 그 연장선에 위치하고
있는 재일교포들에 대한 일본의 차별정책을 반대한다.
식민 지배의 죄과를 부인하면서 역사를 왜곡하는 일본
우익의 사상을 반대한다. 그러나 역설적이게도, 나는
이 모든 것들을 일본어로 사고하고 일본어로 표현하고 있다.
일본어를 거치지 않는다면 나의 사고며 표현 행위마저도
모두 불가능하다. (……) 요컨대 '나'라는 존재는 일본어라는
'언어의 감옥'에 갇힌 수인인 것이다.

—『소년의 눈물』, 돌베개, 2004

그렇다면『나의 일본미술 순례』는 서경식 선생이 처해 온
언어 감각의 분열이 미적 감각에 적용된 책이라고도 볼 수
있겠으나, 그는 이 상황을 비단 자신에게만 국한하지 않고 한국의
독자에게 문제의 공유를 제안한다. 근대라는 시대, 수십 년에
걸쳐 식민지 지배를 받았던 "조선인이라는 존재는 식민지 경험을
통해 종주국의 미의식에 침투당한 사람들이라는 의미 또한
갖고 있"기 때문이다. 우리 문화가 세계의 중심으로 떠올랐다며
떠들썩한 'K-'의 시대에 (해방되고도 80년에 가까워지는
이 시점에) 굳이 지난 세기의 어두운 기억을 되살리는 것은 어떤
의미에서 퇴행적이진 않을까, 혹은 이미 너무나 많이 들어온
'식민 잔재 청산'의 미술 버전은 아닐까. 그렇게 생각하는 독자도
있을지 모르겠다. 이에 관한 판단은 접어 두고, 잠깐 이 책과
관련된 개인적인 감회를 이야기해 보고 싶다.

내가 이 책에 등장하는 그림을 직접 접한 것은 20년 전쯤,
도쿄의 우에노에서 일본 근대미술을 공부하던 유학생
시절이었다. 아시아 유일의 제국이자 첫 번째 근대 국민국가였던
일본은 "미술은 나라의 정화精華"라고 말하며 국민의 문화

통합 장치로 특히 미술에 역점을 두었다. 국립미술학교,
제국박물관, 관립미술전람회와 같은 제도와 시설이 차례차례
만들어지며 국가와 미술은 밀착해갔다. 내가 다니던 대학의
전신은 일본 최초의 국립미술학교였던 도쿄미술학교였고,
바로 옆에는 제국박물관을 계승한 도쿄국립박물관이 당당히
서 있었다. 말하자면 우에노는 일본미술의 기틀이 마련된
한복판이었던 것이다. 그런 환경 속에서 나는 자연스럽게
아이미쓰의 〈눈이 있는 풍경〉과 만났다. 그림에 '급습'당한
경험이라면 단연 그 '눈알'과의 만남을 꼽을 수 있을 만큼
당혹스러웠다. 그리고 얼마 지나지 않아 서경식 선생의
『청춘의 사신』을 통해 그 그림과 재회했다. 그림 앞에 섰지만
그림이 나를 쳐다보고 있는 것 같아서 흠칫했던 그날의
인상을 무척 비슷하게 묘사하고 있었다.

> 정체 모를 생물의 피에 젖은 살덩어리가 몸부림치고 있다.
> 붉게 충혈된 눈 하나가 이쪽을 응시하고 있다. 그 눈은
> 분노에 불타고 있는 것 같기도 하지만, 자세히 보면
> 겁먹은 듯한 불안을 담고 있다.
> ─『청춘의 사신』, 창비, 2002

'20세기의 악몽과 온몸으로 싸운 화가들'이라는 부제가
붙은 『청춘의 사신』에는 아이미쓰를 비롯해 낯선 일본인
화가가 몇몇 등장한다. 그들의 삶과 작품은 에드바르트 뭉크,
에곤 실레, 카임 수틴 같은 서양의 화가에 견주어도 뒤지지
않을 만큼 몹시 고단했고 어두웠다. 일본미술의 주류(달리
말하면 승자가 만들어 낸 '밝은' 미술사)에 관해 더 많이
읽어야 하는 상황 아래 있던 내겐 그 명암 차가 하도 커서
어둠이 빛을 삼키는 형국으로 느껴졌던 것 같다. 그러고는

언젠가 서경식 선생이 그런 이들의 이야기를 더 많이, 더 깊게 들려주었으면, 하고 바랐다.

그때의 막연했던 바람이 실현된 것이 『나의 일본미술 순례』다. 그러니까 이 책은 자신에게로 돌아오는 서경식표 미술 순례의 최종 여정인 동시에, 『청춘의 사신』의 후속편이기도 한 셈이다. 이제 우리는 "사신의 숨결을 끊임없이 귓전에 느끼면서 끝없는 창조의 사투를 벌였던" 이들을 '근대 일본'이라는 시공간으로 좁혀 들어가 다시, 깊게 만날 수 있게 되었다.

2020년 2월 말, 『나의 일본미술 순례』의 집필과 연재 계획을 상의하기 위해 서경식 선생을 만나러 갔다. 지난 두 번의 순례 길을 독자나 번역자로서 뒤쫓았다면 이번에는 진짜로 동행할 기회를 가져 볼 요량이었다. 자신의 미감을 형성했던, 그래서 편애했던 작품을 향해 뚜벅뚜벅 걸어가는 그의 모습을 눈에 담고 기록해 두고 싶었다. 우선 가까웠던 사이타마의 원폭도·마루키미술관을 함께 둘러본 후, 오하라미술관, 무언관과 시나노데생관, 이와테현립미술관, 그리고 저 멀리 오키나와의 사키마미술관까지 목록을 챙겨서 서울로 돌아오자마자 곧바로 한국과 일본 사이의 하늘길이 끊겼다.

예측 못했던 코로나 팬데믹은 기획의 방향을 크게 바꿔 놓았다. 나의 동행은 물론이거니와, 선생의 일본 내 이동조차 쉽지 않은 상황이 이어졌다. 20여 년 몸담았던 도쿄경제대학에서 마지막 해를 맞으면서 바쁜 일정에 쫓겨 건강이 좋지 않다는 안타까운 소식도 들려왔다. 전 지구적 상황뿐만 아니라 저자 개인으로서도 악전고투 속에서 감당한 연재였을 터이다. 게다가 역병의 시대를 감돌던 죽음의 기운은 벨라루스와 미얀마, 그리고 우크라이나까지 세계 각지에서 자행되는 반동적 폭력과 전쟁과도

맞물리며 짙어졌다. 서경식 선생이 종종 전망했던 점점 나빠져 가는 세계가, 유토피아의 불안한 꿈을 꿔 온 근대의 폐허가 더 명확히 드러나는 것 같았다. 책에서 다룬 화가들이 싸워 오던 시대상이 되풀이되듯. 되돌아온 어두운 시대에 다시 읽는 그림들. 세월의 풍화로 빛바랜 듯 보이는 어두침침한 그림으로 가득 찬 이 책이 이상하게 생기 있게 여겨진다면 이유는 거기에 있을지도 모르겠다.

정확하게 맞아떨어지는 답은 아닐지라도 이제 앞서 유보했던 이야기로 돌아가도 좋을 것 같다. 식민지 지배로 침윤된 미의식에 관한 이야기를 굳이 다시금 꺼내는 일에 대해서. 자기 성찰의 측면 즉, "진정한 자기 이해, 진정한 정신적 독립"을 이루는 길이라고 말한 선생의 설명에 덧붙여, 이를 그저 퇴행으로 보지 않으려는 까닭에 대해서. 과거를 기억하는 '노스탤지어'를 권력과 부정, 무자각에 저항하는 무기로 삼자고 서경식 선생은 제안해 왔다. 기억의 투쟁과 관련하여 이런 말도 남겼다.

저는 역사에, 과거에 매달리는 사람이라는 것을 부끄럽게 생각하지 않습니다. 누군가 저더러 과거의 망령이 되살아온 듯한 느낌이라고 했을 때도 수긍했습니다.
—『만남』, 돌베개, 2007

과거를 기억함으로써 현재와 싸워 갈 힘을 얻고 미래를 예견하는 자의 일본미술 순례는 앞으로도 계속될 예정이다. 제2차 순례의 첫 기항지는 역병의 시대가 닥쳐오는 불길한 조짐을 느끼며 출발점으로 삼았지만, 이 책에선 담지 못했던 원폭도·마루키미술관이 될 것 같다. 끝내 전쟁으로 치달았던 근대의 암흑을 아이러니하게도 섬광으로 마무리하며 현대로

마루키 이리 · 마루키 도시,
〈원폭도 제1부 유령〉,
1950년, 종이에 수묵,
묵탄, 콘테, 180×720cm,
원폭도 · 마루키미술관.

바로 연결해 버린 현실, 핵무기로 인한 대량살상 전쟁이라는
그 새로운 현실과 정면으로 맞선 마루키 부부의 거대 연작이
전시된 곳이다. 피해와 가해의 문제, 전쟁과 재난의 표상
(불)가능성에 관한 서경식 선생의 사유가 이어질 것이다.
독자 여러분의 동행을 기대한다.

2022년 4월 16일
최재혁

찾아보기